KB145782

아름답고. 뜨겁고. 고독한.
artists' ✕ ateliers

아틀리에, 풍경

우리 시대를 대표하는 예술가 14인의 작업실을 가다

초판 1쇄 발행 2014년 5월 15일 ＼**초판 2쇄 발행** 2015년 9월 1일
지은이 함혜리 ＼**펴낸이** 이영선 ＼**편집 이사** 강영선 ＼**주간** 김선정 ＼**편집장** 김문정
편집 김종훈 김경란 하선정 김정희 유선 ＼**디자인** 김회량 정경아 이주연
마케팅 김일신 이호석 김연수 ＼**관리** 박정래 손미경

펴낸곳 서해문집 ＼**출판등록** 1989년 3월 16일(제406-2005-000047호)
주소 경기도 파주시 광인사길 217(파주출판도시) ＼**전화** (031)955-7470 ＼**팩스** (031)955-7469
홈페이지 www.booksea.co.kr ＼**이메일** shmj21@hanmail.net

© 함혜리, 2014
ISBN 978-89-7483-659-7 03650
값 18,000원

이 도서의 국립중앙도서관 출판시도서목록(CIP)은 e-CIP 홈페이지(http://www.nl.go.kr/ecip)에서
이용하실 수 있습니다.(CIP제어번호: CIP2014012828)

삼성언론재단 총서는 삼성언론재단 '언론인 저술지원 사업'의 하나로 출간되는 책 시리즈입니다.

아틀리에, 풍경

함혜리 지음

우리 시대를 대표하는 예술가 14인의 작업실을 가다

방혜자 · 노은님 · 박은선 · 배병우 · 서도호 · 정현 · 김동유 · 황재형
정상화 · 박서보 · 이강소 · 하종현 · 이종상 · 이두식

서해문집

내가. 그곳에서. 본 것은

운명의. 힘

열정의. 예술혼

찬란한. 고독

그리고. 더없는. 자유였다

들어가는
글

×

×

×

×

×

꽃은 보이지 않는 뿌리에서 생겨난다. 땅 속에 깊게 박힌 뿌리가 끌어들인 물과 자양분이 지상에서 아름다운 꽃을 피게 만든다. 이 세상에 이와 다른 것은 하나도 없다. 우리의 감성과 이성을 자극하는 예술 작품들은 작가의 땀과 열정이 만들어 낸 결과물이다. 땀과 열정이 뿌리라면 그 씨앗은 과연 무엇일까. 예술가의 영혼 속에, 피 속에 흐르며 정신을 지배하는 예술혼이 아닐까. 하지만 그것들은 여간해선 보이지 않는다. 예술가들은 무엇을 위해 땀과 열정을 쏟아 붓는지, 무엇이 그들을 예술의 길로 이끌었는지 궁금했다. 미술기자를 하면서 작가들을 만날 기회가 더러 있었지만 짧은 만남으로는 가늠하기 어려웠다. 아쉬움과 궁금증을 풀기 위해 그들의 내밀한 공간, 작업실 문을 두드렸다.

작업실이란 말 그대로 예술가들이 작업에 몰두하기 위해 마련한 공간이다. 그렇다고 단순히 창작 활동만 하는 곳은 아니다. 작가의 일상이

예술과 만나는 공간이다. 그곳에서 그들은 온전히 혼자이며, 세상으로부터 온전히 자유롭다. 때로는 괴롭고, 때로는 환희에 찼던 그 많은 시간들이 켜켜이 쌓여가는 가운데 예술적 영감이 하나둘씩 작품으로 완성되어 이 세상에 나온다. 꽃처럼 핀다.

예술가의 삶을, 그들의 예술관을 들어보는 작업실 인터뷰는 당초 동영상으로 기획됐다. 2012년 영상에디터 직을 맡고 있을 때였다. 예술가가 주인공인 다큐멘터리까지는 아니더라도 예술적 사료로서 충분한 가치를 지닌 영상물을 만들고 싶었다. 동영상 인터뷰라는 말에 거절한 작가도 있었지만 대개는 기꺼이 시간을 내어 작업실 문을 열어 주었다. 작가들은 그들의 일상이 담긴 자기만의 공간, 오랜 시간과 노력의 흔적들로 둘러싸인 곳에서 자신이 걸어온 길 그리고 걸어가고 있는 길에 대해 풀어 놓았다. 담담하고 진솔한 목소리로. 그렇게 하나 둘 인터뷰가 쌓여갔다. 자리 이동으로 동영상 인터뷰 제작은 1년 만에 중단됐지만 내친김에 좀 욕심내어 책을 내야겠다고 마음먹었다.

2013년 봄부터 가을까지 주말과 휴가를 이용해 작업실 인터뷰를 계속했다. 기왕에 시작한 것, 대상을 유럽에서 활동하는 한국 작가까지로 확대했다. 추석 연휴에 휴가를 맞춰서 프랑스의 방혜자, 이탈리아의 박은선, 독일의 노은님 작가를 만나러 갔다. 밀착취재를 핑계로 눈 질끈

감고 작가들 집에서 사나흘씩 신세를 졌다. 유럽 일정은 한 달간 스케줄을 짜도 될 법한 정말 빡빡한 일정이었지만 나를 맞아준 작가들의 이해와 협조 덕분에 계획한 대로 소화할 수 있었다.

나는 작가들을 만나 도대체 그들이 생각하는 예술이란 무엇인지, 무엇을 보여주고자 하는지, 무슨 생각을 하고 사는지, 왜 이 길을 가고 있는지, 여기까지 이끈 것은 무엇이었는지를 물었다. 기자인 내가 감히 작가론이나 평론을 쓰겠다는 생각은 처음부터 없었다. 예술가와 대중 사이의 간극을 메워주는 기자의 입장에 충실했고, 이분들을 다시 만날 기회가 없을지도 모른다는 생각으로 생생한 목소리를 전하기 위해 최선을 다했다. 그들이 창작하는 곳의 분위기가 어떤지를 오감을 통해 생생하게 보여 주고자 했다.

여기에 소개하는 열네 분은 모두 뚜렷한 예술관을 지녔으며, 작가론이 한 권의 책으로 나와 있을 정도로 걸출한 작가들이다. 강원도 태백에서 독일의 함부르크까지 종횡무진 하느라 몸이 좀 바쁘긴 했지만 무척 의미 있는 시간이었고, 즐거운 만남이었다. 어느 곳에 가서 누구를 만나든 가는 길은 설렘이었고, 돌아오는 길은 뿌듯함이었다. 내가 만난 예술가들은 한결 같았다. 누구보다 치열하게 자기 삶을 살아가고, 열정과 재능을 타고났으며, 자유로운 영혼을 가졌다. 다른 이들이 생각하지 못한

것들을 생각해 내고, 끝없이 무언가를 만들어 내며, 누가 뭐라 해도 자기 길을 묵묵히 간다. 무엇보다도 그들은 외로움과 고통 앞에서 당당하게 자기를 지킨 사람들이다. 인터뷰를 할 때마다 예외 없이 나는 묵직한 감동을 받았다. 한 번뿐인 이 인생을 어떻게 살아야 할지에 대해서도 배웠다. 한 명 한 명이 소우주라고 하는데 예술가들을 만나보면 그 말이 정말 실감이 났다.

이 책은 지난 2년간 내가 쏟아 부은 열정의 결과물이다. 인터뷰한 내용, 내가 본 것과 느낀 것을 모두 쓰고 싶었지만 그렇게 하지 못했다. 마지막으로 남은 것, 평가는 독자가 맡아줄 것이다. 나는 이 책이 가치 있는 책이라는 평가를 받는다면 더 바랄 게 없다.

인터뷰를 위해 바쁜 시간을 쪼개주고 마음을 내준 작가들에게 진심으로 감사드린다. 아울러 그들을 만날 수 있도록 다리를 놓아준 여러분, 마음으로 지지해준 가족, 책이 나올 수 있게 밀어준 삼성언론재단과 마지막까지 원고를 꼼꼼하게 읽고 아름답게 책으로 꾸며준 서해문집 식구들에게 깊은 감사의 마음을 전한다.

2014년 4월 서종에서

함혜리

차례

운명

×

방혜자
노은님
박은선

I

運命

태초의 빛을 찾아가다

✕

방혜자

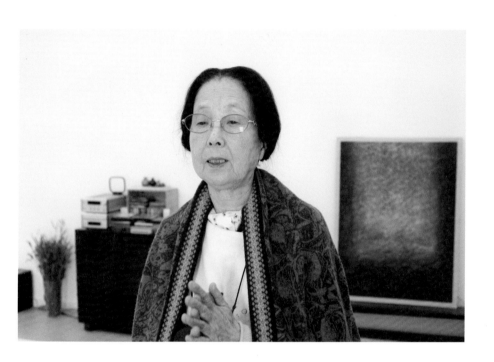

방혜자의
프랑스 아죽스 작업실

프랑스에서 활동하는 '빛의 화가' 방혜자는 조용한 가운데서 언제나 분주히 움직인다. 프랑스에 있는가 싶으면 한국에 와 있고, 한국에 있는가 싶으면 어느 새 프랑스에 가 있다. 잠잠하다 싶으면 어디선가 전시회를 연다는 안내장이 날아온다. 몇 년간 좀 소식이 뜸했나 싶었는데 그 사이 그이가 좀 큰일을 벌였다. 파리 교민 한 분이 소식 전하기를, 방혜자가 수십 년 간 살았던 파리 남쪽 몽후즈 Montrouge의 아파트를 정리하고 중남부 지방의 산골로 거처를 옮겨 근사한 아틀리에를 만들었다는 것이다.

그 아틀리에를 가보고 싶은 마음에 대뜸 여행을 계획했다. 감사하게도 그는 자신의 파리 아틀리에를 사용하도록 허락했다. 그곳에서 하룻밤을 머물고 다음날 리용 역에서 테제베를 탔다. 발랑스 테제베 역에 도착하니 방혜자의 남편 알렉상드르 기유모즈 Alexandre Guillemoz가 반갑게 맞아준다. 댁이 있는 아죽스는 발랑스에서 130킬로미터를 더 가야 한다.

방혜자는 2011년 프랑스 중남부 내륙의 산악 지방 아르데슈의 아죽스라는 곳으로 삶의 터전을 옮겼다. 굽이굽이 산길을 돌아 들어가는 깊은 산골짜기다. 해발 700미터. 고작해야 대여섯 가구뿐인 작은 마을에 16세기부터 있던 아주 낡은 집 두 채를 새롭게 고쳐서 깔끔하고 쓸모 있는 살림집과 밝고 넓은 작업실을 꾸몄다. 세상과 동떨어진 듯한 곳에서 방혜자는 하늘과 바람과 별을 벗 삼아 창작의 열정을 풀어놓고 있다. 그이의 작품처럼 고요하고 평화로운 우주를 만날 수 있는 그곳을 찾아가는 길이다.

곧 주저앉을 것 같은 낡은 자동차로 1시간 넘게 달려 아르데슈 강을 지나고 론 강을 건너 아죽스에 도착했다. 구불구불한 산길을 지나자 내리막 입구에 르부셰Le Bouchet라는 팻말이 보인다. 외길을 따라 아래쪽으로 50미터 정도 내려간 곳에 커다란 보리수가 한 그루 있고 깔끔하게 단장한 살구색 돌집이 눈에 들어왔다. 바람은 맑고 하늘은 눈부시게 파랗다. 부엌에서 점심 준비를 하던 그이가 온화한 미소와 함께 먼 길을 찾아 온 나를 반겨주었다.

방혜자를 개인적으로 알고 지낸 지가 벌써 10년이 넘었다. 2003년 파리특파원 부임을 앞두고 시작된 인연은 파리특파원 시절 내내 이어졌다. 자주 만나지 못해도 가끔씩 안부 전화를 하면 가녀린 목소리로 "응, 혜리?" 하며 반가워한다.

그이는 무척이나 고요하고 온화한 분이다. 큰소리로 말하는 것을

들은 적이 없고, 크게 웃는 것 또한 본 적이 없다. 귀를 잔뜩 열고 주의를 기울이지 않으면 들리지 않을 정도로 가느다란 목소리로 말한다. 기분 좋은 일이 있어도 크게 웃지 않고, 그저 조용히 미소 짓는다. 그렇다고 유약한 것은 아니다. 그이에게서는 어떤 시련 속에서도 절대 의지를 버리지 않는 강인한 정신력을 느낄 수 있다. 천성이 원래 그런데다 평소 명상과 내면의 평화, 영적인 삶을 추구한 결과다.

어떤 작품을 대하면서 마치 작가 자신을 보는 듯한 느낌을 받을 때가 있는데 방혜자의 경우가 바로 그렇다. 마치 다른 별에서 온 사람을 보는 듯한 느낌을 받곤 하는데 그의 그림도 천상에서 내려오는 빛의 화음 같다.

소설가 박경리는 방혜자의 수필집 《마음의 침묵》 추천사에 이렇게 적었다.

"방혜자의 그림은 우주적이며 유현幽玄하다. 조그맣고 가냘픈 모습을 떠올릴 때 크고 깊은 그의 그림 세계가 신기하기만 했다. 나도 소품 하나를 가지고 있는데 연두색과 연갈색이 주조인 그의 그림을 보고 있으면 수직手織의 무명 같은 것, 그런 해뜨기 전의 아침을 느낀다……."

화가의 오랜 벗인 시인이자 예술기획자 샤를 쥘리에가 쓴 '방혜자 예술의 정신적 차원'이라는 글도 같은 맥락이다.

"고요한 침묵의 작품은 우리에게 단순함과 더불어 충만하게 성취한 자에게만 다가오는 빛을 추구하며 정진한 고행자의 모습을 느끼게 한다."

방혜자는 한국의 민속과 전통신앙을 연구한 인류학자인 남편 알렉상드르가 파리 사회과학대학원 교수직을 은퇴하면서 이곳으로 완전히 내려왔다.

"딸 사빈이가 야생마를 키우기에 적당한 장소를 물색하던 중 우연히 찾은 곳이지요. 휴가철이면 요양 삼아 내려와서 함께 지내다가 아예 옮기게 됐어요. 해발 700미터가 나처럼 호흡기가 약한 사람에게 가장 좋은 높이라고 해요. 공기가 맑고 조용하고, 무엇보다 딸과 가까이 지내서 우리 부부에겐 너무 좋은 곳이죠."

사빈의 집 옆에 아주 오랫동안 비어 있던 옛집을 두 채 사서 개조했다. 리모델링 설계는 건축을 전공한 아들 시몽씨가 맡았다. 전체 터는 꽤 넓은 편이다. 삼각형 외관의 첫째 건물은 주거 공간이다. 1층에는 바람 부는 겨울에도 일광욕을 즐길 수 있는 실내 베란다, 좌식 침실과 거실, 부엌 겸 식당, 전시장을 겸하는 실내 정원이 있다. 실내 인테리어는 지극히 한국적이다. 바닥은 모두 원목으로 쪽마루를 놓았고 거실과 침실을 구분 짓는 문은 한지를 바른 격자무늬 미닫이문이다. 거실 장식장에는 신라 토기들이 놓였고, 오래된 목기와 목가구, 그의 어머니가 쓴 붓글씨 병풍이 집안을 장식하고 있다. 2층

은 세미나실로 쓸 양으로 넓은 마루를 두었다.

부엌문을 열고 나가면 먼 곳에서 찾아오는 벗들을 위해 마련한 별도의 살림 공간이 있다. 작은 부엌과 거실, 벽난로가 있는 이곳이 이 집에서 가장 오래된 공간이다. 나선형 나무계단을 올라가면 욕실을 가운데 두고 방이 둘 있다. 한쪽 방은 천창天窓이 있어서 하늘의 별을 볼 수 있고, 그보다 조금 더 넓은 방은 창문으로 산의 능선을 바라볼 수 있다(나는 산의 능선을 바라보는 방에서 세 밤을 지냈다).

뒷문을 나서면 바로 아틀리에가 있는 작업동으로 이어진다. 언덕에 집이 들어앉은 까닭에 길에서 보면 2층이지만 2층 뒷문으로 나가서 보면 단층처럼 보인다. 아래층은 사무실과 명상실, 휴식 공간으로 쓰인다. 오래전에 빵을 굽던 돔 형태의 화덕, 자연의 모습을 간직한 바위를 그대로 살려 지은 것이 특이하다. 바위 앞에는 유리벽을 설치했다. 불자인 방혜자는 바위를 바라보는 위치에 자그마한 부처님 상을 모셨다. 창문 셔터를 내리니 유리 너머 바위의 모습이 그대로 드러나 보인다.

"바위 기운을 느낄 수 있도록 했어요. 스님들이 사는 토굴에 들어온 것 같지 않아요?"

흰색 나무계단을 올라가면 작업실이다. 밝고 넓다. 실내를 모두 흰색으로 칠했고, 천정에는 창을 만들어 하늘의 빛이 그대로 들어오게 했다. 남서쪽으로 난 벽에도 세로로 길게 넓은 창문들을 두었다. 창

문으로 저 멀리 부드러운 산의 능선이 한눈에 들어온다.

"낮과 밤의 빛에서 예술적 영감을 얻어 그림을 그리거든요. 자연의 빛과 색을 최대한 선명하게 볼 수 있게 설계해 달라고 했어요."

작업실 바닥과 벽에 작품이 가득하다. 푸른색, 청회색, 초록색이 주조인 작품들은 맑은 빛과 공기를 머금은 듯하다. 작품을 보니 방혜자가 왜 이곳까지 찾아들었는지 단번에 이해가 됐다. 작가의 작업실이 있는 곳과 작품은 밀접한 관계가 있다는 것을 새삼 실감했다. 색깔이 전보다 더 강해지고 빛이 선명해진 듯하다고 했더니 조용히 미소 지으며 "그렇게 보여요?"라고 한다.

"이곳에 와서 작품이 크게 바뀌었다고 생각하지는 않아요. 다만 자연의 빛, 생명, 에너지 등 마음속에 있던 것을 몸으로 느끼게 되면서 자연과 하나가 됐다는 느낌, 빛과 일체가 됐다는 느낌, 빛에 쌓여서 보호받는 듯한 느낌을 받곤 해요. 날마다 만나는 햇빛, 달빛, 별빛이 자양분이 되어 그림이 되어가는 것 같아요."

자연 속에서 수수하고 순수하게 살아가는 그이의 생활은 평화와 고요함 그 자체다. 이 집에서는 절대로 큰소리를 들을 수 없다. 집에서 들을 수 있는 것은 새소리와 바람 소리뿐이다. 부부의 모습도 그랬다. 평화로움과 고요함, 그러면서도 내적인 에너지가 강하게 느껴졌다. 외유내강이랄까, 정중동이랄까. 그 원천은 높은 경지의 정신적인 세계에서 나온다는 것을 며칠간 함께 생활하면서 확인할 수

있었다.

방혜자는 새벽 4시쯤이면 어김없이 일어난다. 작업실에 가서 기체조로 몸을 푼 뒤 명상을 한다. 이메일 체크를 하고 나서 책을 본다. 불경을 읽을 때도 있지만 대개는《천사와의 대화Dialogues avec l'Ange》를 읽는다.

'천사와의 대화'는 헝가리 부다페스트에 살던 젊은 예술가 한나 달로시Hanna Dallos의 영적 체험을 기록한 책이다. 제2차 세계대전이 한창이던 1943~1944년 17개월 동안 한나가 전달한 '빛의 메시지'를 그의 친구 기타 말라스Gitta Mallasz가 훗날 프랑스로 망명한 뒤 책으로 펴냈다. 1976년 초판이 나온 이 책이 방혜자의 작품 세계에 많은 영감을 주었다.

"내가 예술적으로 추구하는 것은 생명의 상징으로서 빛이에요. 이책이 말하는 빛의 메시지는 창조의 빛이거든요. 내용에 공감할 때가 많아요. 도움이 많이 되죠. 불교가 내 창작활동의 중요한 정신적 바탕이라면, 이 책은 영혼의 양식인 셈이지요. 아침에 이 책 한 구절을 골라 읽고, 그것을 생각하며 하루를 보내곤 해요."

새벽이 지나고 아침이 되면 남편이 준비한 아침식사를 한다. 남편과 조용히 담소를 나누고 다시 작업실로 간다. 남편은 텃밭의 야채를 손질하는 등 이것저것 손을 보고난 뒤 책을 보거나 번역 작업을

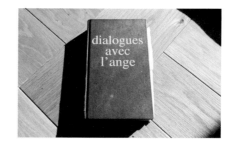

한다. 그러다가 식사 때가 되면 함께 밥을 먹고, 또 각자의 일을 한다. 익숙한 침묵 속에 이런 일상이 반복된다. 지루할 것 같은데 지루할 틈이 없다고 한다.

"새벽부터 밤까지 변화무쌍한 자연을 바라보면 정말 경이로워요. 새벽에 어둠이 물러가고 해가 뜨고 바람이 불고, 해가 지면 별과 달이 뜨고……. 그런 자연과 호흡하고 대화하면서 내면의 빛을 찾아갑니다. 그리고 떠오르는 영감을 화선지에 옮기죠. 무언가를 그리겠다고 의도하지는 않아요. 그때그때 내 마음과 마티에르(물감과 종이 등 재료)가 만나서 만들어 내는 색채와 형태를 자연스럽게 따라가죠. 내 그림은 손으로 그리는 게 아니라 마음으로 그리는 거예요. 의도하지 않았을 때 나오는 의외의 색채와 형태를 보면서 환희를 느낍니다. 한지에 그리기 때문에 종이의 양쪽 면에서 나타나는 의외성이 더욱 두드러지지요."

지루하기는커녕 혼자서 작업하면서 환희를 느낀단다. 몸이 약해서 약을 달고 사는 분이 그림 그리는 게 힘들지 않은지 염려했는데 괜한 걱정이었다.

방혜자는 바닥에 화선지를 깔고 물감과 접착제를 번갈아 칠한다. 흰 가운을 입고 앉았다 섰다, 이리저리 옮겨 앉으며 물 흐르는 듯 유연하게, 때로는 거침없이 붓질하는 모습에서 마치 선화를 그리는 도인을 보는 것 같다. 평소의 기어들어가는 듯한 가녀린 목소리와 연

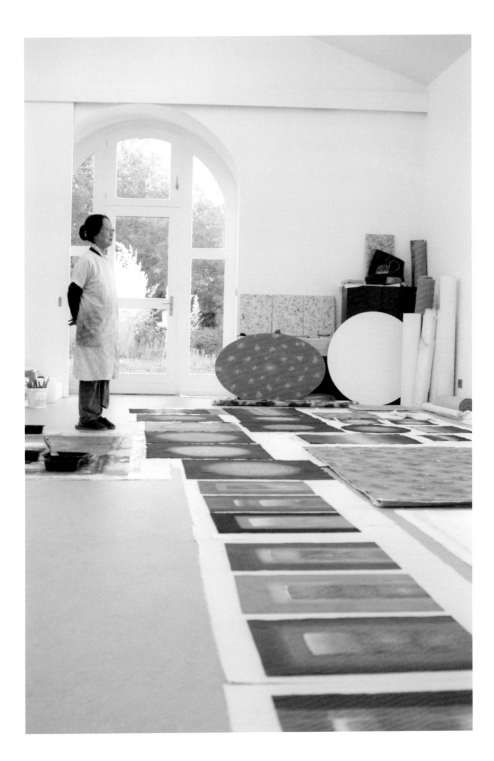

약한 몸짓은 온데간데없다. 모든 에너지를 비축했다가 그림을 그리는 데 온전히 사용하는 것 같다.

둘째 날 그이는 집에서 자동차로 40분 정도 거리에 있는 보귀에 성을 보러 가자고 한다. 프랑스에서 가장 아름다운 중세 도시이자 성으로 꼽히는 보귀에 성은 2012년 7월부터 4개월 동안 방혜자의 초대전이 열렸던 장소다. 3만 6000명이 그림을 보고 갔다고 한다. 전시 기간 중 그이는 한 달 동안 아르데슈 지방의 학생 2000여 명에게 동양예술과 우주와 빛을 주제로 예술 강좌를 진행했다. 주로 아홉 살부터 열한 살 사이의 아이들이다.

"내 얘기 한마디 한마디를 아이들이 흥미롭게 받아들이는 모습을 보면서 예술가로서, 가르치는 사람으로서 책임감과 사명감을 새삼 느꼈어요. 내가 전달하고자 하는 빛의 에너지가 조금씩 전달되는 느낌을 받았죠. 내 강의를 듣고 그림 실습을 한 학생 중 누군가가 훌륭한 예술가가 될지도 몰라요. 어린 시절의 경험이 중요한 계기가 되어 인생을 결정하거든요."

그건 방혜자 자신의 이야기이기도 하다.

"여덟 살 때일 거예요. 어려서 시골에 살았을 때 맑은 개울물에 비친 영롱한 빛을 보고 이것을 어떻게 그릴 수 있을까 생각한 게 기억나요. 그림에 그다지 소질이 있었던 것도 아닌데 말이죠. 그런데 참 희한하게도 60년 뒤에야 그것을 제대로 표현할 수 있었어요. 2004년

파리 화실에서 그린 그림을 보면서 그때의 그 느낌이, 그 빛이 그제 야 제대로 표현됐다는 생각이 들더라고요. 의도적으로 한 것은 하나 도 없었는데 어릴 적 씨앗이 자라서 자연스럽게 열매를 맺은 느낌을 받았죠."

'사람의 손으로 생명의 원천인 빛을 그릴 수 있을까?' 라는 의문과 자연에 대한 찬탄에서 방혜자의 예술이 시작됐다. 어릴 적 눈과 마 음에 심어진 그 빛의 씨앗을 평생 갈고 닦으며 다양한 제작 기법과 표현 방법으로 빛을 구현해온 셈이다.

셋째 날 아침 햇살이 좋은 부엌 식탁에 앉아 그이와 이런저런 얘 기를 나눴다.

"대학 졸업 후 프랑스 유학을 앞두고 아버지께서 나를 설악산에 데려가셨어요. 조국의 아름다움을 보여주고, 또 비행기로 먼 여행을 할 수 있는지 미리 시켜본 거였지요. 예술을 사랑하기에 남들보다 앞서 프랑스로 유학까지 보내고, 늘 편지로 격려해 주셨죠."

'학문을 넓혀서 지적인 영감을 체득할 것, 자연을 깊이 탐구하여 그 심오한 세계를 그릴 것, 깊은 신앙심을 갖고 영혼의 세계에 독창 적인 경지를 이룰 것, 항상 심신을 연마하여 건강하게 살아갈 것.' 부 친이 편지로 가르친 내용들이다. 그이는 "학처럼 맑고 우아한 모습 의 아버지를 추억하며 그 뜻을 지금도 실천하려 한다"고 했다.

아버지한테서 정신세계의 틀을 가져왔다면 예인의 기질은 어머니

침묵의 빛
부직포에 자연채색, 50×36.5, 2011

빛의 숨결

부직포에 자연채색, 43×52, 2005

빛의 울림
부직포에 자연채색, 170×198, 2011

쪽 영향이 큰 듯하다. 손재주가 많고 창의력이 뛰어났던 어머니에게서 받은 자수 병풍과 붓글씨 병풍을 방혜자는 소중히 간직하고 있다. 그이는 원래 시인이 되고 싶었다. 감수성이 예민했고 글재간도 있었지만 그림엔 그다지 취미가 없었다.

"여학교때 미술 선생님이 그림은 재능을 넘어 마음으로 그리는 것이라며 미술반에 나오라고 하셨어요. 열여섯 살 때인가, 사생대회에 나가 그린 그림을 보더니 선생님은 '내가 15년간 연구한 것을 너는 금방 체득했구나' 하시는 거예요. 그때 나도 그려도 되겠구나 생각하게 된 거죠."

대학에서도 좋은 은사를 많이 만났다. 아카데믹한 그림이 대세이던 시절에 방혜자의 표현주의적 그림을 좋게 평가하는 교수는 많지 않았다. 하지만 몇 분은 달랐고, 그들의 격려 덕분에 미술을 포기하지 않았다.

"장욱진·권옥연·문학진 교수님이 나를 인정해주고 격려해 주셨어요. 장욱진 선생님은 늘 내 그림 앞에 서서 유심히 들여다보셨죠. 그러면 다른 친구들이 함부로 내 그림을 깎아내리지 못했어요. 포기하지 않게 행동으로 격려해 주신 셈이죠. 지금 생각하면 정말 고마운 분들입니다. 내가 화가가 되지 않았다면 어떻게 이런 창작의 환희 속에서 살 수 있었겠어요."

프랑스로 유학 가면 불문학을 전공하겠다는 생각으로 방혜자는

대학 4학년 때 친구 전채린과 함께 현대불문학연구소에 나갔다. 하지만 운명은 그이를 그림에 붙잡아놓고야 만다. 그때 연구소 창문에서 바라본 풍경을 그린 유화가 평생 화가의 길을 걷게 하는 결정적 계기가 됐다. 1958년에 그린 유화 〈서울 풍경〉은 어머니가 잘 보관해온 덕분에 지금도 작가 소장으로 남았다(인터뷰 당시 그 그림은 퐁드보 시의 생트뢰유 미술관에서 열리는 회고전에 전시 중이었다). 도록에 실린 작품을 보여주면서 "참 희한하죠? 이때 이미 내가 지금까지 해온 다양한 기법들이 모두 들어 있어요. 콜라주나 흘리기 등. 특히 이 빛을 보세요." 어두운 건물들 사이로 밝게 비치는 빛이 선명하다.

그 빛을 찾아가듯 방혜자는 프랑스로 유학을 떠났다. 수많은 나라를 거치는 사흘간의 비행기 여행 끝에 1961년 3월 파리에 도착했다. 50여 년 전의 일이다. 그러나 그토록 동경하던 파리는 어둡고 음산한 모습으로 다가왔다. 고독과 긴장 속에서 마음은 늘 춥고 어두웠다. 그러나 그의 주변에는 늘 좋은 사람들이 많았다. 그중에서도 고청古靑 윤경렬 선생의 정신적 후원이 큰 힘이 됐다. 윤경렬 선생은 옛 신라의 문화를 알리는 데 평생을 바친 향토사학자로, '마지막 신라인'으로 불린다.

"한낱 유학생에 불과한 내게 윤경렬 선생님이 편지를 보내주셨어요. 그 편지들이 낯선 땅에서 홀로 괴로워하는 저에게는 등불 같았지요. 선생님께서는 내게 예술인의 자유와 사랑 그리고 평화를 늘

말씀하셨고, 예술을 통한 자아 발견과 예술가의 역할을 일러주셨어요. 예술은 세계 평화로 가는 가장 빠른 길이라고 항상 강조하셨죠. 제게 가장 중요한 가르침을 주셨어요."

방혜자는 예술을 하는 이유도 그 가르침 속에서 찾았다.

"예술은 사랑과 평화의 실천이라고 봅니다. 색 하나를 고르고 선 하나를 긋기 위해 온 마음을 기울여 일생을 바치는 예술가들이 많을수록 이 세상은 평화로워질 것이라고 믿고 있어요. 그래서 나는 빛 한 점 한 점을 그릴 때마다 그것이 평화의 씨앗이 되기를 간절히 원합니다."

천연 색료를 재료로 사용하는 것도, 한지를 사용하는 것도 다 그런 까닭이다.

"사람들이 내 작품을 보고 조금이라도 평화와 위안을 느끼기를 바라는 마음을 담아 붓질해요."

편안한 오후 시간, 작업실 1층에서 프랑스 세르클 다르 출판사가 펴낸 현대미술가 시리즈 중 하나인 그이의 화집(《방혜자》,《빛의 숨결》, 《마음의 빛》이 있다)을 보며 긴 얘기를 나눴다. 알렉상드르는 빙긋이 웃으며 우리에게 곡물쿠키와 함께 향긋한 베르벤 차를 우려내왔다.

지난날의 얘기를 듣다보니 그이는 참 인복이 많은 사람인 듯하다. 우연히 알게 된, 수덕사 암자에서 요양 중인 고암 이응노 선생은 그이를 내내 제자처럼 아껴주었다.

"고암 선생님이 1958년 유럽으로 떠나기 전에 마포 댁으로 인사 갔더니 소를 그려 선물로 주셨어요. 내가 파리에 도착한 이튿날 기숙사로 찾아오셨고요. 이후 가족처럼 자상하게 보살펴 주셨고, 파리의 외국인작가 작품전에 출품하도록 주선해주셨죠."

프랑스 유학 초기 방혜자를 발굴하고 작가로서 성장하도록 발판을 마련해 준 프랑스 사학자이며 미술평론가인 피에르 쿠르티용의 은혜도 잊을 수 없다.

"처음 파리에 와서 기숙사에 있을 때였어요. 기숙사 측에서는 내가 그림을 마음껏 그리도록 꼭대기 층 다락방을 줬답니다. 마침 미술 전공자 한 분이 기숙사에 강연하러 왔을 때 기숙사 디렉터가 그에게 나를 소개했죠. 내 그림을 본 그가 며칠 뒤 자기 스승을 모시고 왔는데 그분이 바로 유명한 미술평론가인 쿠르티용 씨였어요. 루오 전기도 쓰신 분인데 내 첫 전시도 열어주고, 카탈로그 서문도 써 주시고, 한 달에 한 번씩 초대해서 식사도 같이 하면서 유명한 화가들에게 나를 소개해 주었어요. 돌아가실 때까지 끊임없이 후원해 주셨지요."

화집에 실린 그림과 옛날 사진 들을 보던 그이가 문득 고개를 들어 아득한 산을 바라본다. 그리고 조용히 말했다.

"돌이켜 보면 내가 여기까지 오도록 이끌어 주는 힘이 있었던 것 같아요. 여기도 딸 사빈이가 말 때문에 여기저기 다니다가 이곳으로

정해서 따라온 것인데 와서 보니 근처에 3만 6000년 전 석기시대의 화가들이 남긴 동굴벽화가 있더라고요. 그들이 쓴 천연 색료가 지금 내가 쓰고 있는 재료거든요. 이끌어 주는 힘을 느끼게 돼요. 우리가 마음속에 원래 갖고 있는 게 없다면 어떻게 가능했을까요."

방혜자는 자신을 이끄는 것을 '빛의 힘' 혹은 '내면의 스승'이라고 했다.

"오랜 고민과 좌절에서 나를 구원한 것은 빛이었어요. 빛은 곧 생명이지요. 자연과 우주에서 들려오는 빛의 소리에 귀 기울이며 그 아름다움과 숨결을 표현하고 싶었어요. 예술이란 태초의 빛을 찾아가는 과정이 아닐까요."

방 혜 자

1937년 경기도 고양에서 태어났다. 경기여고와 서울대 회화과를 나와 1961년 국비유학생으로 선발돼 파리로 그림공부를 떠났다. 파리 국립미술학교에서 벽화와 판화, 색유리판화 등을 공부했다. 1967년 이후 한국과 프랑스를 오가며 동양의 전통과 서양의 추상을 접목시킨 창작활동을 계속하고 있다. 프랑스 파리와 아죽스에 작업실이 있다. 한국에 오면 경기도 광주 영은미술관 창작스튜디오에서 작업한다. 2011년 도불 50년을 맞아 갤러리현대에서 '빛의 울림'전을, 2012년 프랑스 아르데슈 지방의 보귀에 성 미술관, 2013년 퐁드보의 생트리유 미술관에서 잇따라 대규모 회고전이 열렸다. 그의 작품 소재는 빛. 한지와 부직포, 광물성 천연 안료와 식물성 염료 등 다양한 재료가 서로 어우러져 생명과 우주를 상징하는 빛의 다양한 모습을 표현해 내는 방법을 수십 년간 연구해 왔다. 최근에는 유리로 소재의 영역을 확장했다.

《빛으로부터 온 아기》 등 여러 권의 수필집을 냈으며 샤를 쥘리에의 《그윽한 기쁨》, 김지하 시인의 《화개》, 로즐린 시벨의 《투명한 노래》, 《침묵의 문으로》 등 시화집을 프랑스에서 출간했다. 인생의 사표로 삼은 윤경렬 선생의 업적을 기리기 위해 사진집 《만불의 산, 경주 남산》을 프랑스에서 기획 출판했으며, 한국 고승의 선시집을 프랑스어로 번역한 시화집 《천산월》을 출간하는 등 한국의 아름다운 자연과 전통 문화유산을 적극 알려왔다.

무의식이 나를 이끌었다

×

노은님

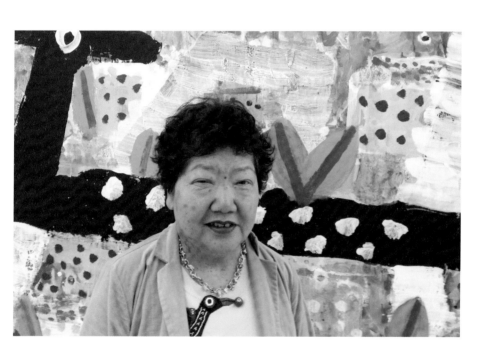

노은님의
독일 미헬슈타트 작업실

'인생의 숙제를 푸는 데 그림은 나에게 도구였으며 길이
었다. 그 속에서 나는 나를 태우고, 녹이고, 잊고, 들여다
보았다. 살아남기 위해 전쟁터의 병사처럼 싸울 필요는
없다. 오히려 풀밭에서 뛰노는 어린아이 같아야 한다.'

독일 함부르크에 있는 노은님의 그림과 글을 보고는 만
나러 가야겠다고 마음먹었다. 프랑크푸르트에서 멀지 않
은 곳에 있는 250년 된 성이 그의 작업실이라는 점에도
끌렸다. 연락처를 수소문한 끝에 이메일 주소를 확보하고
내가 누구인지, 왜 만나려는지, 무슨 얘길 듣고 싶은지 등
을 구구절절 적어 보냈다. 그런데 야속하게도 내가 보낸
이메일은 되돌아왔다. 주소가 잘못되었나 싶어서 다시 확
인했지만 주소는 옳았다. 여행 스케줄을 확정해야 하는데
연락이 닿지를 않으니 이러지도 저러지도 못하는 상황에
서 구세주가 나타났다. 노은님 작가와 가족만큼이나 가깝
게 지내는 전시기획자 '장군'과 연락이 닿았다. 혹시나 하
는 마음에 내 메일의 내용을 그에게 전달해달라고 부탁
했다.

8월 하순 어느 날 저녁, 전화를 받았다. 느릿한 말투의 굵
고 낮은 목소리가 들렸다. "독일에 있는 노은님인데요."

아침 일찍 파리 동역에서 장군을 만나 기차를 한 번 갈아타고 함부르크에 도착한 시간은 오후 3시 30분. 국경을 넘는 기차 여행을 하는 내내 장군한테서 노은님에 대해 들었다. 어린아이처럼 순수하다, 예술과 사색의 경지는 보통 사람과 다르다, 하지만 아무한테나 쉽게 마음을 열지 않는다, 외모는 한국인이지만 사고방식은 완전히 독일식이다…….

'그런' 노은님이 기차역으로 우리를 맞으러 나왔다. 그이는 작은 키에 곱슬머리, 둥근 얼굴과 날카로운 눈, 새 한 마리가 아플리케 된 노란색 티셔츠에 완두콩 빛깔의 면 재킷을 입고 검은 배낭을 등에 메고 있었다. 인사를 나누자마자 그이는 차 있는 데로 가자며 앞장서서 걷기 시작했다. 사람들 사이를 헤치고 얼마나 빨리 걷는지 따라가기에 바빴다.

우선 전시회가 열리는 보르하르트 갤러리로 갔다. 함부르크에서 전시회를 갖는 것은 8년 만이라고 했다. 화선지 위에 두터운 묵선으로 간결하게 마무리한 생명체 모양의 형상들은 기어가는 것 같기도 하고, 헤엄치는 것 같기도 하고, 날아가는 것 같기도 하다. 동물인지 식물인지 정체를 알 수 없는 생명체들이 화선지 위에 대범하게 배치되어 심상치 않은 기운을 내뿜고 있다. 푸른 물감 속을 헤엄치는 작은 돌고래 장난감도 있고, 엄마 오리를 따라가는 일곱 마리 아기 오리 인형도 있다. 나무를 연상하게 하는 설치물에는 새, 물고기, 조개

등이 사이좋게 매달려 있다.

노은님은 자신의 작품에 대해 이렇다 할 설명을 해주지 않았다. 그저 묵묵히 바라만볼 뿐. 갤러리 대표 페터 보르하르트Peter Borchardt는 "노은님의 작품은 자유분방하지만 절대 가볍지 않고, 지나치게 드러나지 않으면서도 강한 생명력이 느껴진다"며 "동양적 추상성과 독일의 표현주의가 섞인 노은님의 작품을 독일인들이 아주 좋아한다"고 말했다. 이런저런 얘기를 나누고 있는데 노은님은 "시간이 많지 않다"며 서둘러 갤러리를 나선다.

그이가 운전하는 차를 타고 10분 정도 거리에 있는 성 요하니스 교회로 갔다. 19세기 후반에 지어진 네오고딕 양식의 프로테스탄트 교회인데 정규 예배시간 외에는 연주, 공연 등 각종 문화 공간으로 사용된다. 이곳의 스테인드글라스가 모두 노은님의 작품이다. 오후 5시가 지난 시간이었지만 떨어지는 햇살이 아주 좋아서 스테인드글라스의 형태와 색깔이 잘 드러났다. 그런데 프랑스나 독일의 고딕 양식 성당에서 익히 보아온 스테인드글라스와는 완전히 다르게 현대적이다. 예수님도, 성모 마리아도 보이지 않고 성경 속의 이야기도 찾아볼 수 없다. 그 대신 단순한 선으로 물고기, 새, 꽃 같은 형상들이 그려져 있다. 모든 종교를 아우르는 자연의 이미지를 통해 생명체의 신비와 우주의 환희를 표현하는 듯했다.

"제2차 세계대전 때 파괴된 것을 복구하면서 공모했는데 내 작품

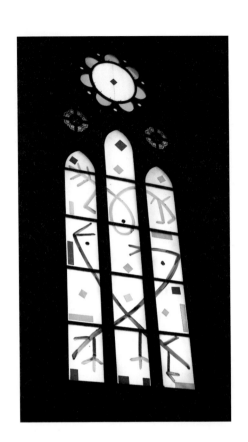

이 선정됐죠. 좀 낯설었을 거예요. 시안을 놓고 함부르크에서 찬반 여론이 무척 뜨거웠지요. 텔레비전 방송에서 50분짜리 토론 프로그램까지 했는데 앵커를 포함해 내 구상에 찬성하는 사람들이 훨씬 더 많아서 결국 통과됐어요."

스테인드글라스는 노은님이 국립함부르크조형예술대학 교수로 있을 때인 1997년 작품이다. 본당 유리창은 물론 첨탑부터 목회실까지 460개가 넘는 스테인드글라스를 모두 디자인하는 데 6개월도 채 걸리지 않았다.

교회를 나와 이번에는 함부르크 시내에 있는 그이의 작업실로 갔다. 어디쯤인지 가늠할 수 없지만 명함에 적힌 주소는 호헬루프트샤우세 139번지다. 건물 전체가 예술가의 아틀리에이거나 예술 관련 일을 하는 사람들이 모여 있는 것 같았다. 작업실은 건물 2층에 있다. 창문 쪽으로 난 책상에, 그림과 도구 들이 온통 어지럽게, 아니 자유롭게 놓여 있다(나중에 들은 얘기지만 그것도 아주 많이 치운 것이라고 했다). 이것저것 들여다보니 참 재미있다.

빨강, 노랑, 초록, 파랑 알록달록한 물감을 낙서한 것처럼 칠한 그림, 침이 무수히 박힌 발 도장, 오린 종이더미, 눈이 그려진 케이크 컵, 눈과 코가 달린 검은 돌, 웃고 있는 돌……, 마치 놀이터 같았다. 시간이 덮어버린 외로움과 창작의 고통을 가늠하기는 어려웠다. 벽에는 젊은 시절 작업하는 사진, 아프리카 사람들을 찍은 사진 그리고

그이가 진정한 예술가로 존경하는 요셉 보이스의 사진이 붙어 있다.

노은님은 점박이 무늬, 그러니까 땡땡이를 아주 좋아한다. 옷에도, 작품에도 수많은 점이 등장한다. 책상 위의 촛대, 컵, 실내화 등에도 온통 점을 그려 넣었다. 냅킨, 접시받침도 땡땡이 무늬다. "모든 생명체는 하나의 점에서 시작한다. 점은 곧 생명"이라고 했다. 점 하나 찍었을 뿐인데 살아 있는 느낌이 드는 것이 참 신기하다. 그이는 작은 방으로 데려가 벽에 걸린 작은 그림들을 가리키며 "나를 힘들게 한 그림들"이라고 했다. 울긋불긋 알록달록 예쁜 색깔들이 왜 그이를 고생시켰다는 건지 알 수 없는 노릇이다.

겉으로는 무심해 보이지만 노은님은 머릿속으로 많은 것을 계획하고, 시간과 거리를 다 계산해 가며 움직이고 있었다. 작업실을 나

와 이제는 집으로 가는가 싶었는데 또 보여줄 게 있다며 엘베 강 하구로 차를 몰았다.

"무의식 속에서 어떤 길을 따라가는 것 같아요. 불교에선 인연을 따라간다고 하죠. 구스타프 융의 제자가 한 말인데 우리의 정신은 네트워크로 다 연결되어 있다고 해요. 자기를 둘러싼 것들이 차단하기 때문에 인식하지 못하는 거죠. 무언가에 집착하지 말고 순수한 무의식이 이끄는 대로 따라가면 다 찾아가게 되어 있어요. 사람도 그렇고, 일도 그렇고……."

노은님은 운전을 하면서 굵고 낮은 목소리에 느릿느릿한 말투로 무심한 듯 말을 이어갔다.

"사실은 무의식 중에 일어나는 일이 더 많아요. 내가 가만히 생각해 보면 어렸을 때, 여섯 살 때쯤인지 보름달이 떠 있었던 날 엄마가 옆집에 가서 뭘 가져 오래요. 달빛을 받으며 걷고 있는데 갑자기 아무도 모르는 곳에서 혼자 살고 싶다는 생각이 드는 거예요. 그리고 40대 어느 날 함부르크에서 보름달을 보는 데 어렸을 때 그 느낌이 떠올랐어요. 어렸을 때 든 생각이 무의식에 자리잡아 여기까지 온 거였어요. 어떨 때 보면 사는 게 너무 쉬워요. 마음먹는 대로 가거든요. 그런데 그게 사실 정말 무서운 거예요."

노은님은 무의식의 힘을 강하게 믿는다. 그 거스를 수 없는 힘을 알고 난 뒤부터는 절대 욕심 부리지 않는다. 말 한 마디도 조심스럽

게 하고, 그림 한 장도 함부로 그리지 않는다.

"말이 씨가 된다고 하지요. 모든 걸 긍정적으로 생각하는 게 중요해요. 세상에 고정된 것은 아무것도 없어요. 시간이 흐르면서 제각각의 형상으로 바뀌고 사라지고 또 새롭게 태어나지요. 그걸 아니까 매달리지 않아요. 꼭 되어야 하는 것도 없이……, 시간이 해결해 주죠."

함부르크 시내의 아파트도 역시 놀이터 같았다. 제법 큰 복도 벽에 그의 그림 외에도 우리나라 꼭두각시 탈, 아프리카에서 가져온 탈 등이 매달려 있다. 중광스님의 글씨도 있다.

그이는 쉰여섯 살 되던 해 세 살 위인 동료 교수 게르하르트 바르트슈Gerhard Bartsch와 결혼했다. 예술사와 철학을 공부한 그는 독서와 여행을 즐기며 늦은 나이까지 독신으로 있었다. 우연한 기회에 연애문제를 상담해 주다가 '오래 입어 익숙한 옷' 같은 느낌을 받았다. 어느 날 그는 자신을 '개구리 공주'를 만난 '개구리 왕자'라며 프러포즈했다. 동화 속의 개구리 부부처럼 즐겁고 정답고 엉뚱하게, 하지만 진지하게 살아가는 이 부부는 개구리 인형을 수집한다.

이튿날 아침 기차를 타고 노은님의 별장 작업실이 있는 미헬슈타트로 향했다. 자리에 앉자마자 역에서 사온 〈함부르크 모르겐포스트〉를 펼친다. 집에는 텔레비전도, 라디오도 없어 신문을 통해 세상 소식을 접한다는 그이는 큰 제목을 대충 읽은 뒤 별자리 운세를 들여다본다.

"이 신문 별자리점이 정말 잘 맞거든요. 게르하르트하고 나는 신문을 사면 별자리 운세부터 봐요. 우리 아버지가 점을 참 좋아했어요. 점쟁이가 한 말을 철썩 같이 믿고 사셨는데 결국 그대로 되더라고요."

세 시간 넘게 기차를 타고 가는 동안 노은님은 특유의 느릿하고 평온한 말투로 많은 얘기를 했다. 하룻밤 함께 지내고 나니 많이 편해진 모양이다.

"그림과 만나면서 인생이 바뀌었어요. 그런데 그건 내가 원해서 된 것도 아니거든요. 우연인 게 많았어요. 일하는 병원에서 사람들이 내 그림을 발견하고, 병원에서 다 알아봐주고는 학교에 가보라 하고, 교수를 소개해줘서 처음부터 좋은 지도교수를 만났어요. 우연히 알게 된 벨기에 컬렉터의 도움으로 생활고에서 벗어나 작품을 할 수 있게 됐고, 훌륭한 화랑 사람들 덕분에 작가로 인정받게 됐지요. 이 사람이 도와주고, 저 사람이 도와주고 했어요. 지금도 그래요. 한국에서는 상상도 할 수 없는 일들이 정말 많았죠."

바우하우스 출신으로 폴 클레와 칸딘스키의 직계 제자인 티만 교수를 만난 것은 노은님의 인생에서 더 없는 행운이었다. 가장 큰 도움은 뒤늦게 그림을 시작해 헤매는 그이에게 어떻게 그림을 그려야 화가로서 살아남을 수 있는지를 가르쳐 준 점이다.

"얼떨결에 입학했지만 그림을 어떻게 그려야 하는지 알 수가 없었

어요. 첫 수업하는 날 물었더니 그냥 마음 내키는 대로 하면 되는 거라고 했어요. 이해가 되지 않아 고민하고 있는데 옆자리의 남학생이 끈적이에 붙은 파리를 사실적으로 그리는 게 그럴싸해 보이더라고요. 그 남학생한테 그림 그리는 법을 가르쳐 달라고 해서 따라서 그렸어요. 그런데 교수님은 그림도 보지 않고 휙 지나가는 거예요. 뭔가 잘 못하고 있다는 신호였어요."

온종일 열심히 그려도 티만은 못 본 체 지나갔다. 하루는 밤 10시까지 실기실에서 새를 그리다가 몽땅 휴지통에 버리고 집에 갔다. 그런데 다음날 학교에 오니 그 그림들이 모두 책상 위에 버젓이 놓여 있었다.

"교수님은 다른 학생들에게 쓰레기통에 버려진 내 그림들을 보라고 했어요. 그러고는 내게 절대 다른 사람과 비교하지 말라고 했어요. 즉흥적으로 붓을 대고 그리는 내 스타일이 좋다면서 못질하는 것에 비유했지요. 자기는 30년 동안 해왔기 때문에 살살 망치질을 해 가면서 못을 박는데 나는 한 번의 망치질로 못을 정확한 위치에 박아버린다는 거예요. 그것이 바로 내 개성이니 그 점을 명심하라고 일러주셨어요. 그때는 무슨 소린지 알아듣지 못했어요. 나중에 쓰레기를 놓고 곰곰이 연구해 보니까 힘이 풀어졌을 때 가장 나답고, 가장 자연스러운 게 나온다는 거였지요."

티만에 이어 슈텍 교수 밑에서 5년을 공부했다. 전형적인 북부 독

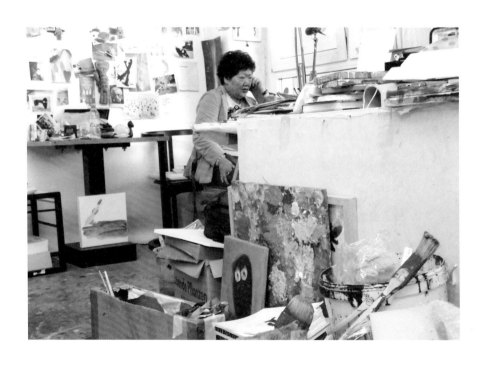

일 사람인 슈텍은 무뚝뚝하고 지나치게 진지한 성격이었다. 학생도 스스로 골라서 가르치는 사람인데 조교를 통해 자기한테 와서 배우고 싶으면 오라고 했다. 슈텍은 선 하나를 그어도 심사숙고하는 사람이었다. 스타일이 달라서 많이 부딪혔지만 자연을 깊이 이해하게 됐고, 작품 하나를 진지하게 완성하는 버릇을 갖추게 된 것은 그 교수 덕분이었다.

노은님의 작품은 얼핏 보면 천진난만한 어린아이의 그림처럼 단순하다. 하지만 그의 그림은 매우 내면적이고 정신적인 에너지를 품고 있다. 동화처럼 모든 것이 생략되고 단순하지만 결코 가볍지 않은 작품세계는 이들의 격려와 지지가 없었다면 세상에 모습을 드러내지 못했을 것이다. 이들은 그가 숙명처럼 껴안고 살았던 고통과 번민으로부터 탈출하도록 밧줄을 던져주었다.

"어렸을 때부터 고민이 참 많았어요. 나 자신과 싸운 거지요. 다른 사람하고는 싸우지 않았어요. 남의 일에 참견하는 것도, 괴롭히는 것도 싫어해요. 하지만 나 자신한테는 엄격했어요. 스무 살이 되기 전까지 사는 게 뭔지 많이 고민했어요. '나는 누구인가' 라는 질문이 끝없이 나를 쫓아다녔어요. 너무 괴로워서 미친 사람이 부러울 정도였지요. 눈에 보이는 게 너무 많은데 그걸 말하면 사람들이 이해하지 못 했거든요. 그것도 너무 힘들었어요. 그렇게 태어난 것 같아요. 예술이 없었다면 아마 이렇게 오래 살지 못했을 거예요."

노은님은 고통스럽기만 하던 인생의 큰 고비가 서른두 살에 끝났다고 했다.

"항상 벌 받는 것처럼, 무거운 짐을 지고 감옥살이하는 느낌으로 살았어요. 이게 정말 내가 가는 길인가? 다른 사람들은 가진 게 많은데 나는 왜 없는 게 더 많을까? 여기가 내가 있을 땅인가? 그림을 그렸다고 사 달라고 말할 수도, 미술대학 나왔다고 밥 먹여 달라고 할 수도 없고. 나는 그런 고민 속에 갇혀 살았어요. 고민할 때마다 담벼락이 하나하나 높아진 거죠."

시에서 주는 장학금을 받게 되면서 병원 야간 근무를 그만두고 방학에만 일했다. 방학 중에 나오는 장학금의 절반은 집에 보내고, 나머지로는 여행을 다녔다. 우중충한 독일을 벗어나 햇빛 좋고 풍광이 다른 나라들을 수없이 다니며 역마살풀이를 했다. 그런데 무언가 그이를 항상 짓눌렀다. 자기도 괴롭고, 보는 사람도 괴롭던 시절이다.

"뭐든지 때가 되면 다 치유가 되는가 봐요. 서른두 살 되던 해 10월 어느 날 아침이었어요. 새벽에 일어나서 뒤를 돌아보니까 그 높은 벽이 뒤에 있고 앞이 탁 트인 거예요. 어떤 큰 품, 창조주의 품에 안겨 있는 기분이 들고 표현할 수 없을 정도로 온몸이 갑자기 뜨거워져요. 그러면서 하나도 미운 게 없어요. 다 예쁘고 사랑스러웠어요. 세상에 나무랄 것도 없고. 그때부터 작업이 딱딱 떨어지는 거예요. 그 후로 우울증이나 고민 없이 살았어요."

그것으로 노은님은 삶에 대한 고민을 마무리했다. 그때부터 붓 가는 대로 즉흥적으로 자유롭게 그린 그이의 그림을 좋아하는 컬렉터들이 하나 둘 생겼다. 백남준, 요셉 보이스 등 거장들과 함께 '평화를 위한 비엔날레'에도 참가했다. 백남준의 소개로 한국에 이름도 알리고, 1982년에 첫 개인전을 열었다. 1990년엔 함부르크조형미술대학의 교수가 됐고, 2002년에는 결혼도 했다. 마음은 평온을 찾았다. 외롭지도 않다.

"물, 공기, 불, 흙 4대 원소 중 하나라도 빠지면 안 되잖아. 막는다고 생각하면 어리석지요. 숨 쉬는 것도 저절로 쉬어야지. 자연스럽게 흐르면서 하나로 돌아가는 것. 뭐든지 시간이 해결해 주는데 유별나게 놀려고 하면 안 돼요. 자기 고생이고, 자기 욕심이지. 그것 때문에 고생하는 거예요. 저는 그림에서 인생을 배워요. 욕심을 버리면 다 살려준다는 것을 그림이 가르쳐 줬어요. 그건 책으로 배우거나 머리로 배워선 안돼요. 가슴으로 배워야지."

노은님에게 가장 무서운 선생은 색色이다.

"색은 생명이잖아요. 그런데 물감이 얼마나 엄격한지 몰라요. 그 자리에서 화도 내고, 야단도 치고 그래요. 3학년 때 대작을 그리겠다고 마음먹고 큰 캔버스를 마련하고 비싼 물감도 샀어요. 팔이 늘어날 정도로 칠했는데 아무리 밝고 예쁜 색 물감을 써도 결국은 간장색이 되는 거예요. 미치겠더라고요. 색을 다룰 줄 몰랐거든요. 색 때

나무동물들

종이에 아크릴, 133×168, 2011

여름날의 정원

종이에 아크릴, 149×210, 2011

물놀이
캔버스에 혼합재료, 100×141, 2009

문에 한 2년 무진장 고생했지요. 노르웨이로 여행 갔다가 친구 아버지가 찍어 온 슬라이드 사진을 보게 됐어요. 흰 눈이 덮인 겨울 계곡에 노랗게 물든 나뭇잎이 하나 걸린 게 마치 보석 같았죠. 저게 바로 '색'이라는 느낌이 왔어요. 독일로 돌아와서 그걸 표현해 봤죠. 그때부터 색이 제대로 다 보이더라고요."

그이는 색과의 씨름이 '자신과의 씨름'이었다고 말했다. 그런 고비를 넘긴 뒤 강한 것과 부드러운 것을 적절히 맞춰야 하고, 무엇보다 욕심을 버리고 시작해야 한다는 것을 터득했다.

"모르고 시작하면 색이 자기 발목을 잡아요. 처음엔 항상 자기 마음에 드는 색을 얻는데 그때부터 색에 그림이 붙잡히게 되는 거예요. 예쁜 색이 나오면 아끼느라고 그림을 못 그리거든요. 대부분의 사람들이 너무 사랑하기 때문에 버리질 못하는데 진짜 좋으면 버려야 해요. 그래서 나오는 게 더 좋거든. 내 그림이 별 거 아닌 것 같은데 세 번 네 번 완전히 죽었다가 또 칠하고, 또 칠하고 한 거예요. 원리를 알고 나면 걱정할 게 하나도 없어요."

프랑크푸르트 역에서 다섯 량 정도 되는 지선 열차로 갈아타고 미헬슈타트에 내렸다. 미헬슈타트는 13세기부터 폰 에어바흐 가문의 소유였다. 지금도 800년째 대를 이어 온 가문 소유의 성이 그대로 남아 있고 그곳에서 성주는 아들, 며느리, 손주들과 함께 살고 있다. 예술을 사랑하는 성주는 성에 딸린 빈집들을 최소한의 관리비만

받고 예술가에게 장기간 임대하는 식으로 예술가를 후원해왔다. 이를테면 아티스트를 위한 레지던스 프로그램인데 이용기간이 보통 30~40년이다. 200년이 넘은 오래된 집들이라 수리할 때는 반드시 문화재보호국의 허가를 받아야 하고, 비용은 예술가가 부담하는 방식이다.

노은님은 성 뒤편의 숲 속에 있는 로코코 양식의 작은 성을 35년 간 임대해서 작업실로 쓰고 있다. 1750년에 완성됐으니 250년이 넘었다.

"이곳에 사는 예술가의 집을 방문했다가 비어 있는 집이 있다기에 가봤는데 첫눈에 홀딱 반했어요. 원래 성주가 연극을 보던 극장이었는데 후에 정원사가 살았고, 성주의 이모도 살았다고 해요. 집도 매력적이지만 자연보호지역에 있어서 숲과 개울이 자연 그대로 남아 있다는 점이 너무 좋았죠. 수리비를 어떻게 감당할지 계획도 없이 덜컥 계약했는데 어떻게든 다 해결되더라고요."

자그마한 기차역에서 차로 5분 거리에 있는 그이의 집은 그림 속에서 튀어나온 것처럼 아름답다. 1층을 작업실로 쓰는데 성에 딸린 숲으로 통하는 문이 나 있다. 2층에는 거실과 부엌, 3층에는 방 2개와 거실, 목욕실이 있다. 1층에서 2층으로 올라오는 계단이 건물 밖으로 나 있는 구조인데 그이는 계단에 새집을 걸어 놓았다. 저녁에 해바라기씨나 곡식을 넣어두면 아침 일찍 갖가지 새들이 날아와 노

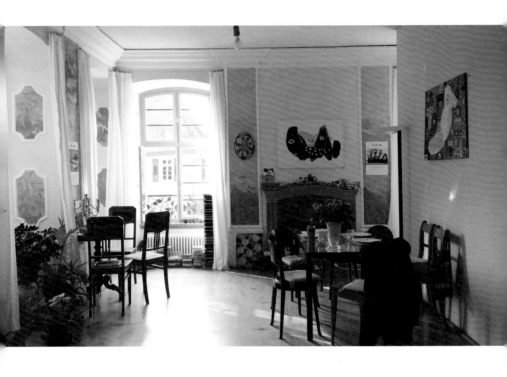

래를 불러주고 씨를 물어간다. 2층 거실에는 사방으로 난 창이 열둘이나 있어서 이 모든 경치를 볼 수 있다. 냇가에서 숭어가 튀어 오르는 것도 보이고, 오리 가족도 보이고, 어떤 때는 수달도 보인다. 자연의 변화와 반복이 작업의 중요한 주제인 그이에게는 더없이 좋은 곳이다.

함부르크에서 꽤 먼 거리지만 노은님 부부는 매주 학교 수업이 끝나면 목요일 저녁에 와서 자연 속에 푹 빠졌다가 월요일에 돌아가곤 했다. 지금은 두 사람 모두 정년퇴직을 한 뒤라 미헬슈타트에 머무는 시간이 더 많아졌다.

노은님은 1층 작업실에서 그림을 그리지만, 날씨가 좋으면 숲으로 나가서도 그린다. 그러다가 기분 내키면 버섯을 따러 숲으로 들어간다. 미헬슈타트에 도착한 날, 그리고 떠나는 날에도 우리를 숲으로 데려갔다. 버섯은 이끼가 끼어 있고, 적당히 그늘이 있는 곳에서 자란다는데 초보자의 눈에는 보이지 않았다. 먹는 건지, 못 먹은 건지 웬만해선 감별이 어렵다. 하지만 그는 숨은그림찾기 하듯이 먹는 버섯을 잘도 찾아냈다. 숲을 헤치며 버섯을 찾아내는 노은님은 자연과 하나가 되어 보였다.

"아침 일찍 숲으로 오면 버섯이 너무 많아. 자연이 주는 선물이지. 이 이끼 좀 봐. 색깔이 기가 막히죠?"

노은님은 숲에서 따온 버섯으로 순식간에 멋진 요리를 만들어 내

왔다. 버터에 마늘과 양파를 넣고 볶다가 버섯을 넣고 마지막으로 허브 한 잎 넣는다. "복잡할 것 하나도 없다"면서 그냥 툭툭 썰어 넣고 휘휘 젓는데 그 맛이 기가 막히다.

모든 게 그랬다. 별 생각 없이 던지는 말 한마디도 그냥 하는 소리가 아니었다. 별로 힘들지 않게 그린 그림은 강력한 흡인력을 갖는다. 휴가 보내는 사람처럼 서두름없이 편하게 보이지만 '가장 행복한 날이 오늘'이라는 생각으로 순간을 소중하게 보낸다.

"나는 그림 그리는 사람이랑 어부랑 똑같다고 생각해요. 뭐가 걸릴지 알 수 없거든. 그냥 던져놓고 가만히 있다 보면 큰 게 걸릴 수도 있고, 생고생만 하고 끝나는 날도 있어요. 마음을 비우고, 가장 순수해졌을 때 큰 게 걸리죠. 알고 보면 사는 것이 그림과 밀접해요. 하나로 통하지요. 그림에게서 배운 게 책을 많이 읽어 배운 것보다 더 많아요."

삶에 대한 깊은 고민, 자신과의 오랜 싸움을 극복한 사람만이 누릴 수 있는 고요와 평화 그리고 자유를 나는 노은님에게서 보았다.

노은님

1946년 전주에서 태어났다. 경기도 포천군 가산면의 결핵관리요원으로 일하다 파독 간호보조원 모집 공고를 보고 자원해 1970년 함부르크로 떠났다. 낯선 이국 땅에서 외로움과 격무의 괴로움을 잊기 위해 쉬는 틈틈이 그림을 그리기 시작했고, 그것이 그의 인생을 바꾸어 놓았다. 2년 뒤 병원 측에서 '여가를 위한 그림'이라는 제목으로 전시회를 열어 주었다. 1973년부터 국립함부르크조형예술대학에서 미술공부를 시작했다. 낮에는 공부하고 밤에는 병원에서 야간당번 간호사로 일하면서 그림 그리기를 6년. 동양적 관조의 자세로 자연을 그리면서 작가로서 인정받기 시작했다. 1990년부터 모교 교수로 20년간 학생들을 지도했다. 물고기와 새와 사람과 꽃 등의 자연물을 과감한 생략과 명징한 색채, 동화적 분위기로 단순하게 표현한 그의 그림은 어린아이의 맑고 순수한 영혼을 담아낸 듯하다. 단순한 형체들이 대범하게 배치되는 그의 그림은 작가 내면세계가 표출된 것으로 매우 조용하면서도 강한 에너지를 품고 있다. 1979년 함부르크 포올 갤러리를 시작으로 독일, 미국, 벨기에, 네덜란드 등에서 수차례의 개인전을 가졌으며, 1980년 독일 알토나 미술관, 1985년 베를린 바우하우스, 1986년 함부르크 현대미술관에서 주관하는 주요 단체전에 참여했다. 1982년 한국에서 첫 전시를 가졌다. 시화집《물소리 새소리》와 에세이집《내 고향은 예술이다》,《내 짐은 내 날개다》를 냈다.

대리석이 부드럽게 말을 걸어왔다
×
박은선

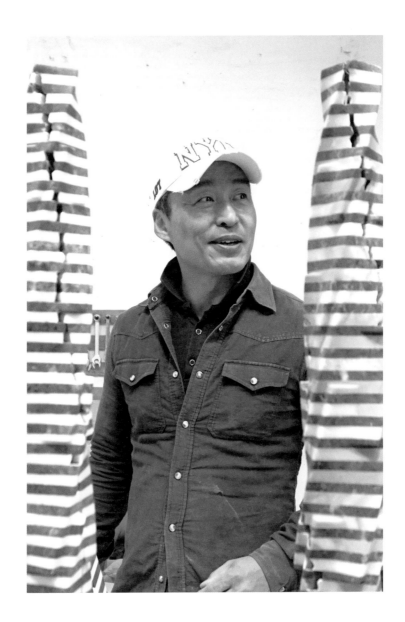

이탈리아 피에트라산타 작업실

르네상스의 거장 미켈란젤로. 작품의 재료를 구하러 다니
던 그는 누군가 버리려고 내놓은 볼품없는 대리석을 발
견하고 그것을 가져다 조각하기 시작한다. 1년 후 그의
작품을 보고 어떻게 이토록 못생긴 대리석을 훌륭한 조
각품으로 탄생시킬 수 있었느냐고 묻자 그는 대답했다.
"그 대리석 속에 있던 천사가 나를 부르더군. 그래서 내가
풀어주었을 뿐이네."

이탈리아 북서부의 작은 도시 피에트라산타Pietrasanta는
조각가들에게 성지와 같은 곳이다. 눈부신 백색의 최고급
대리석 산지 카라라Carara가 인근에 있어 좋은 재료를 구
하기가 수월한 까닭에 미켈란젤로를 비롯한 르네상스 시
대의 조각가들이 이곳을 찾아와 작업했고, 그 전통은 지
금까지도 이어지고 있다.

피에트라산타에서 20여 년째 작업하고 있는 조각가 박은
선을 만나러 가기 위해 유럽 지도를 펼쳤다. 피렌체와 피
사에서 멀지 않은 곳이었다. 그런데 여행의 베이스캠프로
삼은 파리에서 가는 방법이 영 마땅치 않았다. 마침 서울
에 와있던 작가의 부인이 알려 주었다. 이탈리아로 직접
가지 않고 프랑스 파리 오를리 공항에서 저가항공 이지젯
easyjet을 타고 가는 게 가장 빠르고 경제적인 방법이었다.

피에트라산타는 한 쪽으로 기울어진 탑으로 유명한 피사에서 자동차로 40분 거리에 있는 인구 3만의 작은 도시다. 이곳에서 17킬로미터만 가면 대리석 산지로 유명한 카라라가 있다. 카라라에서 생산되는 대리석이 실제로 유통·가공되고, 최고의 기술을 자랑하는 장인들이 작업하는 공방이 많아서 전 세계의 조각가들의 발길이 끊이지 않는 곳, 피에트라산타.

아름다운 리구리아 해협을 끼고 있어 바다와 산이 아름다운 이곳은 휴양 겸 작업하기에 최적의 장소로 꼽힌다. 살바도르 달리, 마리노 마리니, 후안 미로, 헨리 무어, 세자르, 보테로 등 세계적인 거장들이 피에트라산타를 거쳐 갔거나 현재 체류하며 작업 중이다. 미켈란젤로가 작업을 위해 머물던 피에트라산타 시내의 숙소는 카페 '미켈란젤로'라는 명소가 됐다. 작가 부부와 카페 '미켈란젤로'에서 에스프레소 커피를 마셨다.

"정착한 지 어느새 20년이 흘렀지만 거장들의 숨결이 배어 있는 이곳에 있는 것 자체가 언제나 나를 흥분하게 만들어요. 구상하는 작품에 맞는 좋은 돌을 손쉽게 구할 수 있다는 게 최고의 장점이죠. 대리석 조각을 한다면 이곳에서 벗어나기 힘들어요. 여기서 여러 나라에서 온 조각가들과 보이지 않는 경쟁을 하며, 내가 하고 싶은 작업에 열중하면서 내가 살아있다는 것을 느낍니다."

카라라는 질 좋은 대리석 산지로 유명하다. 해발 2000미터의 대리

석 산은 어디에서도 찾아볼 수 없는 장관이다. 눈부시게 흰 대리석이 정상에서 계곡으로 부채 모양을 이루며 빛나는 모습에 마치 만년설을 보는 것 같다. 카라라의 대리석은 칼슘 성분을 다량 포함하고 있어 쉽게 쪼개지지 않고 부드럽다. 그렇기 때문에 미세한 표현까지 담아낼 수 있고, 세월이 흘러도 빛깔이 변치 않아 최고로 친다. 건축물이나 조각상의 재료로 2000년 전부터 애용된 카라라의 대리석은 앞으로도 2000년은 더 채취할 정도의 매장량을 자랑한다.

박은선은 "카라라의 웅장한 대리석산에서 대지의 에너지와 강인함을 느끼고 예술적 영감을 받는다"고 했다. 시내 한가운데 카페에 앉아 있으니 동양인 조각가 부부를 보고 반갑게 안부를 묻는 사람들이 의외로 많았다. 작품을 제작하러 온 조각가부터 갤러리스트, 대리석회사 사장 등 다양하다. 외양만 달랐지 현지 사람이 다 된 것 같다.

"초기에는 무척 힘들었어요. 여기만 해도 시골이기 때문에 동양인이 드물거든요. 내가 카페에 들어서면 경계의 눈초리로 자기 손가방을 감싸 안는 사람들도 많았어요. 자기들에게 해코지할까 봐요. 예술가들 사이에서도 외국인이라고 은근히 무시하는 경우가 많았죠. 그런 생활을 20년 동안 했어요. 지금은 상황이 많이 바뀌어 작가들 사이에서도 부러움을 살 정도가 됐고, 스스럼없이 지내는 친구들도 많아졌지요. 하지만 견제는 여전해요. 이방인이라는 것을 느낄 때가 아직도 많아요."

조각가 박은선의 전시 이력은 해를 거듭할수록 화려해지고 있다. 1995년 피렌체와 제노아에서 개인전을 갖기 시작한 이래 2000년대 중반 이후 네덜란드와 벨기에 등으로 영역을 넓혔다. 2013년에는 룩셈부르크의 에스페랑쥬 시 초청으로 공원과 시내 갤러리에서 대형 작품 50여 점을 선보이는 대규모 초대전을 가졌고, 밀라노 인근의 노바라 시, 스위스의 루가노 시의 초대를 받아 야외 조각전을 열었다. 앞으로도 2, 3년 유럽 각국에서 전시 일정이 빡빡하게 잡혀 있다.

그가 처음 이탈리아에 온 것은 1993년. 대학을 졸업하고 같은 고향 출신 후배와 결혼한 뒤 카라라 국립예술아카데미로 유학 왔다.

"조각의 본고장에 가서 대리석을 본격적으로 다뤄보고 싶기도 했고, 무엇보다 학연·지연의 제약이 없는 곳에서 오직 작품만으로 승부를 걸어보고 싶었어요. 그래서 교수님의 허락을 받아 학교 수업은 꼭 필요한 것 외에는 듣지 않고 작업실을 구해서 작품만 했어요. 학교 실기실도 있지만 아침 일찍이나 저녁 늦게까지는 문을 열지 않기 때문에 원하는 작업을 맘껏 하기 위해 스튜디오SEM이라는 공방에서 작업했습니다."

이탈리아의 작은 시골 마을에서 작업에 열중한다는 게 생각만 해도 멋있어서 왔지만 예상보다 훨씬 힘들었다.

"어디 가서 아르바이트도 구할 수 없고, 그렇다고 10원 한 장 도움을 요청할 곳도 없었어요. 가난과 외로움을 잊기 위해 더욱 작업에

매달렸지요. 처음 4년 동안 집과 작업실만 오가면서 작업했어요. 어떤 때는 아이 분유 값으로 남겨둔 돈까지 들고 가서 돌을 샀어요. 독일 가서 전시를 보고 싶은데 70만 리라(350유로)가 드는 거예요. 아내에게 얘기하니까 돈을 내주는데, 그 순간 아내의 눈에서 눈물이 핑 돌더라고요. 그 눈물을 보고 가지 말아야 하는데 나는 갔어요. 너무 이기적이란 걸 잘 알지만 좋은 작품을 하는 게 더 중요했거든요. 그 생각은 지금도 변함없어요."

한국에서 들고 온 돈이 다 떨어지는 날까지 작업했지만 가족과의 생활은 해결되지 않았다. 카라라아카데미를 졸업한 뒤 생활고 때문에 결국은 귀국할 수밖에 없었다. 하지만 작업에 대한 미련을 버릴 수가 없던 그는 가족을 남겨두고 1년 만에 혼자 이탈리아로 돌아왔다. 그때 그가 손에 쥔 돈은 단돈 300만 원. "이 돈이 떨어지면 돌가루라도 씹으며 작업하겠다"는 열정과 각오로 다시 돌 앞에 섰다.

"카라라를 거쳐 간 한국인 작가는 300명이 넘어요. 모두 세계적인 작가가 되고 싶었겠지만 성공한 사람은 한 명도 없었어요. 한국에서 작가로, 혹은 교수로 자리 잡기 위해 잠시 경력을 쌓는다는 식이었으니까. 그들과는 다른 나만의 길을 가겠다고 결심했어요. 꿈을 갖고 여기까지 와서 남들과 똑같은 전철을 밟으면 억울하잖아요."

박은선은 한국인 작가들과 거리를 두고 작업에만 몰입했다. 자신에게 천재적 재능이 없다는 것을 잘 알고 있는 그는 부족함을 메우

기 위해 더 노력해야 한다고 생각했다. 그래서 외로운 길을 자초했지만 그 외로움은 결국 그에게 약이 됐다.

"외로워야 작업이 되더라고요. 외로움을 삭히기 위해서는 작업에 매진하는 것밖에 없었거든요. 그게 좀 길었죠. 20년 가까이 한 거죠. 가족들도 속으로 원망이 참 많았을 거예요. 하지만 후회는 없어요. 열심히 하고 싶은 것을 했고, 이제 이곳에서 '바르크Park'하면 알아줄 정도가 된 것 같으니까요."

작가의 집에서 5분 거리에 있는 개인 전시실을 찾았다. 예전에 조각 공방이던 곳을 빌려 작품 전시와 보관에 사용하고 있다. 건물 안에는 그동안 제작한 소품들이 전시되어 있고, 대작들은 마당에 놓여 있다. 높이 5미터를 넘는 기념비적인 스케일의 기둥형 작품부터 구 모양과 기둥, 입면체, 원주 등이 어우러진 다양한 형태의 작품들이 마당을 가득 채우고 있다. 역시 조각은 열린 공간에서 놓였을 때 본연의 아름다움을 발휘한다.

그는 "룩셈부르크에서 석 달간 전시된 작품들이 얼마 전에 돌아왔고, 곧 있을 스위스 루가노 시 전시에 아직 작품을 보내지 않은 상태라서 모처럼 많은 작품들이 한자리에 모였다"고 했다. 이 중 몇몇 작품은 싱가포르의 아트페어에서 선보일 예정이다.

대리석, 화강석과 같은 자연석을 재료로 한 그의 작품은 세련미가 넘친다. 흰색과 회색, 검은색과 회색, 흰색과 검은색, 검은색과 암적

색, 검은색과 녹색 등 두 가지 색의 돌을 층층이 쌓아 만들어 낸 줄무늬와 부드러운 외형의 곡선은 매우 시적詩的이다. 덩어리의 형태는 미니멀하지만 의도적으로 '균열'을 만들었다. 깨어진 틈 사이로 자연석의 깨진 단면이 주는 거친 느낌이 부드럽게 다듬어진 외면과 묘한 대조를 이룬다. 부드러운 외면, 거친 내면은 외유내강형인 작가와 아주 닮았다. 예기치 않은 균열은 작품을 들여다보게 만드는 시각적 효과를 지닌다.

그는 "열린 틈으로 딱딱한 돌에 숨통을 내는 것"이라고 설명했다. 딱딱한 돌에 '숨통'을 트여 주면서 돌이 품고 있는 태초의 생명력을 되찾아준 셈이다. 그의 작품을 들여다보다가 균열 즉 숨통은 작가가 돌을 통해 받았던 위안의 표현이 아닐까 하는 생각이 들었다. 시시각각 숨통을 조여 오는 답답한 현실이지만 작업하는 동안만은 편하게 숨 쉴 수 있었을 테니까. 그렇게 그는 작품 속에 마음과 인생을 담아 내지 않았을까.

박은선은 하나의 덩어리를 깎아내 절대적 형상을 만들어내는 기존 조각의 개념을 벗어나 두 가지 색의 돌을 이어붙인 다음 형태를 만들어낸다. 우아하고 정적이면서도 역동적인 그의 작품에 유럽인들은 매료돼 있다. 이탈리아의 평론가 도메니코 멘탈토는 "태생적인 동양과 선택적인 서양의 유산을 그의 작업에 연관 지어 녹여낸다. 그의 작품은 흐르는 듯 우아하고 가벼운 선의 섬세함에서 한국적 특

성이 드러나지만 궁극적으로는 민족성이라는 협소함을 거부하고 완전히 우주를 벗어나 머나먼 공간관념을 향해 나아간다. 그는 과거와 현재 모두에서 자유로운 작가로서 천상과 지상의 아이콘들, 조용한 원형으로 구성된 새롭고 시각적인 천지창조의 문을 열었다"고 극찬했다.

색깔과 형태는 다르지만 그가 작품을 만드는 과정은 다 같다.

"우선 어떤 형태의 작품을 만들 것인지 드로잉을 해요. 그런 다음 크기를 정하고 돌의 색깔을 정하죠. 두 덩어리를 사서 그걸 공장에 맡겨서 판으로 잘라요. 하나의 돌을 깨고, 다른 색깔의 돌을 깨서 에폭시로 판을 붙여 나갑니다. 깨고 붙이는 것을 반복하면서 모양을 만들고 마지막에 형태를 다듬지요. 예전에는 구체적으로 드로잉을 했는데 생각했던 대로 나타나지 않는 경우가 있어서 요즘에는 대체적인 형태만 드로잉을 하고 만들면서 구체적인 형태를 잡는 방식으로 작업합니다."

멀쩡한 돌을 자르고, 깨뜨리고, 그걸 또 붙여서 쌓아올리는 이유가 쉽게 납득이 가지 않지만 전통적인 재료인 대리석 혹은 화강석을 비전통적 방식으로 재구축한 파격성은 박은선이 이탈리아 조각계에서 단번에 주목받게 된 비결이기도 하다. 작품에 드러나는 비선형적 균열이 시선을 자극하고 여러 가지 상상을 가능하게 한다.

지층이 어긋난 듯 자연스러운 균열이 나 있는 작품을 들여다보다

가 갈라진 틈에 귀를 댔다. 소리가 들린다. 아주 오래 전 돌이 묻혀 있던 산 속에서 불던 바람소리가 이런 것이 아닐까.

"내가 처음에 멀쩡한 돌을 깨니까 선배들이 제정신이냐는 듯이 바라보더라고요. 한국에 대리석 조각을 가져가면 깨진 것은 팔 수 없는데 무얼 하는 거냐며 말렸어요. 한국에 가서 팔려고 작업한 것도 아니었고, 단지 내가 하고 싶은 것을 했을 뿐이었어요. 조금 걱정이 되기는 했지만 사람들이 내 작품을 좋아하고, 특이하다고 관심을 보이니까 용기가 났지요. 꽉 찬 돌을 선호하는 사람만 있는 게 아니었어요."

원하는 대로 돌을 깨는 것도 쉬운 일은 아니다.

"처음에는 돌이 원하는 대로 잘 깨지지 않아 애를 먹었지요. 그런데 돌을 오래 다루다 보니까 결을 보고도 돌이 깨지는 방향을 알 수 있게 되었죠. 돌도 길이 있거든요. 크기가 작거나 크거나 관계없어요. 한 가지 재료를 가지고 계속 파니까 이제 어디까지 갈 수 있다는 게 훤히 보이고 그걸 가지고 놀 수 있는 경지까지 됐어요."

이렇게 재료의 속성을 완전히 파악했기에 그의 작품은 딱딱한 돌이지만 억지스럽지 않고 편안한 느낌을 준다. 그는 대리석의 매력을 이렇게 말했다.

"대리석은 굉장히 솔직해요. 실수하면 실수한 대로 깨지고 잘하면 잘하는 대로 결과가 나와요. 제가 좀 화가 나 있으면 원하지 않는 방

박은선

무한기둥-증식

화강석, 228×62×62, 2013

연결성

화강석, 210×167×176, 2013

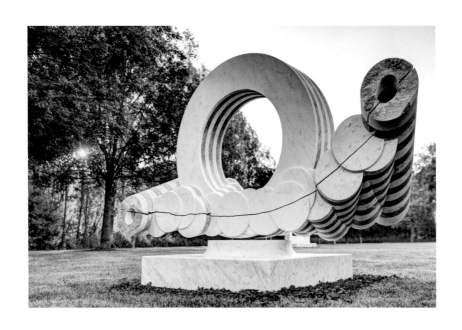

공유

카라라 백색 대리석과 바르디릴오 회색 대리석, 164×260×110 , 2011

향으로 깨지고, 기분이 좋으면 원하는 대로 깨져요. 그게 자연석의 매력인 거죠. 돌 자체가 속임이 없어요. 깨진 것은 절대 다시 담을 수가 없어요. 철은 다시 이어붙일 수 있지만요. 돌은 솔직하고, 함부로 다룰 수 없거든요. 실제로 여자 다루듯이 천천히 해야지 내가 하고 싶은 대로 하면 다 깨집니다. 20년째 대리석을 다루고 있지만 여전히 어려운 게 있어요.”

돌 작업은 힘이 든다. 무게가 많이 나가는 데다, 쉽게 깨진다. 한번 깨지면 메울 길이 없다. 전시를 하더라도 작품을 운반하고 설치하는 게 보통 일이 아니다. 세계적으로 돌을 다루는 조각가가 줄어드는 까닭이다. 같은 이유로 컬렉터들도 돌 작품을 기피하는 경향이 있다. 그런데도 그는 “자연석이 주는 매력 때문에 한번 빠지면 포기할 수가 없다”고 했다.

전시장에서 10분 거리에 있는 작업장은 돌 공장과 다름없다. 흰 돌가루가 눈처럼 쌓여 있고 무슨 용도로 쓰이는지 모르는 기계들이 여기저기 있다. 조수 한 명과 이태리인 기술자가 바쁘게 움직이고 있다. 유럽의 여러 미술관과 갤러리로 보낼 작품들을 제작하느라 쉴 틈이 없다. 작품 하나 만드는 데 5개월 정도 걸리지만 요즘은 시스템이 잘 갖춰져 한두 달 만에 할 수 있다. 그는 1년에 다섯 차례 내외의 전시를 소화하고 있다. 재료비에 운송비가 만만치 않게 든다.

“큰 작품의 무게가 4~5톤이나 됩니다. 그런 작품 하나 하는 데 재

료비가 4000~5000만 원이 들어요. 그러니 작업장에서만 몇 천만 원이 있어야 굴러가요. 한 달에 재료비로 100만 원만 써 봤으면 소원이 없겠다고 할 때가 있었어요. 그러다가 어느 날 보니까 1000만 원이 들어가더니 그게 몇 천만 원이 됐어요. 지금은 한 달에 재료비로 1억 원 정도만 쓰면 좋겠다는 생각을 해요. 하고 싶은 게 워낙 많거든요."

왕성한 활동으로 유럽 각국에서 러브콜을 받는 인기 작가의 반열에 올랐지만 그는 여전히 마라톤 하는 기분으로 긴장을 풀지 않고 산다. 아침 일찍 일어나 운동하며 체력을 다지고, 정확히 8시면 집을 나와 작업실로 향한다. 집에 와서 점심 먹고, 다시 작업실로 가서 저녁 시간 전까지 작업에 몰두한다.

"모든 과정을 스스로 해왔고, 앞으로의 열쇠를 쥐고 있는 것도 나 자신입니다. 쉴 틈을 주면 게을러지고, 게을러지면 나뿐만 아니라 가족 모두가 무너져요. 아내가 다른 일을 하겠다고 해도 말리는 이유는 스스로 긴장을 풀지 않기 위해서입니다."

시내에서 걸어서 10분 거리, 야트막한 뒷산에 오래된 올리브 나무와 오렌지 나무가 서 있는 말끔한 2층집에서 작가 부부는 두 아들과 함께 산다. 그는 "너무나 힘들었던 무명작가 시절은 물론이고 지금까지 그리고 앞으로도 언제나 가족은 나를 보호하고 지탱해주는 단단한 갑옷 같은 존재"라고 말한다.

철저한 자기 절제와 끈질긴 노력 그리고 강인한 작가 정신으로 무장한 그가 성공한 것은 당연한 결과다. 그가 우리나라에만 머물렀다면 이런 작업과 작가로서의 입지가 가능했을까? 그는 직답을 피했지만 이런 말을 했다.

"우리나라는 마치 섬 같아요. 시장은 좁고 한정돼 있는데 그나마 특정 학교 출신인 몇몇 작가들이 차지하고 있어요. 다른 젊은 작가들이 설 자리를 주지 않아요. 한국을 떠나 이곳에 와서는 아무것도 바라는 것 없이 무조건 열심히 노력했어요. 감히 성공하겠다고 바라지도 않았죠. 여름에는 덥고, 겨울에는 추운 작업장에서 정말 치열하게 작업했어요. 그렇게 20년이 훌쩍 지나고나니 내 작품을 알아주고, 사랑해주는 사람들이 생겼어요. 미국에서도, 남미에서도 내 작품을 알아보는 사람이 있는 것을 보고 자신감을 얻었습니다. 그러니까 배짱도 더 생기고 꿈도 더 커지더라고요. 유럽에서 기지개를 켜서 이들이 말하는 대가의 반열에 오르고 싶어요."

단순한 호기심에서 작가 서명을 어디에 하는지 물었다. 그는 "자리는 작품에 따라, 기분에 따라 항상 변하지만 반드시 한글로 이름 석 자를 쓴다"고 했다.

박은선

1965년 목포에서 태어났다. 경희대학교 미술교육과 (조소 전공)를 졸업하고 같은 과를 다닌 고향 후배와 결혼해 1993년 함께 이탈리아로 유학을 떠났다. 하얀 대리석의 순수함에 매료돼 치열하게 작업하며 카라라국립예술아카데미를 졸업했지만 생활고로 귀국할 수밖에 없었다. 그러나 1년도 채 안 돼 가족을 두고 혼자 이탈리아로 돌아와 작품 활동에 대한 열정을 되살렸다. 천재적 재능이 없더라도 1만 번 노력하면 천재를 뛰어넘을 수 있다고 믿으며 치열하게 노력했다. 1995년 피렌체와 제노아에서 개인전을 갖기 시작한 이래 피에트라산타의 스튜디오SEM(2002), 볼로냐 아트페어와 베로나 아트페어(2003), 밀라노의 산조르지오(2005) 등 이탈리아에서 이름을 알리기 시작했다. 2000년대 중반 이후 네덜란드와 벨기에 등 다른 유럽 국가로 영역을 넓혀 매년 10회 정도 전시를 갖고 있다. 2009년 피렌체의 마리노 마리니 미술관에서 대대적인 개인전을 가졌고, 2010년 바롤로 시와 알바 시의 야외 조각전에 출품했다. 2013년에는 룩셈부르크의 에스페랑쥬 시 초청 조각전과 스위스의 루가노 시 초청 조각전을 가졌다. 그의 작품은 스위스 취리히 국립대학, 이탈리아 피에트라산타 모형미술관, 국립현대미술관 서울관에 소장돼 있다. 2015년엔 유럽 최대의 조각전인 '바드라가르츠 트리엔날레'를 비롯해 여섯 곳에서 동시다발적으로 초대전을 가졌고, 6월부터 2년 동안 토스카나 공항공단 초청으로 피사국제공항에 그의 작품이 전시된다.

백수의 화가 한묵

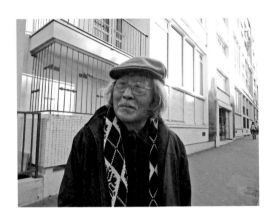

"그림을 그린다는 것은 보이지 않는 그 어떤 '힘'에 대한 도전이다."

한국 추상미술의 1세대 작가로서, 현대미술의 산증인이자 재불 한인사의 산증인이기도 한 거목 한묵. 그가 2013년 봄 100세를 맞았다. 방혜자 선생 댁에 머물던 며칠 전, 한묵 선생 부인과 통화하면서 저녁 식사를 잠정 약속해 놓았다. 한묵 부부는 오페라 근처의 아파트를 비워둔 채 파리 13구역 리코가 13번지의 예술인 아파트에서 주로 지낸다. 잠깐이라도 아틀리에를 구경할 수 없겠느냐고 했더니 부인은 정리가 제대로 되지 않아서 보여주기가 좀 그렇다며 그냥 집 앞에서 만나자고 한다.

재불 화가 권순철 선생이 자리를 같이했다. 파리에서 활동하는 그이는 자신도 칠순의 고령이고, 아흔이 넘은 노모를 모시는 처지인데도 한 선생 내외에게 극진하다. 한 선생의 건강은 그런대로 좋아 보였다. 1년 전 서울의 현대 강남갤러리에서 한묵의 백수白壽 기념 전시회가 열렸을 때 뵙고 또 언제 뵐 수 있을까 했는데……. 100세 건강을 축하드린다고 하자 "누가 백 살이야?" 하더니 건배사를 청하자 결기 있는 목소리로 외친다. "아 보트르 상테(당신의 건강을 위해서)!"

한창 시절 "진정한 우리 시대의 미란 잡힐 듯 말 듯 신기루처럼 저 멀리에서 아물거리는 것이 아니라 벅차게 돌아가는 현실의 수레바퀴 속에, 불꽃 튀는 삶의 노래 속에 있다"라고 한 그다. 한국 현대미술의 초석을 마련한 작가 중 하나로 평가받는 그가 들려줄 이야기는 살아있는 역사련만, 안타깝게도 잘 듣지 못해 정상적인 대화를 나누는 것은 불가능했다. 부인이 옆에서 귀에 바짝 대고 얘기하면 겨우 알아듣는 정도다. 그가 얼마나 대단한 열정으로 한평생 예술에 매진했는지는 부인을 통해 들었다.

1914년 서울에서 태어난 한묵은 도쿄 가와바타 미술학교를 졸업하고 귀국해 금강산 부근 온정리에서 지내다가 1·4 후퇴 때 월남했다. 피란 시절에도 작품 활동을 멈추지 않았다. 1953년 잡지 〈희망〉 3월호에 실린 '하꼬방 편상'에 그는 피란시절의 화방에 대해 이렇게 적었다.

'좁디좁은 대지에다 여러 식구들이 살아야겠고, 제작하는 방도 있어

야겠다는 한껏 부풀기만 하는 욕심이 위로 자라서 결국은 명색 삼층을 짓고 말았다. 이층 지붕 위에 또 한층 감투처럼 올리는 것이 두 평 가량 되는 나의 피난화방이다.'

한묵은 이중섭, 김환기 등과 함께 서구 모더니즘을 적극 받아들이며, 근대에서 현대로 넘어가는 시기의 징검다리 역할을 했다. 이중섭과는 정릉에서 함께 하숙할 정도로 절친했다. 1957년에는 유영국, 이규상, 박고석 등과 함께 모던아트협회를 결성해 판에 박은 듯한 아카데미즘이 만연하던 당시의 화단에 파란을 일으켰다.

화가면서 미술이론가로서 한국미술평론가협회를 결성해 신문과 잡지에 많은 글과 평론을 실어 현대미술의 가치를 알리는 데도 앞장섰다. 1953년 5월 31일 자 〈서울신문〉에 '피카소의 예술-그 난해성에 대하여'라는 글을 기고한 것으로 미뤄 우리나라에 피카소를 본격적으로 소개한 것도 한묵일 것이라고 예술사가들은 말한다.

당대에 화가이면서 자신의 예술관을 글로 표현할 줄 아는 사람은 그가 거의 유일했다.

'나는 이 세상 모든 가시적인 세계는 보이지 않는 세계에 의하여 존립되어 있지 않은가 하는 생각에 부딪칠 때가 많다. 들에 핀 한 송이 꽃만 하더라고 대기의 압력이 아니고는 피어날 수가 없는 것이 아닐까. 외형적인 모든 존재는 생명력이 발산하는 내부미의 환영에 불과한 것이 아닌가 생각되는 것이다. 우리들은 한 송이 꽃을 보고 아름답다고는 하

나 그것을 그렇게 있게 한 '생명력에의 느낌'을 가져볼 것을 잊어버리는 수가 많다. 우리 주변의 가시의 세계가 지니는 매혹적인 현상은 오히려 '생명력에의 접근'을 더디게 하는 것은 아닐까?'(1954년 〈현대공론〉 9월호에 실린 '현대회화의 추상성 문제' 중에서)

한묵이 프랑스 파리로 건너간 것은 1961년 7월이다. 홍익대 교수라는 안정된 자리를 마다하고 40대 중반을 넘긴 나이에 생면부지의 이국 땅으로 혈혈단신 떠났다. 이유는 오로지 한 가지, 그가 꿈꾸던 자유롭고 강렬한 예술을 구현하기 위해서였다. 앞서 파리에 정착해 있던 김환기, 남관, 문신 등과 교류하며 작품 활동을 했다. 이방인 생활에 익숙해지면서 본격적인 추상미술에 몰입하던 그에게 결정적으로 사고 전환의 계기가 찾아왔다. 1969년 인간의 달 착륙이었다. 지금까지와는 다른 방식의 예술이 필요하다는 것을 깨달은 한묵은 그것을 찾기 위해 3년간 고민했다.

"막연히 바라만 보던 달에 인류가 발을 내딛는 장면을 보고는 충격을 받아서 3년간 제대로 작품을 하지 못했어요. 앞으로 세상이 달라질 텐데 지금 같은 작품으로는 안 된다는 걸 깨닫고 대안을 찾기 위해 고민한 거죠. 앞으로의 세상이 빛의 속도로 발전할 것을 예감한 것 같아요."

1970년대 초 판화공방 아틀리에17에서 다양한 판화 기법을 습득하면서 역동적인 기하추상적 구성세계의 가능성을 발견했다. 그는 "하늘·땅이란 구분도 지구의 문제일 뿐, 이제는 공간 개념을 바꿔 우주를

대상으로 삼아야 한다"는 생각으로 시간과 속도를 끌어들인 사차원적 공간을 모색하는 그림을 그리기 시작했다. 2차원의 평면 공간을 이용한 회화에 입체감을 주는 한편 시간성까지 개입시켜 유기적이고 동적인 차원의 공간을 구현하는 데 열정을 쏟았다. 그가 작품에 컴퍼스를 사용한 것은 '움직이는 유기적인 공간들'을 창조해내기 위해서였다. 나선을 기조로 한 유기적인 공간 구성, 형태와 색채의 강렬한 조화가 두드러지는 한묵 특유의 기하추상 작품은 그렇게 탄생했다.

그가 가장 중요하게 다룬 주제를 물었다. "인간"이라는 짧은 답이 돌아왔다. "기하추상 작품을 하면서 가장 빈번하게 다룬 주제가 우주 아니었느냐?"고 되물으니 그는 간결하게 그러나 의미심장하게 답했다.

"우주? 우주를 빼놓고는 인간을 그릴 수가 없잖아. 인간, 자연, 나무…… 모두 우주의 일부지."

'이 광대한 우주 속의 인간'에 대한 고민이 그가 평생 남긴 작품 속에 녹아 있다. 모든 사람이 인정하던 그의 논리적 사고력은 하나도 녹슬지 않았다.

오래전에 돌아가신 서양화가 박고석은 한묵에 대해 '누구보다 의식 수준이 높으나 도통 말이 없고, 잘 나서는 법이 없이 모든 것에 담백하고 절제할 줄 아는 사람'이라고 했다. 그러나 회화에 대한 애정과 열정은 누구 못지않았다. 부인은 "정말 끈질기고 꼼꼼하기 이를 데 없는 분"이라고 했다. "컴퍼스를 이용해 작업하면서는 그 어려운 기하학을 독학

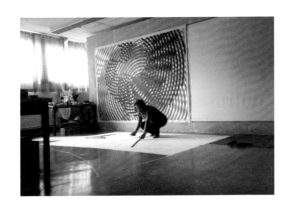

하셨어요. 밤새 사전을 뒤지고 단어를 찾아가면서 도형의 원리를 이해하려고 했던 거지요. 어떤 때는 도서관에서 빌려온 책을 그대로 베끼기도 했죠. 사면 될 것을 왜 그렇게 옮겨 쓰느냐고 했더니 그래야 온전히 내 것이 된다는 거예요."

한묵은 가난한 이방인이었다. 그러나 정직하고 강직한 예술가였다. 한국의 여러 대학에서 교수직 제의도 있었고, 이런 저런 유혹도 많았지만 "노동은 신성하다. 생활이 아무리 어려워도 예술가는 자기 힘으로 살아야 한다"며 뿌리치고 페인트칠이나 식당 설거지 등 잡일을 하며 생계를 이었다고 부인은 회상한다. 초기 작업들이 크지 않고, 판화가 많은 것은 작업실 없이 좁은 집에서 작업했기 때문이었다. 그나마 톰슨사에서 공장을 이전하면서 넓은 공간을 빌려준 덕분에 큰 작품을 할 수 있었다. 이후 태권도장 2층에 꽤 넓은 공간을 작업실로 꾸렸지만 비가 새

는 바람에 작품을 버리기 일쑤였다.

　미술평론가 피에르 드 라 페리에르는 '한묵의 새로운 시적 질서' (1990)라는 글에서 "그의 전시회는 매우 드물었다. 이 진정한 화가는 명예나 얄팍한 칭송에는 아랑곳하지 않고 오직 자신의 예술과 자신이 열고 닦아 온 길에 충실한 기법을 완성하는 데만 전념하기 때문이다. …… 그의 작품은 운동과 빛으로 나뉘는 우주적 차원 즉 사차원이 어떻게 화폭에서 창조되는지를 탁월하게 보여준다"고 썼다.

　한묵은 한평생 예술에 매진하느라 결혼도 환갑이 지나서 했다. 이제 그는 잘 듣지 못하고 마른기침에 힘들어 한다. 우리의 대화에 참여하지 못했지만 그는 저녁 시간 내내 꼿꼿함을 잃지 않았다. 식당에 온 아이들을 보면서 가끔 빙긋이 웃기도 하면서.

　10시쯤 식당을 나와 댁으로 모셨다. 부인의 부축을 받으며 아파트로 들어가는 뒷모습을 바라보던 권순철 선생은 핸들을 잡고 말했다.

　"모름지기 예술가란 어떤 자세로 예술을 하고, 지혜로운 삶이 무엇인지를 스스로 보여주는 큰어른이시죠. 타지에서 고생하며 작업하는 화가들이 한 선생님의 모습을 보며 자극과 큰 힘을 얻고 있습니다. 번번이 손을 흔들고 헤어질 때마다 이 모습을 보는 것이 오늘이 마지막이 되는 건 아닐까 하는 생각이 들곤 해요. 댁에서 전화가 와도 가슴이 철렁하고요."

　근·현대의 전환기를 온몸으로 살았던 진정한 예술가 한묵. 그의 모습을 보는 것이 마치 마지막인 것 같아 한동안 발길을 돌릴 수 없었다.

고암서방과 박인경

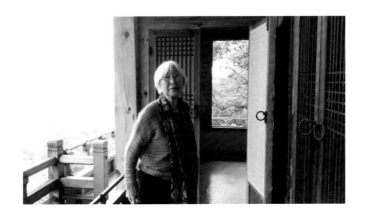

　'옷깃만 스쳐도 인연'이라는 말은 그저 인연의 소중함인 줄만 알았다. 그런데 살아보니 그 말에는 또 다른 뜻이 있었다. 만남이 이뤄지기 위해선 '때'가 되어야 하는 것. 그 '때'는 억지로 만들어지지 않고 간절히 원하는 마음이 생겼을 때, 마음과 마음이 닿았을 때 온다. 내가 만나고 싶은 사람들을 찾아가 만날 때마다 그런 생각을 참 많이 했다. 고암 이응노의 부인 박인경 여사를 만나고 나서는 특히 그랬다. 파리에서 오래 살았으니 만날 기회도 많았을 터인데 이제야 간절하게 만나야겠다는 생각을 한 것은 그'때'가 됐다는 말 외에는 달리 설명할 길이 없다.

이응노는 인간과 자연을 추상화한 작품, 한자를 이용한 문자추상 연작 등 동양의 전통 위에 서양의 표현방식을 접목한 독특한 창작세계로 세계적 명성을 쌓았다. 그러나 정치적 사건에 연루돼 순탄치 않은 삶을 살아야 했다. 1958년 프랑스로 건너간 이응노와 박인경은 1967년 '동베를린 사건'에 연루돼 한국에서 수감생활을 했고, 프랑스 정부 주선으로 석방돼 파리로 돌아갔다. 그러나 1977년 백건우와 윤정희 부부의 납치 미수사건에 휘말리면서 한국 정부와 관계는 더욱 불편해졌다. 부부는 특별히 가까운 사람들 외에는 파리 교민사회와 접촉하지 않고 지냈으며 1983년엔 프랑스 국적을 취득했다.

고암은 1989년 1월 파리에서 심장마비로 타계했다. 고암 사후 박인경은 파리 교외 보쉬르센에 꽤 넓은 땅을 마련해 그곳으로 거처를 옮겼다. 1992년 고암서방顧菴書房을 건립하는 등 고암추모사업을 본격화하는 한편 작품활동을 지속적으로 하면서 1996년 10월에는 가나화랑에서 20여 년 만에 개인전도 가졌다. 2000년에는 평창동에 이응노미술관을 개관해 5년간 운영했다.

특파원으로 있던 3년 동안 박인경을 만날 만한 특별한 계기나 기회가 없었다. 반면 파리에 살고 있는 백건우-윤정희 부부는 만나서 식사한 적이 있고, 연주회에도 여러 번 갔다. 윤정희는 "평소 가족처럼 가까이 지내던 박 여사가 연주회를 구실로 우리를 유고로 유인했다. 갓난아이까지 사지로 몰고 가려한 점은 절대 용서할 수 없다"고 했다. 박인경

이 파리의 한국 사람들을 잘 만나려 하지 않는데다 그런 얘기까지 들으니 별로 만날 생각이 들지 않았다.

여행 계획을 짜면서 이번에는 박인경을 만나 이응노 선생의 예술적 자취를 조금이라도 봐야겠다고 마음먹고 이응노미술관 측에 문의했다. 알려준 주소로 메일을 보냈지만 답신을 받지 못한 채 출발했다. 프랑스에서 방혜자 선생 댁에 머무는 동안 통화를 시도했다. 박인경은 "보여줄 게 없어서 오라고 해야 할지 말지 고민 중이었다"고 한다. 그냥 얼굴만이라도 뵙고 싶다고 했지만 흔쾌히 오라는 말은 하지 않았다. 일단 전화를 끊고 나서 이탈리아에서 돌아오는 날 오후에 찾아뵐 테니 가는 방법을 자세히 알려달라는 메일을 보냈다.

'보내주신 전화를 받고 답을 드립니다.

저의 집은 파리 생라자르 기차역에서 출발, 보쉬르센 기차역에서 하차합니다. 약 50분 걸립니다. 역에서 나오시는 대로 우편 언덕길을 향하여 올라오시면 됩니다. 타고오신 철도 길 위에 큰 돌다리를 건너 계속 따라 올라오시면 그 길이 Route de Pontoise입니다. 그 길을 계속하시면 쇠문이 나오며 편지통에 14라는 표시가 붙어 있습니다. 역에서 천천히 걸어도 10분 이내입니다. (……) 함 기자님도 바쁘신 분입니다. 제가 누군가 도와주시는 분이 있든가 차가 있든가 하면 편히 모실 수 있습니다만 현재는 마음뿐입니다. 함 기자님도 우리집이 초행이시고 저의 형편이 그렇고 너무 시간도 촉박하실 것 같습니다. 다음 기회를 택

하시면 여러 가지로 준비해 놓을 수가 있지 않나 생각해 보았습니다. 혹시 혼자서 기차로 오시게 되면 역 안내소에서 꼭 물어보셔야 합니다. (……) 나이 먹어 노파심일까요. 길게 썼습니다. 용서하십시오. 박인경'

나는 이렇게 상세하게 기술하는 사람의 마음을 잘 안다. 나이 먹은 사람의 노파심은 결코 아니다. 찾아오는 사람에 대한 배려와 오랜 외국생활을 통해 몸에 밴 정확성과 치밀함이 이런 서술을 가능하게 한다. 내용으로 미뤄 완전히 두 팔 벌리고 나를 환영하는 것은 아니나 그래도 '문을 열어 주겠다'는 답장을 받으니 얼른 한달음에 달려가고 싶었다.

이탈리아에서 돌아와 허겁지겁 숙소에 짐을 내려 놓고 생라자르 역에서 기차를 탔다. 보쉬르센에 도착하니 오후 5시 30분. 역무원에게 물으니 파리로 올라가는 마지막 기차는 9시 15분에 있다고 했다. 인적도 없는 시골역, 메일에서 알려준 '우편 언덕길'은 어딜까 둘러봤다. '우편마차가 다니던 길' 쯤으로 넘겨짚고 찾아봤지만 그와 비슷한 표시는 찾을 수 없다. 길은 양쪽으로 나 있는데 어디로 갈까 잠시 생각해 보다가 약간 오르막인 오른쪽 길을 선택했다. 길을 따라 10분 정도 걸어가니 검은색 철문에 14라는 숫자가 보였다. 그러니까 그가 적은 '우편 언덕길'은 오른쪽 언덕길이었던 거다.

문 안에 들어서니 오르막 언덕이 보인다. 나무 한 그루가 하늘 높이 치솟아 있다. 일러준 대로 언덕길을 계속 올라가고 있는데 머리가 하얗

게 세고 허리가 굽은 할머니 한 분이 걸어 내려온다. 흰 개 두 마리가 그 뒤를 따라 나왔다.

"멀리 오느라 고생했네요. 시간이 많지 않은데 해가 지기 전에 구경하고 사진을 찍어야지요?"

박인경은 잘 듣지 못한다. 그날은 보청기를 달고 있어서 어느 정도 대화가 가능했다.

올해 여든여덟인 그이가 진돗개 두 마리와 살고 있는 그곳은 구릉에 위치해 있는 데다 규모가 상상 이상이었다. 건물 다섯 채가 적당한 거리를 두고 들어서 있다. 프랑스 건축가 장 미셸 빌모트가 설계했다는 기념관 건물을 먼저 보여주었다. 언덕에 서향으로 지어진 2층 규모의 현대식 건물은 고암이 생전에 세운 동양예술학교의 제자들이 만든 고암협회의 세미나장으로, 화가의 업을 이어받은 아들 융세의 아틀리에로 활용할 계획이라고 했다. 전시장으로도 손색이 없겠다.

"참 오래 걸렸지. 기금 때문이야. 우리는 작가로서 제각기 자기 그림을 파는 것이 메티에(직업)고 프로페셔널이지. 굶든 자시든 우리는 우리 그림 갖고 먹고 살고, 고암의 재산은 건드리지 않는다는 게 기본 생각이지. 절대적으로 고암 미술관은 고암 생전에 만들어 놓은 기금으로 만들어 놓고 가야겠다고 생각하고 있어요."

그러고는 '고암서방'으로 안내했다. 고암서방은 1992년 대목수 신영훈이 한국에서 대목, 소목, 미장, 와장 등의 전문가들을 대동하고 와서

지은 한옥이다. 1960년대 우리 정부가 덴마크박물관에 지어준 한국관 개관식에 참석한 고암이 당시 문화재관리국 직원으로 공사 관리감독을 맡았던 신 씨에게 "나중에 한옥을 지어 달라"고 부탁하면서 시작됐고, 박인경이 그 유지를 받들어 완성한 것이다. 한옥 건축의 대가가 지은 집 답게 사랑채의 누마루, 창호문과 쪽마루까지 갖춘 제대로 된 한옥이다. 한옥이 날아와서 프랑스 땅에 안착한 모습이 묘한 느낌을 준다. 집 안에 만 머문다면 한국에 있는 듯 착각할 거 같다. 파리 교외에서 이런 제대 로 된 한옥을 볼 수 있다는 것이 믿기지 않는다.

"생소한 건물 양식이라서 건축 허가가 나지 않아 고생했지. 한옥을 퐁

투아즈 시에서는 소방법에 저촉된다고 허가를 내주지 않았는데 문화성에서 고암 선생의 조국을 상징하는 건축물이라며 단번에 허가를 내주었지.”

박인경은 닫힌 장지문을 하나둘씩 열어보인다. 대들보에 한글로 ‘일천구백구십이년유월스무여드렛날열한시에고암서방상량하였다 무궁무진’이라고 그이가 쓴 상량문이 있다. 대청마루의 기둥에는 고암의 문자추상이 목각으로 새겨져 있다. 사랑방에는 ‘수산복해壽山福海’ 라고 쓴 고암의 글씨가 걸려 있다. 이곳을 찾는 사람 모두는 ‘산처럼 오랜 수명과 바다처럼 무한한 복을 누리라’는 덕담이리라. 고암은 이 집이 완공되

는 것을 보지 못했다.

"여기는 날씨가 좋으면 사람들이 와서 자고 가기도 했지. 그런데 20년이 넘다보니 벌레가 생기고 많이 망가지네. 수리해서 우리 전통문화를 알리는 복합문화공간으로 쓰면 좋을 텐데. 일이 한두 가지가 아니야."

해가 지고 있었다. 사진도 더 이상 찍을 수 없다. 그이는 언덕 위쪽에 있는 집에 기거한다고 했다. 현대식으로 깔끔하게 지어진 집은 크지는 않아도 창이 컸다. 그 창을 통해 보는 경치가 그만이다.

창 앞의 테이블에 먹물이 담긴 벼루와 붓이 놓여 있다. 나를 기다리는 동안 그림을 그리고 있었다고 했다. 이화여대 미대 동양화과 1회 졸업생인 박인경은 스물두 살 연상의 고암과 결혼한 후 부부전을 갖는 등 작가의 길을 걷기도 했지만, 고암이 프랑스에서 세계적 작가 반열에 올라 활동하면서는 내조에 전념했다. 고암이 그림을 그릴 때 옆에서 먹을 갈았고, 파리에 동양미술학교를 세워 3000명의 문하생을 배출하는 동안 프랑스어를 못하는 고암을 대신해 그의 입과 손발이 되었다. 고암이 작고한 후에는 아들 융세와 동양미술학교를 운영하며 고암의 작품정신을 계승하기 위해 헌신해왔다. 그러던 중에도 마음속에서 솟구치는 창작의 열정은 사라지지 않았고, 그림은 그의 삶을 지탱해 주는 중요한 의미가 되고 있다.

박인경은 글씨를 겹쳐 쓰는 기법의 문자그림과 수묵화로 알려진 작가다. 문자그림은 박경리의 소설《토지》를 읽다가 종이에 그 내용을 붓

으로 옮겨본 것에서 시작됐다. 부엌 쪽 벽에는 화선지에 그린 나무 그림과 문자그림이 붙어 있다. 지난여름에 동양미술학교 출신 제자들과 세미나 할 때 '기운이 올라서' 그린 것이라고 한다.

"그림을 그려야 화가지. 지난봄에 파리 갤러리에서 세 사람(고암, 박인경, 이응세)의 작품을 한자리에 모아 전시했어. 나는 살아 있는 동안은 회고전을 하지 않으려고 해. 살아 있다면 계속 새로운 작품을 선보이는 게 진정한 작가잖아."

이미 해는 저물었다. 마지막 열차 시간까지 한 시간 정도밖에 남지 않았다. 서둘러야 했지만 "찬은 없지만 밥 해줄게 먹고 가시려우?"하는 말

을 들으니 거절할 수가 없었다. 찬밥이 많이 있었지만 그이는 "그래도 따뜻한 밥을 먹어야지" 하며 쌀을 씻어 새로 밥을 안쳤다.

"시장이 멀기도 멀거니와 힘이 들어서 갈 생각도 못해. 아들이 일주일에 한 번 정도 장을 봐다 주고, 정원사가 키운 야채를 종종 가져다주지."

야채를 씻어서 샐러드를 만들고, 냉장고에서 찾아낸 두부를 기름에 지졌다. 계란말이에 김, 양배추로 담근 김치도 꺼내 놓았다. 소박하지만 너무나 따스한 저녁상 앞에서 지친 나그네는 그만 말을 잊었다.

허겁지겁 밥을 먹고 가까스로 역에 도착해 마지막 기차에 올랐다. 거친 숨을 고르고 나니 그제야 방금 떠나온 집과 그이가 눈에 아른거렸다. "한국 사람이라 그런가? 처음 만났는데 참 가깝게 느껴지네." 하던 모습. 불과 몇 시간이었지만 멀리까지 찾아간 것은 정말 잘한 일이었다는 생각이 들었다. 본 것만을 말하고, 신념대로 행동하라고 배웠는데도 들은 것 때문에 가까이 가지 않았던 내가 부끄러웠다. 이제는 누가 뭐라고 하든 박인경은 고암의 그림자 속에서 예술에 대한 열정을 놓지 않고 그림과 더불어 살아가는 예술가로 나는 기억할 것이다. 지난 사건들의 배경이 무엇이었는지, 누구의 말이 옳고 그른지, 그 상황에서 누가 옳았는지 누구도 알 수 없다. 세월은 흘렀고, 시대도 바뀌었으며 그 시간 속에서 각자의 삶을 살아가고 있을 뿐이다. 과거는 분명 누군가에게 깊은 회한으로 남았을 것이다. 나는 내가 본 것만을 믿기로 했다.

열정

×

배병우
서도호
정현

2

熱情

소나무로 세계를 사로잡다

×

배병우

파주 헤이리 작업실

사진작가 배병우를 처음 만난 곳은 아주 오래 전 제주도
에서다. 1997년쯤이던가, 한여름이었다. 미술계 지인들과
제주도 여행을 갔다가 제주의 오름과 바다를 찍기 위해
그곳에 미리 와 있던 그와 조우했다. 제주를 속속들이 꿰
고 있는 그가 우리를 데려간 곳은 바다가 아닌 계곡이었
다. 어디쯤인지도 기억이 없다. 하여간 맑고 깊은 계곡에
서 다이빙을 하며 기억에 남는 시간을 보냈다. 물놀이 후
에는 민박집 마당에서 싱싱한 고등어를 풍로 불에 구워
저녁을 먹었다. 여행의 전후좌우 기억은 가물가물하지만
계곡 다이빙과 고등어구이는 잊을 수 없다. 그리고 그 후
그를 직접 만날 기회는 없었다.

16년이 훌쩍 지나고, 인터뷰 약속을 잡기 위해 문자를 보
냈다. '아주 오래 전에 제주도에서 만났는데 기억이 나실
지요?' '무수천 다이빙^^' 배병우는 홍도에서 사진 촬영
중이었다. 2주 뒤 6월 마지막 일요일, 파주의 헤이리 예술
마을에 있는 그의 작업실을 찾았다.

"여기 예술마을이 본격적으로 조성되기 전에 땅을 봤는데 해가 잘 드는 게 아주 마음에 들더라고요. 빚 얻어서 땅 사고, 건물 짓고 들어온 지 벌써 11년째예요."

배병우의 작업실은 박스 형태의 3층 건물 두 채가 이어진 형태로, 기본 구상은 그가 하고 건축가 김종규가 설계를 맡았다. 뒷마당으로 연결되는 뒤편 건물은 작업동이다. 1층에 사무실과 작업실, 암실이 있다. 좁은 계단을 사이에 두고 연결된 앞쪽 건물 1층은 수장고와 스튜디오로 사용한다. 천정이 꽤 높다. 그 널따란 공간에 탁구대와 그랜드피아노가 놓였다. 들어가면서 정면으로 보이는 벽엔 조명을 받고 있는 소나무 작품이 걸렸다. 좁은 계단을 오른다. 작은 암실이 있는 2층을 지나 올라가면 빛이 잘 드는 3층. 탁 트인 부엌과 도서관을 방불케 하는 서재가 있다. 그가 가장 많은 시간을 보내는 곳이다. 부엌과 서재를 한 공간에 둔 것이 특이하다. 음식은 몸을 살찌우고, 책은 정신을 살찌우는 것이니 같은 공간에 둔들 이상할 것은 없다.

"가장 신경 써서 꾸민 곳이 부엌이에요. 먹는 것이 얼마나 중요합니까. 하루라도 굶어보세요. 여기서 책 보면서 쉬기도 하고, 사람들도 만나고, 그러다가 그냥 있는 재료로 제자들 밥도 해 주죠. 가끔 여러 사람을 초대해서 맛있는 요리를 해 먹고 와인 마시며 편하게 얘기 나누기도 합니다."

요리를 꽤 잘하는 것으로 정평이 난 그의 부엌은 주부들이 부러워

할 정도로 넓고 깔끔하다. 커다란 냉장고 두 개와 오븐이 한 공간을 차지하고 있다. 구석구석에 수납장을 설치해 실용적으로 꾸몄다. 아일랜드 식탁을 겸하는 주방의 작업대는 꽤 넓다. 칼을 좋아해서 회 뜨는 칼부터 다양한 용도의 칼에 칼갈이 숫돌까지 갖추고 있다.

서재의 커다란 테이블에 마주 앉았다. 섬에서 방금 돌아온 그는 바닷바람에 안경자국이 하얗게 남았을 정도로 검게 그을었다. 유도선수처럼 다부진 체구는 예전 모습 그대로다. 어색함을 버무리기 위해 아주 오래 전 제주도 무수천 다이빙 얘기를 꺼냈다.

"그게 아마 1997년일 거예요. 그 다음 다음해 아내가 세상을 떠났고……. 지금은 거기서 그런 물놀이 못해요. 제주에 골프장이 얼마나 들어섰습니까. 다 버렸어요."

그에게 있어 모든 기억의 기준은 아내의 죽음인 듯 하다. 같은 해 같은 날 태어난, 대학동기인 그의 부인은 십 수 년 전 갑자기 세상을 떠났다. 남편이 세계적 작가가 되도록 돕고 싶다고 입버릇처럼 말했지만 정작 그의 성공은 보지 못했다. 그러기에 아내만 생각하면 늘 안타깝다(절절한 그의 마음을 스튜디오의 하얀 벽 한가운데에 적어 놓았다).

거실처럼 사용하는 서재 쪽에는 세 벽면을 가득 채운 책장에 각종 책들이 빼곡하다. 서가의 책에는 일련번호가 매겨져 있어 마치 도서관 같다. 시각예술을 하는 그는 주로 사진 관련 책을 많이 사 모은다. 특히 외국여행 중 특히 많이 사는 편이다. 뷰먼트 뉴홀Beaumont

Newhall의 《사진의 역사》부터 시작해 풍경 사진의 대가 에드워드 웨스턴Edward Weston, 스타일면에서 영향을 준 라즐로 모홀리 나기Laszlo Moholy Nagy의 사진집이 여러 권 눈에 띈다. 그밖에 엔젤 아담스Angel Adams, 어거스트 샌더August Sander, 헬무트 뉴튼Helmut Newton, 에드워드 스타이켄Edward Steichen 등 사진사에 나오는 전설적인 작가들의 사진집은 거의 다 있는 듯하다. 물론 사진책만 있는 건 아니다. 그의 서가엔 철학, 역사 등 인문학 서적이 상당히 많다. 사진만큼이나 음식에도 조예가 깊은 그는 요리책도 많이 모았다. 몇 해 전 크로아티아 여행 중에 산 샐러드 요리책, 누벨 퀴진으로 잘 알려진 프랑스 요리사 크리스티앙 콩스탕Christian Constant의 요리책 등 음식 관련 책이 눈에 띈다.

도서관처럼 책을 분류한 것이 특이하다고 했더니 "다른 사람들이 쉽게 찾아보도록 제목 별로 ABC 순서로 간단하게 분류해 놓았다"며 "책이 예전에 더 많았는데 학생들이 찾아와서 보다가 가져가기도 해서 많이 없어졌다"고 했다. 그래도 여전히 많다. 1000권은 족히 넘지 않을까.

배병우는 그동안 출간된 책들을 서가에서 꺼내와 보여 준다. 《알함브라》(2009), 《창덕궁》(2010)부터 제주의 바람을 담은 《풍경》(2012)까지. 그는 지금까지 사진집 17권을 냈다. 치열하게 땀 흘려 작업한 흔적이다.

"좋은 사진을 찍으려면 통찰력을 갖춰야 해요. 그래서 독서가 중요하죠. 다큐멘터리 하는 사람은 인문적 실력이 있어야 하고 사회를 보는 눈, 역사를 보는 눈, 문화를 보는 눈이 있어야 해요. 예술로서 사진을 하려면 예술사를 알아야 하고. 인간 삶의 역사를 읽지도 않고 다큐멘터리를 할 수는 없죠. 카메라는 도구일 뿐이에요. 그래서 누가 드느냐에 따라 다른 작품이 나오는 거예요."

그가 좋아하는 사진작가를 묻자 "너무 많은데, 특히 에드워드 웨스턴을 좋아한다"면서 자리에서 일어나 웨스턴의 사진집을 꺼내다 보여 준다.

"웨스턴은 바다를 많이 찍었어요. 남쪽 바다 여수에서 태어나 바다와 가깝게 지내서 그런지 웨스턴의 사진을 좋아해요. 사물의 본질을 찍는 그의 작품에서 영향을 많이 받았죠."

그는 책을 많이 읽는다. 예술, 문학, 철학, 역사 등 인문학이 많지만 장르를 특별히 가리지 않고 좋아하는 것, 관심 가는 것에 대해 책을 사서 읽는다. 그가 다방면에 두루두루 박학다식한 것도 독서의 결과다. 다독하는 습관은 어려서부터 길렀지만 대학시절 독학으로 사진을 공부하면서 닥치는 대로 책을 읽다보니 완전히 굳어졌다고 했다. 그는 사진과 출신이 아니다. 홍익대학교 응용미술과를 나와 대학원은 공예도안학과를 다녔다.

"무조건 사진을 많이 찍고 책도 많이 봤어요. 처음 읽은 게 사진의

역사였어요. 서툰 영어 실력으로 사전 찾아가면서. 사진사에 남는 유명 작가의 책은 빠짐없이 봤고 회화에 관심이 많았으니 현대미술이나 미술의 역사에 관한 책들, 우리나라 옛 그림들을 많이 봤죠. 대학 졸업 무렵 아버지의 사업이 망했거든요. 대학원 진학은 가까스로 했는데 책을 사 볼 여유가 없어서 홍대 미대 도서관에 있는 책을 거의 다 봤어요. 사진에 관한 것은 빼놓지 않았죠."

전공하지도 않은 사진을 하게 된 계기는 여수에서 함께 어울리며 그림도 그리고 취미삼아 사진도 찍던 선배 덕분이다. 그가 한국의 자연을 대표하는 소나무에 관심을 갖고 찍게 된 것도 거슬러 올라가면 그 고향 선배가 포석을 깔아 준 것이나 다름없다. 대학시절 아르바이트로 선배가 만드는 영문판 한국관광 안내 잡지에 실을 사진을 찍었다. 봉산탈춤, 고택, 고찰 등을 찍으면서 한국적인 것의 가치에 대해 서서히 눈을 떴다.

"1984년 마라도에서 사진을 찍은 적이 있어요. 며칠간 처박혀 내가 왜 사진을 찍는지, 무엇을 찍어야 하는지를 생각하다가 한국적인 것을 해야겠다고 마음먹었어요. 그렇다면 가장 한국적인 것은 무엇일까, 한국의 자연을 사진으로 어떻게 시각화 시킬까, 고민이 꼬리를 물었고 소나무 작업은 그런 고민에서 시작됐어요."

그 후 낙산사에서 소나무 사진을 찍다가 '바로 이거로구나!' 했다. 소나무만큼 한국 미美를 상징하는 것이 또 어디 있을까. 그때부터 소

나무에 대한 책을 모조리 사서 읽고, 신문이나 잡지에 기사가 나오면 스크랩을 해두었다가 보고, 옛 그림 속의 소나무도 모두 찾아봤다.

"소나무를 찍기로 마음먹은 게 서른두 살 때고, 본격적으로 찍기 시작한 게 서른셋부터였어요. 물론 그 전에도 소나무를 찍긴 찍었죠. 초기에 찍은 소나무도 있는데 그건 의식하지 않고 찍은 거예요. 의식하고 의식하지 않고는 큰 차이가 있죠. 생각이 있느냐 없느냐의 차이거든요. 생각 없이 사진을 찍는 것은 목적지 없이 배를 몰고 항해하는 것과 마찬가지예요. 소나무가 우리나라의 상징이라고 확실하게 생각하면서 찍기 시작한 것부터 의미 있게 보는 거죠."

그는 카메라를 들고 전국을 훑으며 우리나라 소나무란 소나무는 다 찍었다. 1984년부터 2년 동안 무려 10만 킬로미터를 답사했다. 어떤 곳의 소나무가 그가 원하는 상징성과 조형미를 구현하기에 가장 적합한지 찾아내야 했기 때문이었다. 그가 내린 결론은 경주 남산의 소나무였다. 경주는 신라의 1대부터 56대 왕까지 배출한 천년 고도다. 이런 영향으로 경주 일원에 왕릉이 많고 그 주변에 소나무가 자리한다. 경주의 소나무는 죽은 자의 영혼의 안식을 위해 심은 것이지 베어버리는 나무가 아니다. 그래서 강인한 생명력과 역사성을 지닌다.

"경주의 소나무가 최고입니다. 쭉 뻗은 금강송은 목재로 훌륭하지만 내가 원하는 강인함과는 좀 거리가 있어요. 경주 안강 부근에서

서식하는 안강송은 둥치가 구불구불하게 자라서 역동적인 느낌을 줍니다. 나는 좀 더 강한 소나무의 형상을 보여주고 싶었어요. 경주의 소나무는 전통적 정서인 한恨보다는 강인한 힘을 느끼게 하죠."

그가 소나무를 찍기 시작했을 때 모두 비웃었다. 1990년대 초까지 실험 사진이 대세였으니 소나무 사진은 한물간 것이라고 냉대했다. 심지어 그의 아내까지도 왜 하필 소나무냐면서 나무랐다. 그래도 그를 지지하고 격려한 사람들이 있었다.

"연극연출가인 유덕형 선생님이 칭찬을 많이 해 주셨어요. 역시 연극연출가인 김우옥 선생님도 '트래블 포토 찍지 말고 한국적인 것, 우리의 숨은 것을 찍어야 한다', '그게 네가 할 일'이라면서 격려해주셨고요. 소나무를 본격적으로 찍기 시작한 지 10년만인 1993년, '소나무' 개인전을 열었을 때 은사인 이대원 선생님도 '세계적인 포토그래퍼가 나왔다'고 칭찬해주셨죠."

배병우 작품의 진가를 먼저 알아본 곳은 일본이었다. 1995년과 1996년 일본 국립미술관과 미토미술관에서 열린 전시에 출품하면서다. 일본 도쿄국립근대미술관 큐레이터인 지바 시게오 등은 그에게 '미스터 마츠松'라는 별명까지 지어주며 평생 소나무만 찍어도 된다고 격려해주었다.

새벽녘의 빛을 가장 좋아하는 그는 동트기 전에 일어나 하루를 준비하고 이른 아침의 숲으로 향한다. 해뜨기 전 안개와 섞인 광선의

소나무
1992

미묘한 느낌을 표현할 수 있어서다.

"렘브란트나 밀레의 그림에서 보듯이 화가마다 좋아하는 광선이 있어요. 태양의 빛을 읽어야 하는 사진작가는 특히 그렇죠. 해뜨기 전이나 저녁 무렵의 섬세하고 미묘한 광선을 좋아합니다. 뒤에서 빛이 비칠 때 찍으면 빛은 하얗게, 나무는 검게 나타나 수묵화처럼 표현되거든요. 스무 살 때부터 사진을 찍기 시작했는데 그때부터 항상 새벽녘에 촬영했어요."

유전적으로 그는 아침형 인간이다.

"저희 아버지가 어부였는데 날마다 새벽 3시에 일어났어요. 경매시간을 놓치고 나면 하루를 망치니까 생선을 팔기 위해 일찌감치 새벽시장에 나가셨지요. 그런 기분으로 날마다 아침 일찍 일어나요. 그렇지 않았다면 아마도 내 사진의 3분의 1은 없었을 겁니다."

그의 사진스타일은 '있는 그대로' 즉 사물의 본질을 찍는 것이다. 그래서 렌즈도 한 개만 가져간다. 붓 하나로 일필휘지하듯 카메라를 붓 삼아 빛으로 자연 본래의 모습을 담아낸다.

"제가 원래 그림을 했고, 어려서부터 풍경을 많이 그렸어요. 사진을 찍는 것도 그림의 연장이라고 보면 돼요. 도구만 달라졌을 뿐이죠. 그래서인지 유럽인들은 내 사진을 동양 수묵화의 전통을 사진으로 재현한 것 같다고 해요."

그의 사진은 먹의 농담을 이용해 그려낸 한 폭의 산수화처럼 서정

적이다. 등골을 파르르 긴장시키는 애잔함이 느껴진다. 그의 외모만 보자면 그런 서정적인 사진과 연결이 잘 되지 않는다.

"사진만 보고 나를 상상하는 사람들은 내가 굉장히 부드러운 이미지일거라고 생각하는데, 실제는 내가 젊어서 유도를 해서 체격이 이래요(장학생으로 체육대학에 갔을 정도였는데 때려치우고 삼수를 해서 미대를 갔다). 이런 사람이 이런 사진을 찍으리라고 상상하지 못 하는 거죠. 내 작품의 서정성은 남도의 정서에서 온 것 같아요. 음악은 잘 모르지만 어릴 때부터 창이나 산조 등 소리를 많이 듣고 자라서 그런지 운율을 자연스럽게 느끼고, 그걸 무의식적으로 표현하는가 봐요. 음악 하는 사람들이 내 사진을 아주 좋아하는 데 그것도 그런 까닭인 듯 해요."

그의 감수성에 중요한 영향을 준 것은 남쪽 바다. 전남 여수에서 자란 배병우에게 바다는 예술적 영감의 원천이다. 그는 어릴 적부터 동네 형들과 조그만 배로 노를 저으며 남해의 섬들을 돌아다녔다. 크레용과 수채화 물감을 갖게 되고는 화구를 들고 섬과 섬 사이를 누볐다. 커서는 카메라를 들고 바다와 섬을, 해변을 누비기 시작했다. 1970년 봄 부산을 거쳐 통영으로 여행을 떠난 이후 그는 섬과 바다를 떠돌며 바다 사진을 많이 찍었다.

"난 본능적으로 바다를 좋아해요. 작품을 하면서 가장 먼저 찍은 것도 바다예요. 소나무가 아버지라면, 바다는 어머니 같죠. 나에게

오름
1999

───────────────

종묘
2011

바다는 고향이고, 영감의 원천이며, 마음이 가장 편안해지는 곳이에요. 바다를 벗 삼아 뛰놀던 어린 시절, 뒷산 소나무 위에 올라가 바라본 여수 앞바다의 풍경은 평생 잊을 수 없어요. 마치 호수 같이 잔잔하고, 꿈처럼 섬들이 떠 있는 남해는 미적 감각의 근원이 됐습니다."

바다에서 시작한 그의 사진은 자연에서 자연으로 수 십 년간 이어졌다. 그의 작업실은 사실 자연이다. 그는 "자연을 찍기도 하지만 자연 속에 있다는 것 자체가 좋다"고 했다.

"사람마다 관심 가는 게 다르잖아요. 찍고 싶은 것을 찍을 뿐이에요. 나는 인물이나 동물, 다큐멘터리에는 관심이 없어요. 자연을 찍어요. 나는 섬에 가더라도 사람을 찍지 않고 섬의 자연을 찍어요. 아름다운 자연이 지닌 본연의 아름다움을 느낄 수 있게 하는 게 내 역할이라고 생각하죠. 예전에는 내 사진을 보고 시대에 뒤떨어졌다고 하는 사람들이 있었어요. 그런데 기후 변화로 자연이 파괴되는 것을 목격하면서 인간이 자연을 어떻게 다뤄왔는지에 관심 갖기 시작했고, 그런 흐름 속에서 내 작품이 세계인들과 자연스럽게 공감하게 된 것 같아요."

자연을 소재로 하는 산수화처럼 감성이 풍부한 그의 작품에 서구의 컬렉터들은 주목하고 있다. 그의 작품은 외국의 유명 컬렉터들에게 '머스트 해브must have' 아이템이다. 영국의 가수 엘튼 존이 그의 소나무 사진을 구입해 화제가 된지 오래다. 카르티에, 루이뷔통 등

배병우

명품 브랜드의 오너들이 그의 작품을 소장하고 있다. 이제 모두 그를 '세계적으로 성공한 예술가'로 꼽지만, 그런 그도 50대 초반까지는 힘겨운 세월을 보냈다.

"쉰 살까지는 마이너스 인생을 살았어요. 재료도 사야 하고, 여행을 많이 하니까 돈이 쌓일 새가 없었죠. 항상 빚이 몇 천만 원씩 있었어요. 퇴직금도 미리 다 써버렸죠. 작품은 팔리지도 않고……. 집사람이 점을 보러 갔는데 내가 쉰 살 넘어서 무지 잘 될 거라고 했대요. 마흔아홉에 집사람 죽고 나서 1년 후부터 작품이 팔리기 시작하는 데 몇 년 만에 빚 다 갚았어요. 인생이 이렇게도 풀리는구나 싶었죠."

그는 쉰아홉에서 예순으로 넘어갈 때 스페인 산티아고 순례길을 37일 동안 걸었다.

"걸으니까 살이 엄청 빠져서 처음으로 미디엄 사이즈를 입었어요. 내가 학교 때부터 유도를 해서 87~88킬로그램을 유지했거든요. 그 몸무게로 내내 걷고 뛰어 다녔는데 산티아고를 걷고 나니 12킬로그램이 빠졌더라고요. 머릿속 기름도 빠지는지 모자 사이즈도 줄었고요."

그는 걸으면서 무슨 생각을 했을까?

"아무 생각이 없어요. 그냥 걷는 거죠. 8월말에 출발해서 9월까지 걸었어요. 해뜨기 한 시간 전부터 무조건 걷기 시작했죠. 처음엔 정말 힘들었어요. 카메라가 무거워서 버릴 건 다 버리고, 카메라 헤드

까지 떼어서 버렸죠. 버리는 것을 배운 것 같아요."

앞으로의 행보가 궁금하다.

"내가 지금 6학년 4반이잖아요(그의 나이가 64세다). 대부분 세계적인 예술가를 보면 쉰에서 일흔 사이에 한 작품이 가장 좋아요. 인생에 대한 통찰력이 생겼기 때문이라고 봐요. 위대한 예술가들은 나이 들어서도 특별한 에너지가 있어요. 피카소나, 루이스 부르주아 같은 사람들은 나이 들어서 정말 좋은 작품을 정열적으로 했죠. 일본의 유키오에 작가 후쿠사이가 예순에 한 말이 뭔 줄 아세요(후쿠사이의 대표작 '파도' 원판의 레플리카를 가져와 보여주면서 말을 이어갔다). 이전에 그린 건 그림이 아니라고 했어요. 그만큼 정열이 있었던 겁니다. 앞으로도 하는 데까지 열심히 하는 거죠. 세계적으로 유명해지려면 대표작이 수천 장은 있어야 해요. 미술관마다 하나씩 소장하려면 작업을 많이 해야 하거든요. 일생동안 열심히 하면 나중에 평가받겠죠."

그는 이미 세계적인 예술가가 됐지만 아직 성에 차지 않는 것 같았다.

"나는 행운아예요. 어려서 그림을 같이 그리고, 사진도 함께 찍으러 다니던 친구들이 많았는데 나 혼자 살아남았잖아요. 리그에 리그를 거쳐 살아남았으니까. 이제 마지막 관문이 남았어요."

마지막 관문이란 '더욱 세계적으로 인정받는 작가가 되는 것'이다. 그는 끝까지 가볼 작정이라고 했다. 무엇이 될지는 그 다음 문제다.

배병우

"세계적인 작가는 되어 봐야 아는 것이고, 언제 될지도 모르고. 워밍업이 되어 있어야 최고의 순간을 찍을 수 있고, 그래야 세계적 작가가 되는 거죠. 문제는 작업할 수 있는 여건인데 작업하는 데 지장이 없는 환경이 됐으니 그걸로 만족하고 꾸준히 작업하는 겁니다."

그가 인생에서 가장 중요하게 생각하는 가치는 '성실함'이다. 중국 10대 명필 중 하나인 동기창董其昌이 쓴 '화안畵眼'에 나온 말을 좌우명으로 삼는 것도 그래서다. '예술가의 기운생동氣韻生動은 타고 나는 것이다. 배워서 얻을 수 있는 게 아니다. 그러나 만 권의 책을 읽고 만 길을 걸으면 얻을 수 있다.'

"재능을 타고 나더라도 열심히 해야 하고, 타고 나지 않았다면 더욱 열심히 해야 합니다. 한 가지에 집중하면 작품도, 저력도 쌓이는 거죠. 제자들에게도 사진예술이 중요한 게 아니라 자기가 어떤 주제를 다룰 건지를 정하고 열심히 한 길을 파라고 가르쳐요. 예술이 따로 있는 게 아녜요. 사진에 대한 이해가 깊어져서 좋은 사진을 찍으면 그게 예술인 거죠."

그는 남해안 섬 1004곳을 카메라에 담는 것 외에도 앞으로 5~6년 작업 스케줄이 꽉 차있다. 우리나라 고건축 10권 중 3권도 맡아 작업 중이다. 섬 작업을 끝내고 난 다음엔 그의 고향 여수에서 목포에 이르는 해안을 찍을 계획이다. 프랑스의 화랑을 통해 샹보르 성에서도 숲을 찍어달라는 요청이 왔다. 이 모든 것을 그는 에너지와 열정,

성실함과 끈기로 소화해 낼 것이다.

일요일 오전 11시부터 인터뷰는 2시간 정도 계속됐다. 마무리는 요리 이야기였다. 그는 사진도 그렇듯이 요리를 배운 적이 없다. 하지만 미감을 타고 났고, 요리에 관심이 많다.

"여수에서 태어나 유년시절을 보낸 덕에 사계절 다양한 생선을 먹을 수 있었어요. 요즘은 병어가 좋아요. 신안 앞바다에 민어가 잡히기 시작하고. 그때그때 생선이 다르잖아요. 농어, 병어 같은 계절 생선을 좋아해요, 제주 갈치, 인천 볼락도 좋죠. 회보다는 불에 그대로 구워 먹는 것을 좋아해요. 여수에 계신 누님이랑 이모들이 항상 신선한 식재료를 보내주거든요. 손님들이 오면 그냥 있는 재료로 간단하게 음식을 만들어 편하게 먹는 걸 좋아해요."

그러더니 문득 "밥 먹을래요? 내가 밥해줄게"라며 일어선다. 그러고는 부엌으로 가서 쌀을 씻어 압력밥솥에 안치고, 냉장고에서 이것저것 재료를 꺼내 익숙한 손놀림으로 요리를 한다. 척척. 청국장을 데우고, 명란을 잘라서 계란말이를 하고, 양파절임과 갓김치 등 누이들이 보내온 밑반찬을 꺼내니 순식간에 상이 차려진다.

일요일 오후. 식사를 마칠 즈음부터 사람들이 하나둘씩 몰려왔다. 저녁식사에 초대한 손님들을 위한 요리를 하러 여동생이 왔고, 그의 조수와 제자들이 도움을 주러 왔다. 전남 신안군 섬을 찍을 때 타고

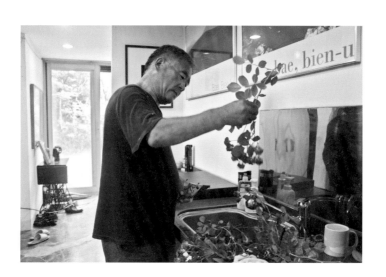

갔던 요트의 선장과 크루들, 섬 사진을 찍는 배병우의 다큐멘터리를 찍은 목포MBC 촬영팀도 찾아왔다. 3층에서는 식사 준비가 한창인 데 그 와중에 배병우는 제자와 탁구를 친다. 땀이 흥건해질 때까지 치고 나선 테이블 장식에 쓸 장미를 뒷마당에서 꺾어 와 다듬는다.

초대받은 손님들을 위해 목포MBC팀이 찍은 영상의 일부를 메이 킹 필름으로 만들어 보여주었다. 요트를 타고 외딴 섬으로 들어가 새벽안개 헤치며 산길을 오르고, 길을 잃고 헤매는 등 촬영하는 모 습이 생생하게 담겨 있다. 땀에 흠뻑 젖어 카메라를 메고 숲을 헤치 는 그의 모습에서 힘든 기색은 전혀 없었다. 오히려 가장 편안해 보 였다. 자연의 품 안에서.

배
병
우

1950년 전남 여수에서 태어났다. 홍익대 미대에서 디
자인을 전공했고, 얼마 전까지 서울예술대 사진과 교
수로 재직했다. 독학으로 사진을 공부한 그는 한국의
자연, 특히 소나무 연작으로 예술 사진을 인기 장르로
끌어올린 장본인이자 국제적으로 가장 잘 알려진 한
국의 대표 작가로 꼽힌다. 부산시립미술관, 국립현대
미술관 덕수궁분관, 스페인 티센 미술관 등에서 개인
전을 했고, 삼성미술관 리움 그룹전 '한국미술 여백의
발견', 한가람미술관 '한국현대사진 대표작가 10인전'
등에 참여했다. 종묘와 창덕궁, 제주도의 오름과 바다
등 우리의 자연과 문화유산을 알리는 작업 외에 뉴칼
레도니아와 타이티의 자연을 찍었다. 세계문화유산인
스페인 그라나다의 알함브라 궁전 측의 의뢰로 알함
브라 궁전의 정원을 찍어 궁전내 국립박물관에서 전
시했다. 오스트리아 잘츠부르크에서 열리는 2010년
모차르트 축제에서는 그의 사진을 포스터에 사용했
다.《종묘》,《창덕궁》등 지금까지 17권의 사진집을 출
간했다.

시공을 넘나드는 글로벌 노마드

✕

서도호

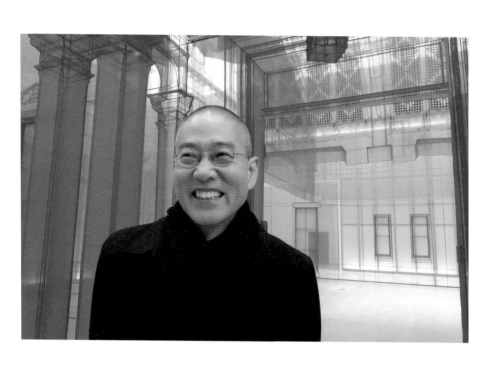

서도호의
성북동 작업실

언제인가 성북동 주택가 골목 안에 있는 산정山丁 서세옥
선생 댁을 방문한 적이 있다. 약간 더운 날씨에 마당의 꽃
들이 곱게 피었던 기억이 있으니 계절은 6월말쯤이었을
듯싶다. 무거운 대문을 열고 들어갔을 때 펼쳐진 광경은
바깥세상과 너무 달라서 마치 잘 꾸며진 세트장을 보는
것 같았다. 물확과 석탑, 석상들이 자리 잡은 정원을 사이
에 두고 현대식 주택과 제대로 지어진 근사한 한옥이 들
어앉았다. 한옥은 창덕궁 후원에 있는 연경당의 사랑채를
본떠 지은 것이라고 했다. 집 속에 다른 집이 들어선 특이
한 구조였는데 실제로도 그랬다. 연경당은 순조가 조선시
대 양반 생활을 체험하기 위해 궁 안 은미한 곳에 지은 반
가다.

서도호를 처음 만난 것은 그리고 나서 한참의 세월이 흐
른 뒤인 2012년 봄, 서울 한남동의 삼성미술관 리움과 성
북동 작업실에서였다. 서울, 뉴욕, 런던, 파리, 베를린 등
의 비중 있는 전시공간을 거쳐 10년 만에 다시 서울로 돌
아와 '집 속의 집'이라는 타이틀로 개인전을 열고 있었다.

산정은 조선 왕조의 궁을 현대의 공간에 들여 놓았고, 훗
날 그의 아들 서도호는 어릴 적 살던 이 집을 부드러운 천
으로 재현한 작품으로 세계에 이름을 알리고 있다.

백남준 이후 세계 미술계에서 가장 주목받는 한국 작가로 꼽히는 서도호. 빡빡 밀어버린 머리와 안경 너머 날카로운 눈빛이 처음 만나는 사람을 긴장하게 할 법도 했지만 환한 미소와 반듯한 태도, 예술에 대한 진지한 자세가 그 모든 것을 덮었다.

'집 속의 집'은 공간에 대한 생각들을 다양한 조각·설치·영상·드로잉을 통해 펼치는 자리다. 전시장에는 전시 타이틀 그대로 여러 집들이 가득했다. 미술관 진입 경사로에 설치된 작품 〈투영〉은 자연스럽게 전시 도입부 역할을 했다. 반투명한 천으로 만든 한옥의 솟을 대문이 거꾸로 매달려 수면에 비친 듯한 효과를 내는 '투영'을 보면서 경사로를 따라가면 은조사 천으로 재현된 다양한 집들이 공간을 가득 메우고 있다. 차갑고 딱딱한 콘크리트 공간 속에 놓인 부드럽고 가벼운 집들은 환영처럼 묘한 아름다움을 연출했다.

천정에는 그가 유년기와 청년기를 보낸 성북동의 한옥을 옥색 은조사로 지은 〈서울집/서울집〉을 매달아 놓았다. 그 밑에 들어가 고개를 들면 대들보와 문창호, 창살들이 눈에 들어온다. 그 아래에는 뉴욕서 살던 아파트의 모양을 본떠 역시 반투명 헝겊으로 지은 작품 〈퍼펙트 홈〉을 설치했다. 문고리, 변기, 세면대, 전기 콘센트와 스위치까지 놀라울 정도로 세밀하게 재현해 놓은 이 집은 관객들이 그 안으로 걸어 들어가 살펴볼 수 있게 했다. 뉴욕과 베를린의 아파트 입구, 건물의 정면(파사드)을 다양한 색깔의 반투명한 천으로 만들어

설치했다. 특정한 장소에 대한 기억은 흔히 후각으로 남는다고 하는데 그러고 보니 이렇게 색깔과도 연관이 있었다. 은은한 질감과 고급스러운 색감의 은조사로 만든 집들은 차갑고 무겁고 단단한 건축물을 따뜻하고 가볍고 부드러운 집으로 바꿔 놓았다. 아련하게 보이지만 잡을 수 없는 기억과도 같다.

천으로 집을 만든 것은 아무리 봐도 기발하다. 척척 접어서 어디든 들고 갈 수 있는 집이 있다면 정말 좋지 않겠나. 유목민이나 인디언들의 텐트는 익히 봤지만 이렇게 제대로 된 집을 천으로 옮겨 놓으니 색다르다. 서도호에게 천으로 만들어진 집은 애당초 거주의 기능보다는 최소한의 기억을 위한 도구였다. 그는 집을 짓듯이 기억 속의 집에 반투명의 은조사로 옷을 지어 주었다. 재료가 주는 가벼운 느낌과 부드러움, 섬세함, 날아갈 듯한 가벼움 때문에 마치 신기루를 보는 것 같기도 하고, 기억 속의 한 장면을 들여다보는 느낌을 준다. 그는 집의 껍데기라고 할 수 있는 '집'을 반투명 천으로 만들었다

"천이라는 재료를 쓰게 된 거요? 우선 집을 옮겨가는 게 작품의 의도였기 때문에 가방에 넣어 쉽게 옮길 수 있는 재료를 생각하던 끝에 나온 것이 천이었어요. 그 다음은 천으로 단순하게 집을 만드는 게 아니라 공간에 옷을 입힌다는 개념으로 확장해봤어요. 건축이란 공간에 맞춤옷을 입히는 것과 같다고 생각해요. 또 하나는 집을 그대로 3차원 복사 뜨듯이 옮긴다기보다는 최소한의 집에 대한 기억

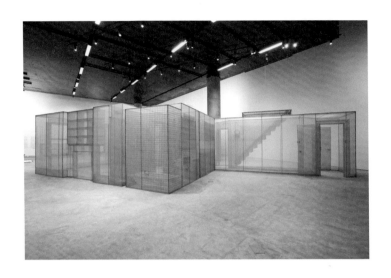

뉴욕-집(전체-위 / 부분-아래)
폴리에스터천과 스텐봉, 430×690×245, 2000

이나 추억 등 비물질적인 것을 작품으로 담아내기 위해 천을 사용하게 됐지요. 반투명한 천은 기억 속의 집을 표현하기에 적합한 소재이고, 사적인 부분을 감추기도 하지만 동시에 외부와의 소통도 가능하게 해주는 재료거든요. 잡을 수 있을 것 같지만 잡을 수 없는 그런 느낌을 표현하기에 적합하지요.”

사물을 바라보는 서도호의 시각이나 표현 방식은 섬세하고 서정적이다. 아버지한테서 물려받은 예술적 유전자, 고졸한 미의 극치를 보여주는 한옥에서 살았던 경험이 정서적 원천이 되었다고 그는 말한다.

“1970년대 서울은 현대적 대도시로 탈바꿈 중이었는데, 아버지께서는 창덕궁 후원의 연경당을 본 떠 한옥을 지으셨어요. 한옥 쪽문을 열고 들어오면 과거가 되지만 반대로 그 문을 나오면 현대로 이동하게 하는 독특한 경험들을 하면서 자랐지요. 동양화가 그려진 병풍이나 족자가 있지요. 둘둘 말거나 접을 수 있는 것인데 계곡에 가서 병풍을 치면 열린 공간도 아니고, 닫힌 공간도 아니죠. 최소한의 경계, 인위적 공간을 최소한으로 정의하는 도구로 병풍이 쓰였다는 생각이 들었어요. 내가 회화, 그것도 동양화를 전공했기 때문에 기술적으로 조각이나 설치를 할 능력이 없었지만 공간에 대한 관심은 한국에 있을 때 이미 뿌려졌을 것이라고 생각해요. 제가 한국에만 있었다면 공간의 이동이 이렇게 구체화되지는 않았을 거예요. 미

국으로 유학 가서 새로운 방법론에 노출되고, 다른 문화를 접하면서 그 씨앗이 발아됐던 것 같아요."

개발 시대의 한복판에서 한국 전통의 미감에 발을 담고 살았던 경험은 작품이 되고, 그와 함께 끝없이 이동하고 있다. 1991년 미국 유학길에 오르면서 이동의 이력은 본격적으로 시작된다. 유학 초기 낯선 환경에서 낯선 문화를 만나 느낀 이질감을 극복한 방식은 아주 독특했다. 자신이 살던 아파트 공간 구석구석을 자로 재어 정확한 수치를 기록하기 시작한 것이다.

"말도 다르고, 문화도 다른 생소한 공간에 운명적으로 놓였죠. 한국에서는 센티미터를 사용했는데 미국에 가니까 피트와 야드를 사용하는 거예요. 무게도 킬로그램이 아니라 온스라고 하고. 그런 이질적 공간과 가까워지기 위해 센티미터와 인치가 같이 있는 줄자를 지니고 다니면서 공간을 재기 시작했어요. 문, 복도, 계단 등 내가 지나다니는 공간을 중심으로 쟀어요. 그리고 그 느낌들을 어떻게 보여줄 수 있을지를 궁리한 끝에 이 공간을 마치 맞춤옷 입히듯 정교하게 천으로 떠내는 작업을 하게 됐지요."

맞춤옷처럼 개인에게 딱 맞는 옷 같은 공간, 차곡차곡 접어서 가방에 넣어 어디든 들고 다닐 수 있는 이동 가능한 공간으로서의 집, 생각이 나면 언제든 기억상자를 열어 펴볼 수 있는 집은 그렇게 형

상화됐다.

서도호는 1999년 어릴 적 살았던 성북동의 한옥을 옥색 은조사로 정교하게 재현한 작품 〈서울집/L.A.집〉을 발표했다. 이후 그는 시공의 경계를 가로지르며 끊임없이 자신의 공간 이동에 새로운 의미를 덧붙여 나갔다. 그 이후 〈별똥별-1/5〉(2008~2009)에 이어 〈브리징 홈 Bridging Home〉(2010)을 잇따라 발표한다. 〈별똥별-1/5〉은 이질적인 공간의 충돌이 주는 신선한 충격을 경험할 수 있는 대표적 작품으로, 작가의 정체성을 함축적으로 보여 준다. 어린 시절 살았던 성북동 한옥이 태평양을 건너 낙하산을 타고 서도호가 미국에서 처음 살았던 LA의 타운하우스 옆구리에 와서 부딪친 모습이다. 모든 것을 실제 크기의 5분의 1로 축소해서 제목을 그렇게 붙였다.

"충돌했다면 아파트 건물이 다 부서졌을 거예요. 하지만 낙하산이 있어서 연착륙했다는 데 의미를 두었습니다. 집이 날아간다는 것은 공간만이 아니라 문화도 함께 간 것이죠. 작품 자체가 한 문화와 다른 문화를 연결하고, 과거와 현재를 연결하는 공간이 되는 셈이지요. 이 작품의 단면 속에는 내가 지금까지 했던 작품들이 다 숨어 있어요."

작품의 하나하나를 자세히 들여다보면 그가 새로운 문화권에 연착륙하기까지 이야기를 듣는 것 같다. 별똥별 작품 속 집의 단면들

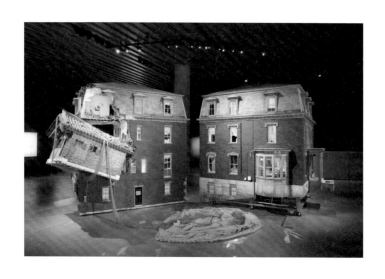

별똥별 1/5(전체-위 / 부분-아래)

혼합재료, 350×380×700, 2008~2009

속에는 다양한 삶의 단편들이 미니어처로 재현되어 있다. 직접 만들고, 그래서 재현해낸 것들로 그 정교함이 감탄사를 자아낸다. 아기자기해서 귀엽고 재미있지만 그보다 훨씬 풍부한 이야기들을 담고 있다. 각기 다른 사람들의 이질적인 삶과 다른 문화들, 다른 시간의 기억들이 어울려 한 집에 살고 있는 듯하다.

한옥 속에는 집기들이 거의 없다. 그것들이 양옥으로 다 쏟아져 들어갔기 때문이다. 서도호는 두 집(두 문화)의 충돌보다는 충돌 이후의 문제에 관심이 있다.

"한옥이 날아와서 양옥 안에 자리 잡은 것인데 그 이후의 스토리들이 다음 작품으로 나오게 되겠죠. 한옥이 양옥 속에 들어가 자리 잡고 산다면 어떤 식으로 그 공간을 바꿔 나갈지가 관심사예요. 한옥이 점점 그 안에서 커지고 양옥을 잡아먹을 수도 있고, 아니면 한옥이 오그라들고 양옥이 커질 수도 있고, 혹은 전혀 예상치 못한 제3의 공간 형태가 나올 수도 있지요. 가능성이 열려 있는 프로젝트입니다."

미술관에서 만나고 나서 며칠 뒤 성북동 집에서 멀지 않은 곳에 있는 작업실을 방문했다. 장난감처럼 생긴 노란색 건물의 1층에서는 컴퓨터 작업을 하고 있어 사무실 같았고, 2층은 마치 봉제공장 같았다. 재봉틀이 놓인 작업대, 자, 실패, 천 더미 등이 쌓여 있다. 망사 같은 천으로 만들어진 수도관, 문고리 등이 벽에 핀으로 고정돼 있

어 보는 재미를 더한다. 천으로 만드는 작품이 많다 보니 바느질하는 사람들도 꽤 많다. 작은 작업은 성북동 작업실에서 하고, 큰 작업은 일산의 작업실에 맡긴다.

이렇게 많은 사람들이 공들인 작품은 설치미술의 특성상 전시기간 중 특정 장소에 설치되었다가 시간이 지나면 사라진다. 회화작품이나 일반적 조각품처럼 소장하기도 어렵다. 장소특정적 설치작업을 하는 게 허무하거나 후회스럽지는 않을까?

"예술이란 무엇인가를 생각할 때 미술관의 작품들을 떠올리게 되지요. 저도 미술관에서 소장이 가능하도록 작품을 구상하고, 개인적으로 소장할 수 있는 작품들도 하긴 해요. 하지만 작품이 미술관이라는 공간에 놓이는 순간 원래의 문맥을 잃어버리게 되거든요. 일종의 전이[displacement]지요. 미술관은 일종의 무덤이라는 느낌을 받곤해요. 그보다는 시간 속에서, 공간 속에서 느껴지는 작품들을 하는게 좋아요. 전시 기간이 지나 그 공간은 사라지지만 공간에 대한 기억은 남는 것이니까요."

서도호의 작품에는 특히 집이 많이 등장한다. 상당히 건축적이다. 구조적이고 디테일하다. 2010년 베니스비엔날레에선 국제건축전에 초대됐을 정도다. 하지만 그는 한국에서 동양화를, 미국에서 서양화와 조소를 전공했다.

"실제로 학부 졸업 후에 건축학과를 갈까 생각해 본 적이 있었어요. 하지만 건축은 건축주가 있고, 건축법도 따라야 하는 등 여러 제약이 많은 것 같아서 아트 쪽에 머물기로 했습니다. 작업은 재미있게 해야 한다고 생각해요. 여러 가지 건축적 시도를 하면서 재미있게 작업하고 있기 때문에 아쉽지는 않아요."

서도호에게 예술가는 계속 질문을 던지는 사람들이다.

"질문에 대한 답을 얻어가는 과정이 내 작업이라고 생각해요. 내가 아이디어를 내긴 하지만 혼자서는 실현할 수 없는 것들이에요. 디테일한 수작업부터 기중기를 움직이는 일, 컴퓨터로 상상 속의 집을 그려내는 일 등 많은 사람의 도움 없이는 불가능합니다. 아이디어는 나로부터 나왔지만 결과물은 공동의 작품이지요. 함께하는 이 과정을 점점 더 중요하게 여기에 됩니다."

뉴욕과 서울, 베를린 등 수많은 도시를 이동하며 그 경험을 작품의 근간으로 작업하는 그에게는 '유목민'이라는 수식어가 따라다닌다. 그는 "처음부터 그런 개념을 갖고 있지는 않았지만 살다보니 그렇게 돼서 이제는 글로벌 노마드의 삶을 살고 있다고 해도 크게 틀린 것은 아닐 것"이라고 했다. 그가 구상하고 있는 미래의 집은 어떤 모습일지 궁금하다. 그는 뉴욕과 서울 간 1만 1080킬로미터 거리를 연결하고 그 중간 지점인 태평양 한가운데에 집을 세우는 다리 프로

젝트와 물방울로 다리를 만들어 부유하는 〈완벽한 집-다리 프로젝트〉를 진행 중이다.

"작업을 위해서 쉼 없이 뉴욕과 서울을 오가다가 뉴욕과 서울을 일직선을 긋고 그 위에 집을 지었으면 좋겠다고 생각했어요. 궁리를 하고 보니 태평양 한가운데 집을 짓고 뉴욕과 서울을 왔다 갔다 하면 되겠는데, 바다 위에 집을 지으려면 다리가 있었으면 좋겠다는 생각이 들었습니다. 생물학자, 건축가, SF작가들과 협업하고 있죠."

서도호가 2013년 가을, 국립현대미술관 서울관 개관 기획전에 〈집속의 집 속의 집 속의 집 속의 집〉으로 다시 돌아왔다. 체중 감량으로 더욱 샤프하고 말끔해진 그를 개관식 전날 미술관에서 만났다.

전통과 근대, 현대식 건물이 혼합된 미술관의 역사성을 반영해 특별 제작된 이 작품은 17미터 높이의 층고를 가진 전시 공간 '서울박스'를 꽉 채우고 있다. 규모면에서는 그의 작품 중에서 가장 크지만 옅은 청색의 반투명한 천으로 정교하게 만들어진 작품은 가볍고 부드러운 느낌을 준다. 어릴 적 그가 살았던 한옥이 미국 유학시절 그가 처음 거주했던 로드아일랜드 프로비던스의 3층 아파트 건물 안에 들어가 매달려 있는 모습이다. 작품 구상부터 제작까지 1년이 넘게 걸렸다. 그는 "한옥을 품은 양옥, 그 양옥을 품은 서울박스, 서울박스를 품은 서울관, 서울관을 품은 서울까지, 다섯 개의 공간을 함께 연상하며 보길" 바란다고 했다.

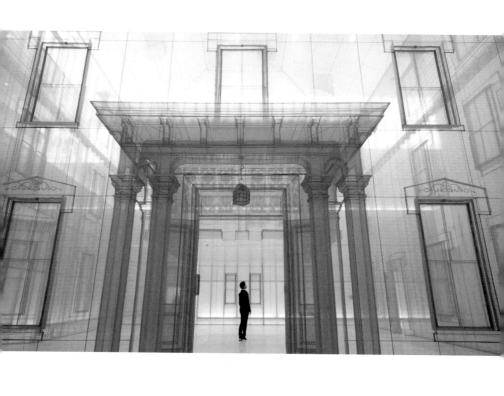

집속의 집속의 집속의 집속의 집
폴리에스터천과 메탈프레임, 1530×1283×1297, 국립현대미술관 서울관, 2013

작품 안으로 걸어 들어갔다. 한옥의 문창살이나 벽의 문양, 문루의 편액과 기둥의 주련까지 재현한 섬세함이 돋보인다. 양옥 아파트 건물의 기둥과 창문, 커튼 고리부터 벽의 장식 문양까지 디테일하게 살렸다. 푸른 아파트 안에서 푸르렀던 어린 시절의 추억 속으로 빠져드는 것 같다. 옆에 서 있던 테이트모던의 수석 큐레이터 안 갈라거Ann Gallagher와 눈이 마주쳤다. 기다렸다는 듯 그녀의 입에서 감탄사가 튀어나왔다. "So beautiful!" 그의 작품은 정말 아름답다.

서
도
호

1962년 서울에서 태어나 서울대 동양화과와 같은 대학원을 졸업했다. 1994년 미국 로드아일랜드 디자인 스쿨 회화과를 졸업하고, 1997년 예일대 대학원 조소과에서 석사학위를 받았다. 그의 작품 세계는 '집'이라는 사적인 공간에서 출발한다. 서울에서 전통한옥에 살며 어린 시절을 보낸 그는 유학 초기 물리적 거리로 인한 공간의 급격한 변화와 불편하고 낯선 감각을 '공간의 이동과 전치'라는 개념으로 작품화했다. 이후 서울 뉴욕 런던 베를린 등 세계를 무대로 '인연'(카르마) '관계' '공간'이라는 주제로 독창적이고 흥미로운 개념의 정교한 조각, 설치, 영상작업, 장소특정적인 설치작업을 하며 국제적 명성을 쌓았다. 그가 천착하는 또 다른 주제는 개인의 정체성과 집단의 문제다. 익명의 개인과 그들이 모여 이루는 거대한 집단의 관계에 대해 끝없이 물음표를 던지며 작업해왔다. 2000년부터 3~4년 간격으로 뉴욕리만머핀 갤러리에서 개인전을 열고 있다. 2001년 베니스비엔날레와 2010년 베니스비엔날레 건축전에 한국대표 작가로 참여했다. 런던 서펜다인갤러리와 미국 시애틀미술관, 서울 아트선재, 베를린 독일학술교류처, 일본 히로시마 현대미술관과 가나자와 21세기 현대미술관에서 개인전을 가졌다. 국립현대미술관, 삼성미술관 리움, 뉴욕현대미술관, 휘트니미술관, 구겐하임미술관, 런던 테이트모던, 도쿄 현대미술관, 모리미술관 등에 작품이 소장돼 있다.

재료의 에너지와 조우하다

✕

정현

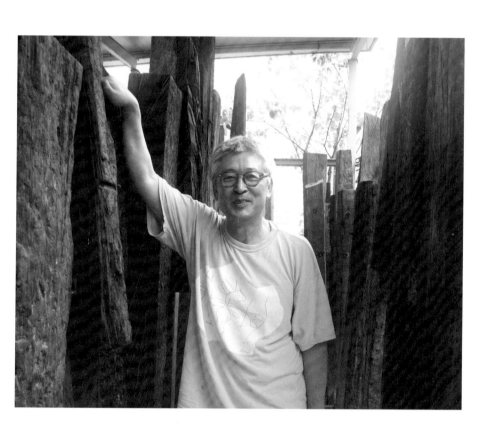

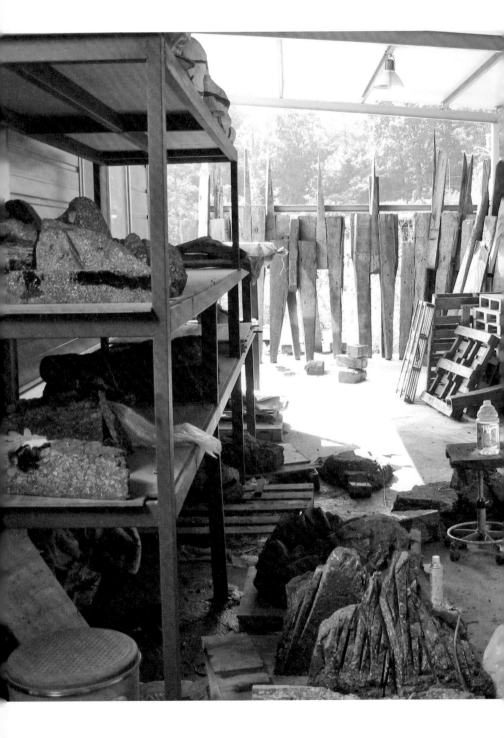

정현의
고양 덕은동 작업실

조각에서 재료는 매우 중요한 비중을 차지한다고 하지만 조각가 정현에게는 중요함을 넘어 절대적이다. 그는 늘 새롭고 파격적인 재료를 작업에 끌어들여 신선한 충격을 던졌다. 그런데 그 재료가 하나같이 하찮거나 버려진 것들이다. 자기에게 필요한 좋은 재료를 알아보는 눈을 가졌고, 그 낯선 재료들 속에 감춰진 특별한 가치를 끄집어내는 데 탁월한 능력과 에너지를 지녔다.

처음 정현에게 관심을 갖게 된 것은 순전히 작업실에 대한 호기심 때문이었다. 그가 폐기물 처리장이 즐비한 서울 외곽지역에 작업실을 갖고 있다니 관심이 가지 않을 수 없었다.

약속된 인터뷰 날짜 며칠 전 그에게서 연락이 왔다. 8톤짜리 물건이 포항에서 올라오는데 이왕이면 그걸 보는 게 좋을 것 같다고 했다. 다시 잡은 날이 7월 15일. 절기로 따지면 초복과 중복의 사이였고, 긴 장마로 중부지방에 비 피해가 적지 않았던 때였다. 경기 북부 폐기물 처리장 근처에 있다는 그의 작업실은 괜찮은지 내심 걱정이되었다. 예정대로 가도 되는지를 물었다. "아무 문제없다"며 민어 사진을 보내왔다. '저녁은 노량진에서 민어로 할까 합니다. 괜찮으신지요?'라는 문자와 함께.

정현의 덕은동 작업실은 생각보다 가까이 있었다. 자유로를 타고 일산 쪽으로 달리다 난지도 공원을 지나자마자 샛길로 우회전해서 고불고불 길을 따라 가다보면 길 양쪽으로 건축자재 창고와 폐품 창고, 폐기물 분리장 등이 단지를 이룬 곳이 나온다. 난지도가 공원화되기 훨씬 전 쓰레기 집하장이던 때 하나둘씩 생겨난 것이 도시개발 이후에도 명맥을 유지하고 있다. 그 끄트머리 야산자락에 그의 작업실이 있다.

커다란 창고 모양의 작업실은 두 개 동, 60평 정도다. 오른쪽 건물과 뒤편의 야외 작업장을 정현이 사용하고, 왼쪽 건물은 유리 작업을 하는 그의 아내가 사용한다. 애초 설계할 때부터 서로 얼굴 부딪히지 않고 편한 시간에 와서 작업하다가 갈 수 있는 콘셉트를 원했다.

작품들이 다치지 않고 드나들 수 있도록 작업실 들어가는 문은 높고 넓다. 천정도 높다. 작업실에는 각종 공구와 작품들이 사방 벽을 가득 메우고 있다. 펜치, 망치, 몽키 스패너, 드릴, 그라인더부터 도끼와 식칼에 전기톱, 산소 용접기까지 정말 다양했다. 무엇에 사용하려는지 알 수 없지만 자전거 타이어의 체인도 걸려 있다.

공구만큼이나 작업실 사방에 설치된 선반 위 작품들도 매우 다양하다. 흙덩어리를 삽이나 각목 등 예리한 물체로 쳐낸 뒤 석고나 청동으로 떠낸 토르소, 석고와 마닐라 삼을 이용한 선형의 인체조각, 막돌을 날카로운 정으로 쪼아 만든 무덤덤한 인물상, 철사로 만든

나무 모양의 조형물 들이 층층이 쌓여 있다.

다른 한쪽 벽에는 녹의 효과를 활용한 철판 드로잉이 겹겹이 쌓여 있다. 2층은 드로잉실이다. 메모하듯 그때그때 드로잉하기에 꽤 많은 분량이 쌓여 있다. 콜타르를 시너에 희석시켜 거친 붓으로 생각이나 감정을 종이 위에 '던진' 것들이다.

작업실 뒤 야외 작업장에는 그의 대표작으로 꼽히는 폐침목 작품과 폐철근을 용접해 만든 침엽수 모양의 조형물 들이 놓여 있다. 바닥에는 도로 공사장에서 뜯어온 아스팔트 콘크리트 덩어리로 된 작품의 일부가 해체된 채 먼지를 뒤집어쓰고 있다. 나머지는 포장된 상태. 익히 알고 있던 조각과는 거리가 있다. 그가 사용한 재료 또한 생경하다.

"돈 냄새가 나지 않는 작품이라고 해요. 도둑도 관심을 갖지 않는다는 게 큰 장점이라면 장점이겠죠."

폐철, 고철, 막돌, 페아스콘, 침목 등 하찮은 재료들은 그의 손을 거쳐 인고의 미학을 담은 조형물로 다시 태어난다. 가식도, 수식도 없이 그저 덤덤해 보이는 것들은 둔탁하면서도 기이한 에너지가 있다. 발걸음을 옮기려 해도 자꾸 돌아보게 만드는 그 에너지의 정체는 무엇일까. 현상 뒤에 숨겨진 근본적인 실체는 무엇일까.

작업실을 한 바퀴 돌고 와서 구석진 자리에 앉으니 큰 창문 너머 작업실을 둘러싼 야산 풍경이 바로 들어온다. 뒷산 언덕 숲 아래 멋

진 몸매의 남자가 온힘을 다해 무언가를 밀고 있는 모습의 청동조각이 눈에 띈다. 방금 둘러본 작품들과도 완전 딴판이다.

"리얼리즘 인체상을 하던 때가 있었지요. 대학원 때 작품이에요. 사회에 대한 문제의식을 갖고 시대의 공포를 깨겠다는 생각으로 얼음을 깨면서 뱃길을 만드는 '쇄빙'이라는 제목을 붙였어요. 1985년 중앙미술대전에서 특선한 작품이죠. 그런데 저런 스타일이 오히려 프랑스에 가서는 독이 되더라고요."

정현은 대학원을 마치고 군대까지 다녀온 뒤 프랑스 유학을 떠났다. 파리국립고등미술학교(에콜데보자르)에 입학할 때는 나이 제한 스물여섯을 훨씬 넘긴 서른이었다. 군대 3년과 교사생활 1년을 공익봉사로 치고 감해준 덕분에 입학할 수 있었다. 억지로 입학했지만 고생을 사서 한 셈이다. 처음 1년은 그에게 정말 혹독했다. 그동안 배워온 것을 모두 버려야 했기 때문이다. 힘과 운동감을 실린 그의 작품을 한국에선 나름 인정했지만 프랑스 교수들은 눈길도 주지 않았다.

"예술에 대한 접근 방법이 한국과 완전히 달랐어요. 새로운 것을 배우러 유학까지 갔는데 현대미술 얘기는 꺼내지도 않았어요. 그냥 마음대로 하라고 하고서는 일주일에 한 번씩 들러보고 한마디 툭 던지고 가는 거예요. 시적인 상상력이 안 보인다, 예술가가 아니라 장인이 만든 것 같다는 등. 나중에 깨달았죠. 미술학교란 테크닉을 가

르치는 곳이 아니라 자신이 지닌 것을 끌어내 풀어갈 수 있는 작가적 태도 그리고 사유하는 방법을 훈련하는 곳이라는 것을……."

그는 어느 순간 자신이 사실적인 것 외에는 보지 못했다는 것을 깨달았다. 사실적인 방법이 아니면서 인체와 인간의 심리적인 상황을 드러내는 표현 방법을 찾아낼 수 있는지 고민했다. 그 끝에 생각을 모았다가 즉흥적 힘과 긴장감으로 표현하는 방식을 시도했다. 나무덩어리를 도끼로 내리 찍거나 흙덩어리를 도끼나 삽, 칼 등으로 찍어서 '인체의 형상'을 만들었다.

"눈·코·입이 없을수록 더 강하게 인체를 표현할 수 있다는 것을 알게 됐지요. 인체의 외형적이고 사실적인 것에서 벗어나면 벗어날수록 내가 하려는 것들이 훨씬 잘 드러난다는 것을 느꼈어요. 인체에서 해방되는 쾌감을 느꼈습니다."

정현을 지도하는 칼카 교수와 들라에 교수는 그제야 그의 작품을 눈여겨보았고, 그에게 "이젠 혼자 작업해도 된다"는 말을 했다. 인체의 해체를 이해하고 방법론에서 자신감을 얻은 그는 다양한 재료를 사용하며 다양한 방식으로 인체의 형상화를 시도한다. 덩어리 작업에 이어 마닐라삼을 석고에 개서 당기면서 인체를 표현하는 작업을 시작했다. 재료의 팽팽한 긴장감을 그대로 살리면서 절망감을 그려내고, 아픈 마음을 표현할 수 있었다. 그가 정말 좋아하는 자코메티의 작품처럼.

"인체의 에너지에 관심이 많았어요. 인체를 사실적으로 표현하는 데에서 완전히 해방되면서 나 자신의 표현방식을 완성할 수 있었지요. 억압된 신체에서 탈출하고, 작가로서 정체성과 독창성을 찾은 것이 프랑스 유학의 가장 큰 성과죠."

유학 떠난 지 6년 만에 귀국했고, 이듬해인 1992년 원화랑에서 첫 개인전을 가졌다. 석고와 마닐라삼으로 엮어 만든 신체는 화단에 깊은 인상을 남겼다. 내장이 제거되고 수분이 완전히 증발하고 살가죽만 뼈에 달라붙어 있는 듯한 앙상한 인체는 겉으로는 비참하지만 생명의 존엄성에 대한 깊은 성찰을 보여주었다. 삽으로 내리찍은 흙덩어리를 청동으로 뜬 덩어리 인체 작품은 그 자체로 굉장한 에너지를 뿜었다. 1997년 두 번째 개인전에서는 삽으로 힘껏 내리치거나 각목으로 내리치는 과감한 동작의 흔적이 살아 있는 작품들을 발표해 분명한 자기 세계를 각인시켰다.

2000년대 들면서 정현의 작품세계에서 재료가 차지하는 비중은 더욱 커진다. 인간의 형상에서 출발한 관심이 다양한 재료를 통해 다양한 방식으로 표현된다. 재료들은 폐침목, 폐아스콘, 폐철근처럼 한결같이 하찮고 버려진, 조각으로 다뤄진 적이 없는 것들이다. 발견하는 것도 창작이라는 뒤샹의 말대로 정현은 재료를 발견하는 순간부터 창작에 들어가는 셈이다. 특히 폐침목의 발견은 작가로서 중요한 전환점이 된다.

"어느 날 폐기된 철도 침목을 봤는데 순간적으로 기차의 육중한 무게와 비바람을 묵묵히 견딘 인고의 세월과 그 안에 녹아 있는 엄청난 에너지를 느꼈어요. 기차가 지나갈 때마다 눌리고 찢기면서 긴 세월을 견뎌낸 견딤의 미학을요. 기차의 육중한 하중을 견디며 비, 바람, 먼지, 기름때까지 받아들인 침목에서 우리 삶과 역사 그 자체를 보는 것 같았죠."

그가 폐침목 작품을 처음 선보인 것은 1998년 프랑스문화원 개인전에서였다. 본격적으로 작품에 끌어들이기에 앞서 폐침목의 표면을 도끼로 찍어 파고 들어간 표면에서 긴장감을 주는 그런 정도였다. 그러다 2000년 말 금호미술관 전시 제의를 받고 순수한 것이 무엇인지를 고민한 끝에 그는 폐침목에 도전하기로 한다.

"폐침목에 거대한 에너지가 녹아 있는 듯이 보여서 정말 좋았지만 그것을 이용해 본격적으로 작업할 생각은 하지 못했어요. 아픈 세월을 견딘 에너지가 너무 강렬했기 때문인 것 같아요. 오랜 시간 그저 바라보다가 사랑이 무르익어 드디어 고백하듯이, 바라만 보던 침목으로 본격적인 작품을 만들기 시작했어요. 그 에너지를 감당할 수 있다는 느낌이 왔거든요."

그는 날카롭게 쪼개진 폐침목으로 강인한 인체를 표현해 발표했다. 머리 없이 우뚝 선 폐침목 인체상 다섯 점. 예상치 않은 재료에, 그 물질이 지닌 상징성으로 정현의 침목 조각은 큰 관심을 끌었고,

'침목으로 인체를 표현할 수 있는 것 자체가 혁명'이라는 호평을 받았다. 누워 있는 줄로만 알았던 폐침목을 벌떡 일으켜 세웠으니 그럴 만도 했다.

얼굴도 없이 당당하게 두 다리로 버티고 서 있는 폐침목 군상들은 말없이 거센 역사를 온몸으로 맞고 있는 군중처럼 보인다. 모순투성이 역사의 질곡 속에서도 정체성을 잃지 않고 삶을 헤쳐온 사람들의 모습이다. 바로 그가 표현하려는 것.

"강하게 자기주장을 내세운 사람들 못지않게 하찮은 일을 하면서 잠잠하게 견딘 사람들도 중요하다고 생각해요. 오히려 그런 사람들이 더 아름다울 수 있거든요. 노골적으로 드러내 싸우지 않지만 조용히 저변을 이루는 중간적 요소들이 가진 가치가 나는 더 좋아요. 하찮게 보이는 것에서 발견하는 가치를 중요하게 생각합니다."

일련의 전시회에서 큰 주목을 받은 그는 2004년 김종영미술관 제1회 올해의 작가로 선정됐다. 그가 새롭게 주목한 재료는 도로공사를 할 때 걷어낸 아스팔트콘크리트(아스콘) 덩어리. 아스콘 역시 폐침목 못지않게 오랜 시간을 도로바닥에 깔려 인고의 세월을 보내다가 수명을 다한 것들이다. 아스콘 덩어리에 구멍을 뚫고, 잘라서 인체의 형상을 만들어 대지에 누운 듯 전시장 바닥에 설치했다. 쉽게 부서지는 재료의 특성상 세울 수가 없었다. 인공적 문명의 산물 아스콘이 용도 폐기된 채 인체의 형상을 하고 누운 모습은 마치 오랜 무

덤 같기도 하고 응고된 미라 같기도 하다.

페침목과 페아스콘에 이어 그를 사로잡은 재료는 막돌과 딱딱한 석탄 덩어리였다.

"좋은 돌은 건축 자재로 쓰이지만 막돌은 결이 불규칙해서 건축 자재로도 쓸 수 없습니다. 쓰임새는 없지만 그 불규칙성이 순수해서 좋아요. 탄광에서 나온 석탄 덩어리도 버려지는 것이지만 수십억 년 쌓인 깊은 사유의 맛을 느낄 수 있거든요."

그는 조각가로는 처음으로 2006년 국립현대미술관이 뽑은 '올해의 작가'로 선정된다. 인체와 재료라는 두 화두를 가지고 끊임없이 새로운 재료에 도전하면서도 '조각'을 버리지 않은 결과였다. 회고전의 성격인 전시에서 그는 페침목 군상, 버려진 아스콘 인체 그리고 70미터 높이의 버려지는 나무 전봇대(페목전주) 6개를 설치하고 강철판 드로잉도 선보였다. 철판 드로잉은 철판 표면에 녹슬지 않도록 페인트를 칠하고 마르기를 기다렸다가 날카로운 도구로 마구 긁거나 차에 매달고 달리면서 표면에 상처를 낸다. 그걸 작업실 밖에 세워놓았다가 녹이 흐르게 만든다. 뒤집으면 녹물이 흘러내린 날카로운 선들이 위로 치솟는 것처럼 보이는 효과를 얻는다.

재료에 대한 탐구는 계속된다. 이번에는 주물공장에서 나오는 페철근에 주목한다. 조각가들이라면 주물공장에서 흔하게 보는 게 페철근이다. 그는 "아무도 거들떠보지 않았지만 균일함이 없이 불규칙

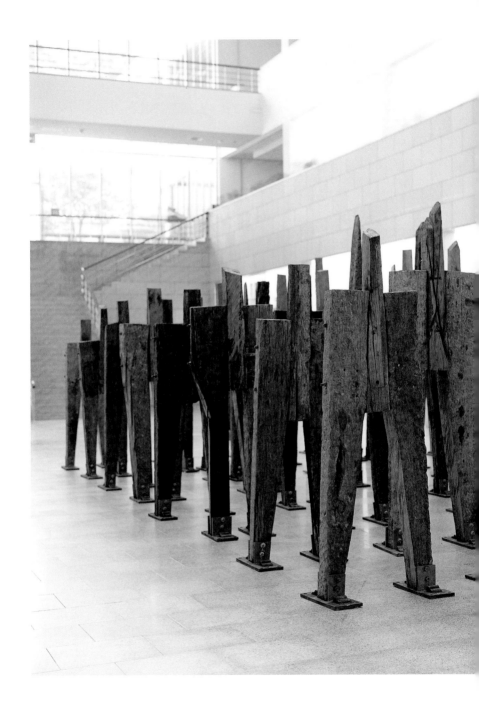

무제
폐침목, 300×75×25, 40조각, 2001~2006

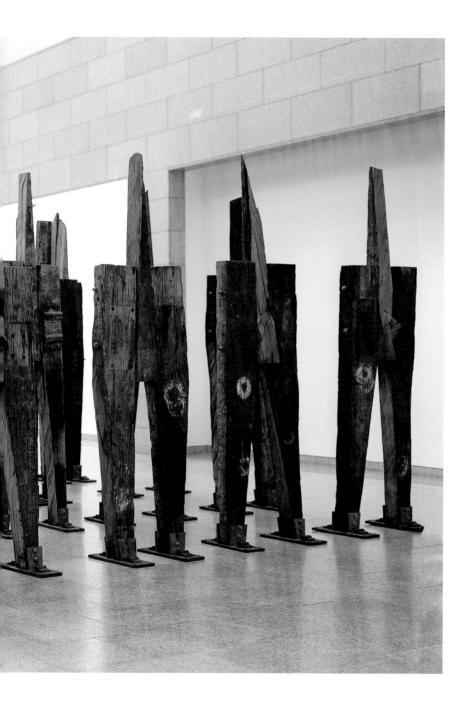

무제

석탄괴(塊), 42×29×37, 2005

무제

마닐라 삼에 석고, 38.5×26×32, 1990

하게 뒤틀린 철근덩이에서도 시적인 요소가 있다"고 했다. 2006년 덕은동 작업실로 이사 온 뒤 뒷산을 산책하면서 자연을 자주 접하게 된 그는 자연의 끈질긴 생명력에 매료됐다. 큰 나무들 사이에서 빛을 보지 못하고 스러진 나무들, 넝쿨에 휘감겨 죽은 나무들을 잘라 녹슨 폐철근을 용접해서 형상화했다.

"깨끗하고 맑은 재료보다는 오랜 세월 지나온 재료에 더 매력을 느낍니다. 재료가 너무 좋고 아름다우면 정신이나 사유성이 보이지 않고 그 재료들이 아름다운 것뿐이라는 생각이 들어요. 가공되지 않은 날 것 같은 생생한 속성에 더 끌리더라고요. 드러나서 보이는 것보다는 원래 품고 있는 성질, 속성에 관심을 갖게 돼요."

그는 "어떤 재료든 조금 더 몰입해서 그 안에 들어가 보면 좋은 속성들이 있다"고 했다. 하찮게 보이지만 그 하찮음 속에도 좋은 점이 있다는 것. 그걸 좋아해 주면 그것도 좋은 것 아니던가.

"새로움이란 기존의 것을 새로운 눈으로 바라보는 것이라고 생각해요. 별 볼 일 없는 듯해서 아무도 거들떠보지 않는 하찮은 것에서 오히려 좋은 에너지를 느끼고, 그 에너지를 찾아내 드러나게 하는 게 내 작업입니다."

오래된 재료는 그에게 재발견, 재해석되어 싱싱한 생명력을 발산한다. 그렇다고 그 재료들을 그냥 즉흥적으로 선택해서 사용하는 건 아니다. 재료들을 오랜 시간 관찰하면서 작가의 내적 에너지와 재료

가 지닌 에너지가 무르익어 합치되는 지점에 작품 제작에 들어간다.

"재료 중에서 특별한 느낌이 오는 게 있어요. 그렇다고 금방 써지는 것은 아니고 내 속에 어딘가에 붙어 있다가 시간이 되면 숙성되어 확 튀어 나와요."

그가 사용하는 재료들은 어디서 쉽게 구할 수 있는 게 아니라 현장에서 나오는 것이라는 공통점이 있다. 폐침목은 철도청 역을 다니며 수집하고, 팔기 위해 내놓은 것이 아닌 아스콘도 도로공사가 있는 곳을 다니며 구해야 한다. 국립현대미술관에 설치했던 폐목전주는 마산에서 겨우 구했다. 돌처럼 딱딱한 석탄 덩어리는 간헐적으로 사북 장성 제2탄광에서 나오는데 어느 정도 모아지면 한꺼번에 사온다. 철근은 주물공장에서 구해온다. 그의 작업실에는 버려진 것, 하찮은 것 들이 새로운 삶을 기다리며 숙성되고 있다. 닳고 버려진 것들로 작품을 만드는 것이 알려지면서 지인이 보내온 고철 무더기까지 한 공간을 차지하고 있다.

그는 조각 못지않게 드로잉을 많이 한다. 조각은 작품을 완성하는 데 상당한 시간이 걸리는 반면 드로잉은 문득 떠오르는 많은 생각과 감정들을 그때그때 꾸미지 않고 남길 수 있기 때문이다.

"작품을 만들기 위한 에스키스(밑그림)가 아니라 감정을 기록하기 위해서 드로잉을 합니다. 순간적이기 때문에 감정을 꾸미지 않고 던질 수 있지요. 가장 중요한 것은 감정이거든요."

드로잉의 재료 역시 독특하다. 연필이나 붓, 펜이 아니라 시너에 희석시킨 콜타르를 사용한다.

"석유를 정제하고 남은 찌꺼기인 콜타르도 역시 하찮은 재료입니다. 검은색이지만 화학적으로 만든 물감에서 맛볼 수 없는 자연스러운 색감을 갖고 있어요. 그래서 더욱 생명력이 있는 드로잉이 나오는 것 같아요."

가장 최근에 그의 관심을 사로잡은 재료가 궁금했다. 그러고 보니 약속을 미루면서까지 보여주고 싶어 한 게 있었다. 그는 아주 자랑스럽게 "밖에 있는 쇳덩어리"라고 했다. 바깥마당 덤불 위에 거대한 돌덩어리 같은 게 그것이었다. 바윗덩어리처럼 보인다는 말에 그는 망치를 들어 땅!땅! 소리가 나게 친다. 진짜 쇳덩어리다. 그가 좋아하는 날것의 냄새가 풀풀 나는 쇳덩어리. 이런 쇳덩어리를 도대체 어디에서 찾아냈을까?

"용광로에서 철광석을 녹이면 쇠의 성분과 이물질이 나오는데 그걸 분리시켜서 순수한 쇠만 가라앉히고 이물질은 깨뜨려서 다시 녹여 쇠 성분을 걸러내는 작업을 하거든요. 이물질 덩어리를 깨는 데쓰는 쇳덩이에요. 파쇄공이라고 하죠. 처음에 16톤 정도로 만들어진 것인데 전기자석으로 10미터 높이까지 끌어올렸다가 떨어뜨리기를 수없이 반복해요. 14년 정도 지나면 마찰열 때문에 뜨기고 튕겨져 나가면서 이렇게 8톤 정도로 줄어들고요."

포항제철소에 정크아트 재료를 확인하러 갔다가 작업장에서 엄청난 먼지를 내며 떨어지는 물체를 봤다. 엄청난 에너지에 전율했다. 그 에너지의 정체가 파쇄공이라는 것을 알고, 포항제철의 파괴전문 협력업체에 4년간 공 들여 수명을 다한 파쇄공 두 개를 얻었다.

다른 하나는 12톤짜리인데 올림픽공원 내 소마미술관에서 열리는 '힘, 아름다움은 어디에서 오는가?'에 전시했다. 트레일러로 이동하는 데 100만 원, 들어올리기 위한 25톤 크레인 빌리는 데 180만 원이 들었다고 했다. 얼마에 샀냐고 물으니 "묻지 마시라"고 한다. 그런데도 가장 최근에 발견한 최고의 보물에 마냥 행복해했다.

"이건 일을 정말 많이 하고 난 쇠에요. 고단한 몸이죠. 이걸 보면서 이게 바로 우리 역사가 아닌가 하는 생각을 했어요. 힘들게 일하면서 흙이 박히고 찢겨져 나간 흔적이 무척 아름답게 보였어요. 아름다움 그 자체가 너무 훌륭해서 더 이상 손댈 것이 없어요. 좋은 시련은 아름다운 것이거든요."

다음엔 어떤 재료가 그를 또 흥분시킬까? 눈여겨보는 재료가 있는지 묻자 그는 "아직까지는 이게 최고"라고 했다.

"반듯한 침목을 아름답게 느껴본 적이 없거든요. 시련을 겪으면서 에너지가 응축이 되는데 시련의 흔적이 어떻게 남아있느냐가 중요하죠. 좋은 시련은 좋은 에너지를 갖게 됩니다. 좋은 에너지를 찾으려고 했더니 이게 어느 순간 툭 튀어나왔어요. 찾고자 하는 것은 구

해지더라고요. 지금까지 헤매면서 살아왔는데 잘 헤매면 좋은 작품이 나오겠지요."

정현은 드러내놓고 자기를 주장하기보다는 마음으로 주변을 살피는 그런 성격이다. 아홉 형제 중 셋째였던 것과도 무관하지 않을 것이다. 위아래로 두루두루 보살피는 게 습관이 된 그는 미술계에서 사람 좋기로 손꼽힌다. 사람들이 정현을 좋아하는 이유는 또 있다. 그는 소문난 생선 마니아다. 정말 맛있는 제철 생선을 귀신같이 찾아내 지인들을 즐겁게 해준다. 최근에 설치된 작품을 보여주겠다고 스마트폰의 갤러리 파일을 열었는데 생선 사진이 거의 절반일 정도다.

인천 출신인 그는 어려서부터 어머니를 따라 시장을 드나들며 물좋은 제철 생선을 고르는 법을 익혔다. 먼지구덩이 속에서도 진주를 발견하듯 재료를 알아보는 그의 안목은 어린 시절 시장통에서 다져진 것인지도 모른다. 그는 싱싱한 재료들이 그득한 시장을 좋아한다. 생선을 좋아하다보니 특히 노량진 수산시장을 좋아한다.

"수산시장에 가면 사람들은 조기나 도미 같은 고급 생선을 사지만 나는 별것 아닌 것에 더 눈길이 가요. 제철에 만나면 값도 싸고 정말 맛있거든요. 생선은 아무리 하찮아 보이는 것도 제철과 신선도만 잘 따지면 입맛을 버리지 않아요."

주변에 축하할 사람이 있거나 스스로 위로받고 싶을 때, 무엇보다

도 '생선이 부를 때' 그는 경매시간인 새벽 1~2시에 시장에 간다. 폭과 두께를 재고 윤기가 살아 있는지 살펴보고 배도 만져보면서 최고로 좋은 놈을 골라 경매인을 통해 주문한다. 그리고 회 뜨는 집에 맡겼다가 원하는 시간에 가서 여럿이 함께 먹는다.

"작가란 일종의 요리사다. 좋은 음식은 80퍼센트의 재료와 20퍼센트의 요리 능력이라고 한다. 좋은 요리사는 좋은 재료를 알아볼 수 있는 눈도 필요하고 그 재료로 무엇을 보여줄 수 있는지 정확히 알아내는 일 그리고 어떻게 요리를 해서 재료의 본질을 잘 살리는지가 중요하다고 생각한다."(2006년 국립현대미술관 오늘의 작가상 대담에서)

정현

1956년 인천에서 태어났다. 홍익대학교 미술대학 조소과에 입학해 1982년 졸업했고, 같은 대학원을 졸업한 뒤 프랑스 파리로 유학을 떠났다. 이를 계기로 사실적인 인체 표현에서 벗어나기 시작해 내면의 의식 세계를 자유롭게 표현해 내는 방법을 찾아갔다. 석고 덩어리를 깨뜨리고 부숴가면서 인체의 형상을 찾아내는 작업이나 작가가 선조線彫라고 명명한 작품들은 본질적으로 인간의 모습을 갖고 있다. 선조 작품은 석고로 인체의 뼈대를 만들고 그 위에 마닐라 삼베를 감싸서 콜타르를 입히는 방식으로 갈갈이 찢어진 정신들의 실존적 모습들을 표현했다. 1990년 파리국립고등미술학교를 졸업하고 귀국해 1992년 원화랑에서 가진 개인전에 선보인 작품들은 단번에 평론가들의 주목을 받았다. 1997년 두 번째 개인전에서는 파편화된 인체를 통해 더욱 적극적으로 실존의식을 드러냈다. 흙으로 형상을 만들고 삽이나 각목으로 흙덩어리를 내려쳐서 일그러뜨리거나 잘라내는 방식으로 작업한 뒤 석고나 청동으로 제작했다. 2000년 이후로는 새로운 재료에 도전하며 조형언어를 개척했다. 전통 조각에서 거의 사용되지 않는 폐침목, 아스콘 덩어리, 석탄 덩어리, 철근 등 생경한 재료를 즐겨 사용한다. 여전히 인체가 암시되지만 재료의 물성이 돋보이는 작품들을 발표하고 있다. 2004년에는 김종영미술관에서 제1회 '오늘의 작가'로, 2006년에는 국립현대미술관의 '올해의 작가'로 선정됐다.

고독

×

김동유
황재형
정상화

3

孤獨

고독은 내 안식처다

✕

김동유

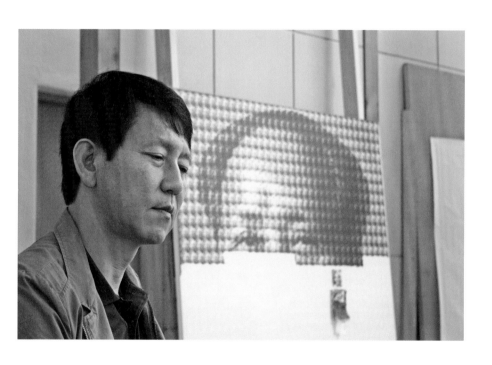

'자고 일어나니 스타가 되었다'는 말이 있는데 미술계에
선 김동유가 그런 경우다. 2006년 홍콩 크리스티 경매에
서 현존하는 한국 화가로는 최고 금액에 작품이 낙찰되
면서 세계적 스포트라이트를 받게 됐을 때 그의 이름 석
자를 아는 사람이 거의 없었으니 그럴 법도 하다. 한국 미
술계를 좌지우지하는 탄탄한 학맥을 구축한 대학을 나온
것도 아니고, 그럴 듯한 인맥도 없다. 그저 지방대학을 졸
업하고 그곳을 기반으로 그림 그리는 사람 중 하나였다.
소위 말하는 화단의 아웃사이더가 그의 표현대로 하자면
'실감나지 않게' 어느 날 갑자기 스타가 됐으니 말이다.

그렇지만 국제 미술시장에서 먼저 김동유의 진가를 알아
보았을 뿐 그런 평가와 명성은 결코 우연히, 운 좋게, 거
저 얻어진 게 아니었다. 누구보다도 그 자신이 그걸 알고
있다. 그만큼 그는 지금껏 누구보다도 치열하게 그려왔
고, 지금도 그것을 반복하고 있다. 동료 화가조차도 "그게
사람이 할 짓이냐?"고 물었을 정도로 '지독한 그리기'를
반복하고 있는 김동유를 만나러 계룡산 자락을 찾았다.

김동유와의 만남을 주선한 성곡미술관의 박천남 학예실장은 도움이 될 거라며 책을 한 권 건넸다. 김동유가 몇해 전 출간한 에세이집 《그림 꽃 눈물 밥》이다. 작업실 방문날을 잡아놓고 책을 읽으니 궁금증은 더해졌다. 전 세계 현존하는 100대 화가, 생존하는 한국 화가 중 가장 비싼 그림을 그리는 화가, 그림 시장에서 거래량이 가장 많은 화가……. 그에게 붙여진 화려한 수식어 뒤에는 지독한 가난과 열악한 현실에 굴하지 않고 외롭고도 치열하게 그림에 파고들던 시간이 있었다는 걸 알게 됐다. 그런 사람을 만나러 가는 길은 설렌다.

서울에서 차로 2시간 정도, 계룡산 갑사를 12킬로미터 앞두고 갈림길에서 오른쪽으로 빠지면 김동유의 작업실이 있는 공주시 상왕동이다. 주변에는 논밭 외에는 아무것도 특별할 것이 없다. 굳이 말하자면 그래서 그림에 몰두하기는 좋을 것 같은 환경이라고 할까. 마당에 1985년산 회색 코란도가 다른 구형 지프차 두 대와 나란히 서 있다. 옛날 것, 이미 누군가가 사용한 것에 유난히 집착하는 그를 한눈에 사로잡았던 물건이다.

마당에 매놓은 개가 짓는데도 인기척이 없기에 전화했더니 작업실 문이 그제야 열린다. 생각한 것보다 키가 훨씬 컸다. 그가 멋쩍은 미소를 지으며 맞는다. 낯선 이와의 만남이 익숙지 않은 듯 눈도 제대로 맞추지 못하고, 인사도 제대로 나누지 않은 상태에서 혼자서 분

주하게 왔다 갔다 하더니 홍차를 내오는데 그 모양이 무척 서툴다.

김동유의 작업실은 대단한 수식어에 어울리지 않게 평범했다. 천정이 높게 뚫린 2층 높이의 건물에 작업 공간과 작품을 보관하는 사무실, 책상이 놓여 있는 메자닌. 그게 전부다. 그래도 "작업실다운 작업실은 이곳이 처음"이다. 몇 번째인지 묻자 셀 수도 없고, 다 기억도 할 수 없을 정도라고 한다. 그는 아내가 하던 미술학원이 적자를 면치 못해 문을 닫은 뒤 축사를 개조한 집에서 살면서 작업하기도 했다. 이곳으로 오기 직전에는 폐교의 교실 하나를 시에서 제공받아 작업했다. 큰 작업을 하기에 공간도 부족하고, 여러 가지 제약이 있어서 작업실 부지를 구하고 직접 지어서 2008년부터 여기서 작업하고 있다. 화려하진 않지만 비가 억수같이 와도 그림 상할까 봐 걱정할 필요도 없고, 겨울에는 따뜻하고 여름에는 시원하고, 파리 모기떼 공격도 받지 않고 그림에 몰두할 수 있으니 그에겐 더 바랄 것이 없는 곳이다.

음악도 없는 정갈한 공간에 오전 햇살이 밝게 들어온다. 환풍기 돌아가는 소리만 유독 크게 들렸다. 익히 보아온 화가의 아틀리에와 달리 바닥에는 물감 한 방울 떨어진 흔적이 없다. 오히려 윤이 나도록 반짝인다.

"제가 좀 심하게 정리정돈을 하는 성격입니다. 깔끔하게 정리되어 있지 않으면 작업이 되지 않거든요."

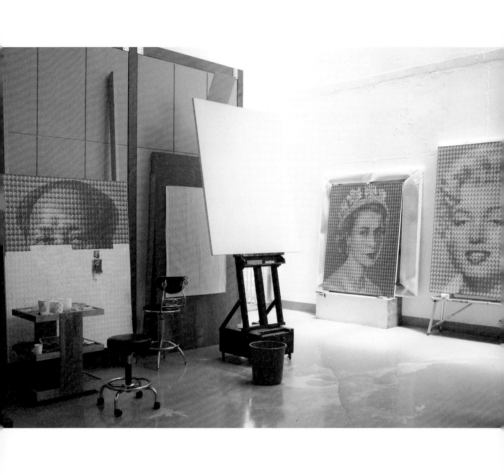

침묵. 어색함을 깨기 위해 책 이야기를 꺼냈다. 글솜씨가 보통이 아니더라고 하니 의외의 답이 나왔다.

"그거 내가 쓴 게 아니고 작가가 썼어요. 나는 작업노트도 잘 안 쓰거든요. 화가의 책을 내는 게 무슨 의미가 있겠나 싶었지만 내 그림을 이해하는 데 도움이 될 것 같아서 제안을 수락했어요. 여러 번 인터뷰하고, 도판 준비하느라 꼬박 3년이나 걸린 것 같아요."

또 침묵. 그는 동시에 여러 작품을 하고 있었다. 한쪽 이젤엔 붉은색 마릴린 먼로가 마오쩌둥의 얼굴을 채워가고 있고, 그 뒤에 있는 이젤에는 터키블루색의 마릴린 먼로가 웃음을 흘리며 누군가의 얼굴을 만들어 가고 있다. 얼마 전 엘리자베스 1세 여왕 즉위 60년 기념전에 출품된 작품인 엘리자베스 여왕이 다이애너 비와 불편하게 동거하고 있는 그림, 먼로와 케네디의 그림 들이 걸려 있다. 화가 김동유의 이름을 세계에 알린 픽셀모자이크 회화기법의 이중 이미지 그림이다. 수많은 작은 초상 이미지들을 무한히 반복해 그려서 완전히 다른 커다란 초상 이미지를 만드는 방식이다.

"음악으로 따지면 스테레오 같은 것을 생각했어요. 시각적인 감각을 입체적으로 펼쳐 나가는 것을 생각하면서 그동안 여러 방법으로 이중 이미지를 시도했죠. 처음 나온 게 이중 이미지의 패널 작품이에요. 부채처럼 세로로 패널을 배치하되 한쪽에서 봤을 때 대나무가 보이고 다른 쪽에서는 호랑이가 보이는 작품이죠. 패널 작품이 시각

적인 재미는 있었는데 뭔가 부족해서 다른 스타일을 고민하다가 앞뒤로 움직여 보면 어떨까 생각하게 됐어요."

앞서 패널 작품이 좌우로 움직여서 시지각의 경험을 한데 비해 이중 이미지 작업은 앞뒤로 움직여서 다른 이미지를 보여주는 것이다. 가까이서 볼 때는 부분 이미지를 보고, 멀리서 전체를 볼 때는 또 다른 이미지가 보이는 식이니 스테레오적 평면 작업이라고 할 수 있다.

김동유의 그림은 익숙하고, 동시에 아주 낯설다. 작은 이미지는 익숙한 사진이나 그림에서 차용한다. 그 익숙한 이미지들이 모여서 전체를 이뤘을 때에는 또 다른 익숙한 이미지가 된다.

예컨대 존 F. 케네디의 작은 사진 이미지들을 수없이 반복해서 커다란 마릴린 먼로를 만들거나, 마릴린 먼로를 반복해 마오쩌둥을 그리는 식이다. 이밖에도 덩샤오핑, 비비안 리, 클라크 케이블, 오드리 헵번, 그레고리 펙 등 은막의 스타들과 정치 지도자 등 세계적인 유명인들이 한데 어울려 묘한 분위기를 만들어낸다. 모두에게 익숙하지만 왠지 낯선 시각적 경험을 하게 만드는 게 김동유 이중 이미지의 매력이다.

평론가들은 정치 지도자와 할리우드 스타들의 조합을 놓고 냉전의 종식을 상징한다거나, 케네디의 이미지를 이용해 마릴린 먼로를 만드는 것을 놓고 치명적인 욕망을 상징한다는 식의 의미를 부여한

The Method of Collections

캔버스에 아크릴, 120×162.3, 1993

다. 하지만 정작 그는 큰 인물과, 그것을 구성하는 다른 인물들을 선택하는 기준이 특별히 정해진 것도 아니고 특별한 메시지를 담으려고 한 것도 아니라고 했다. 단지 숱하게 접해서 이미 익숙한 이미지들, 모두가 공감할 만한 이미지를 선택한다.

"80~90년대 화단에서 주류를 이루던 모노크롬 회화나 극사실적 회화, 철학적 소재들과는 다른 유형의 작품을 하기 위해 다른 이미지를 찾다보니 대중적 이미지들을 다루게 된 거죠. SF영화에서 핵폭발 이후 모든 것이 끝난 뒤에 그 속에서 뭔가 찾아서 살아야 하는 그런 상태를 상상해 봤어요. 더 이상 가능성이 없는 이미지에서 뭔가 찾아낸다면 그게 오히려 더 새로운 게 아닌가 하는 생각을 했습니다. 현실과 동떨어진 이미지이고, 현실적으로는 관련이 없지만 이미지로서는 의미가 있어요. 미술에서는 뭐든지 가능한 것이니까요."

미술대학을 졸업하긴 했지만 살벌한 미술판에서 자리 잡기에는 지방대학 출신이라는 한계가 너무 컸다. 그렇다고 남들처럼 서울로 올라갈 용기도 없었다. 그 많은 지망생 중에서 작가로 인정을 받으려면 뭔가 다른 것을 해야 한다는 강박관념 속에서 고급스런 미술 작품의 소재와는 다른 것을 찾다보니 격이 없는 이미지, 격조가 없는 이미지 중에서 더 이상의 가능성이 없는 이미지, 그 자체로 생명력이 끝난 이미지들에 그의 시선이 머물렀다.

"IMF 이후 모두들 불안해서 작업을 지속할 수 없었어요. 나라 전

체가 암울한 상태에서 대학 졸업하고 그림을 하는 사람들은 작업 속에 뭔가 다른 요소가 들어가야겠다고 생각했지요. 기존에 했던 것을 답습하지 않고 다른 가치가 있는 것을 해야 할 것이라고요. 애쓴 흔적, 물리적으로 시간이 많이 들어가는 작업, 손으로 공들여 그린 작업들이라면 다른 각도에서 시선을 끌 수 있을 거라고 생각했지요. 시간이 많이 걸리지만 시간이 중요한 것은 아니라고, 다른 사람들 하는 것처럼 하면 금방 하겠지만 그렇게 쉽게 한다면 이 불안한 시기에 작가로서 살아남을 수 없을 것이라고 생각했어요. 작품을 비싸게 팔겠다는 생각은 아예 없었고, 절박감 속에서 오로지 이 작업을 지속하는 당위성을 찾았어요."

그가 '어느 날 갑자기' 이중 이미지를 그리게 된 것은 물론 아니다. 다른 작가들이 그러하듯이 오랜 고민과 변화의 과정을 거친 결과물이다. 나비와 꽃을 이미지로 쓰기도 하고, 다양한 기법을 시도하다가 인물로 전환해 보면 색다르겠다는 생각이 들었다. 자기만의 스타일을 찾으려고 10년, 20년 고민하다가 드디어 머릿속에 떠돌던 생각과 느낌을 함축해 놓은 첫 작품이 '박정희 vs 먼로'(박정희의 얼굴로 마릴린 먼로의 이미지를 그렸다)다. 1998년 이중 이미지를 완성하고, 이듬해 금호미술관 개인전에 선보인 것이다.

이중 이미지에 대한 첫 평가는 "뭐 저런 게 다 있어?"였다. 얼핏 보기엔 도장 찍듯이 찍은 것 같지만 모두 붓으로 그린 것이었으

마릴린 먼로(존 F. 케네디)

캔버스에 유채, 162.2×130.3, 2007

마오쩌둥(마릴린 먼로)

캔버스에 유채, 162.2×130.3, 2005

니……. 그의 그림을 몇몇 신생 갤러리에서 관심 깊게 봤고 앞으로 지켜봐야 될 작가로 주목하긴 했지만 그것으로 그만이었다. 그는 다시 '돈벌이 없는 가난한 가장'이 되어 캔버스 앞에 섰다. 생활은 더 어려워졌다. 아내의 지병 때문에 더 이상 미술학원을 할 수 없게 된 것이다. 미술학원을 정리하고 빚을 갚고 나니 남은 돈은 500만 원. 그 돈으로 갈 수 있는 집을 찾아보니 시골의 축사로 쓰던 공간을 개조한 곳이 고작이었다. 지독한 가난과 불안이 엄습할수록 그는 더욱 치열하게 그렸다. 그림에 몰두하는 순간에는 마음이 평화로웠고, 불편하고 가난한 현실에서 벗어날 수 있었기에.

그러던 어느 날 서울의 이화익갤러리 대표가 그의 작품을 홍콩 크리스티 경매에 출품해 보겠다고 알려왔다. 그 다음 이야기는 앞서 언급한 대로 스타 탄생이다. 그의 작품이 미술시장의 전문가와 해외의 컬렉터 들을 사로잡은 이유는 뭘까.

"요즘의 작품들은 혼합 매체를 많이 사용하지만 내 작품은 수백 년 동안 화가들이 사용한 '오일 온 캔버스' 즉 캔버스에 그린 유화 거든요. 이런 클래식한 재료를 가지고 익숙한 이미지들을 픽셀 모자이크 회화 기법을 사용해 일일이 손으로 그린 겁니다. 시각적으로는 디지털한 이미지인데 이를 엄청난 시간과 노력을 들여 아날로그적 방법으로 그렸다는 것이 서양 사람의 생각으로는 도저히 납득이 가지 않았겠죠. 그게 시각적인 충격을 준 것 같아요. 아무나 할

수 있는 건 아니에요. 박정희나 먼로나 다 아는 이미지인데 거기서 뭐가 더 있겠나 싶겠죠. 하지만 반전이 있어야죠. 모두 다 안 된다는 것을 하는 게 그런 거죠. 미술 작품으로 가치 있다고 하는 기존의 것으로는 의미가 없고, 재미가 없어요. 너무 막막한 상황에서 무언가 해야 하는데 기존에 한 것과는 다른 각도로 사물을 보고자 노력했던 겁니다."

그의 작업 방식은 단순하고 반복적이다. 컴퓨터로 큰 그림을 출사해서 슬라이드로 만들어 캔버스에 비춘 뒤 작은 픽셀 그림들을 스케치한 다음 아주 가는 붓으로 메워 나가는 방식이다. 큰 이미지의 어두운 부분에 들어가는 작은 이미지는 어두운 부분이 많고, 밝은 부분에는 작은 이미지에도 밝은 부분이 많게 그린다. 큰 어두운 점, 작은 어두운 점들이 큰 이미지의 명암을 구분해 준다. 컴퓨터로 뽑은 디지털 이미지와 같은 효과가 나타난다. 학습용 주사기를 이용해 물감의 양을 미세하게 조정한다. 주사기에 물감을 넣어 작은 그림 위에 조금씩 짜 놓고 아주 가는 붓으로 픽셀의 이미지를 그린다.

창작이라기보다는 중노동이다. 작품 하나를 완성하는 데 꼬박 들어가는 시간은 3개월. 지금은 숙달되어서 100호 정도 그림을 완성하는 데 한 달 정도 걸린다. 모두 다 아는 익숙한 이미지를 제시하는 것도 위험 부담이 되지 않을까. 독일의 철학자 발터 벤야민이 복제된 예술은 원래의 감동과 교감을 잃게 된다고 주장했거늘. 익히 알

김동유

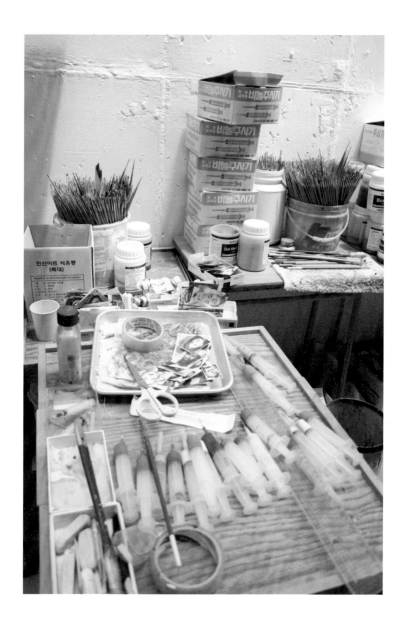

려진 이미지를 차용해 그리는 게 창작이 아니라는 해석이 있을 법도 한데 그는 별로 개의치 않는다.

같은 이미지를 반복적으로 그리는 게 지루하지 않느냐고 물으니 "요즘 세대는 불가능하겠지만 60년대 태어난 세대들은 이런 것을 감당하는 게 체질적으로 있는 것 같다"고 했다.

"아무것도 없는 상태에서 뭔가를 만들어내야 한다는 절박한 심정이 없으면 살아남을 수 없다고 봐요. 사람들은 미술에 대해서, 작품에 대해서, 화가로 산다는 것에 대해 너무 쉽고 막연하게 생각해요."

'절박한 심정'이라는 단어에 그는 힘을 실었다. 아무리 재주가 많은들 그게 화가를 성공으로 이끄는 전부는 아니라고 말했다. 경험에서 우러나온 말이다. 평범함 속의 열정. 견디고 또 견디는 것도 재능이다. 다행스럽게도 그 재능을 타고 났다고 그는 말한다.

김동유는 매우 내성적이다. 사람을 만나는 것도 즐겨하지 않고 변화를 두려워하며 사회성도 없다. 하지만 역설적으로 그런 기질이 오히려 자기 자신을 오늘까지 지켜준 힘이 되었다고 그는 말했다.

"그림 그리던 작가들이 설치미술로 많이 전향했어요. 당시 설치미술에 기업체의 지원이 무척 많았기 때문이죠. 디지털적인 방법, 영상작업 등에 지원을 많이 해 주니 작가들은 거기에 희망이 있겠구나 하면서 전공을 바꿨어요. 머리가 좋고 사회성이 있는 사람들은 갔지만 나처럼 둔감하고 자기 생각에 빠져 있는 미련한 사람들은 회화에

남았어요. 끈기 있게. 작가는 재능만 가지고 되는 건 아니거든요."

　김동유는 충남 공주에서 태어나 공주에서 학교를 다니고 공주에서 작업하고 있다. 한번도 이 지역을 떠난 적이 없다. 새로운 트렌드를 보고 배운다며 중앙 무대로 진출하는 마당에 그는 공주에서 살기를 고집한다. 누구의 간섭도 받지 않고 오타쿠처럼 공주 구석에 박혀 그림만 그리고 싶을 뿐 큰 도시에 가서 작업한다는 생각은 해본 적이 없다. 큰 무리에 속하지 않는다는 것이 불안할 만도 한데 그는 뚝 떨어져서 작업하는 길을 선택했다. 그게 그에게는 편했다.

　"일반적으로 사람의 심리는 무리 속에 있을 때 안심이 되는가 봐요. 안정감과 소속감을 주니까요. 안 되면 안 되는 대로, 잘 되면 잘 되는 대로 뭉쳐서 서로 위안받고 치켜세우기도 하는 거죠. 하지만 나는 그런 부류에 일부러 속하고 싶다는 생각을 하지 않았어요. 적응할 자신도 없었고요."

　단절된 상태에서 뭔가 특별한 것을 찾으려 했고, 사람들에게 이미 익숙한 이미지나 더 이상 쓸모가 없어진 것들에서 새로운 것을 찾게 된 셈이다.

　"담배 의존증이 있었어요. 담배가 없으면 아무것도 못하고 짜증이 났는데 근본적인 상황을 바꾸지 않으면 안 되겠다 생각하고 한순간에 끊어버렸어요. 그림에서 소재를 선택하는 것도 같은 맥락이죠. 전반적인 상황에서 다르게 생각한다는 게 굉장히 힘들었어요. 남들

처럼 하는 게 더 안정적인 것으로 보이고 그렇거든요. 그래서 무리에서 빠져나와 밤에 술자리도 가지 않고 규칙적인 생활을 하기로 했어요. 예술가라고 해서 감정에 휘둘리고, 함께 어울리며 술 마시며, 스스로 위로하지요. 그렇게 하루하루 하다보면 10년이 훌쩍 가요. 이도 저도 아니게. 출근해서 일하듯이 하지 않으면 장기적으로 버틸 수 없어요. 규칙적인 생활에서 나오는 에너지는 무시할 수 없거든요."

강의가 있는 때를 제외하고 그는 9시부터 작업을 시작해서 오후 5~6시까지 계속한다. 밤에는 독서 등 다른 일을 한다. 그에게 '공무원 화가'라는 별명이 붙은 이유다.

"규칙적으로 작업하는 게 특별한 것 같아도 특별한 게 아니거든요. 당연히 그래야 하는 거예요. 잘못 알려져서 화가들이 불규칙하게 생활하는 게 마치 일반적이라고 생각하죠. 영화나 드라마에 나오는 작업실 모습이라는 게 소주병 굴러다니고 담배꽁초 쌓이고, 비참한 생활로 정형화되어 있어요. 그런 시각으로 볼 뿐 지금은 많이 바뀌었어요. 예전에는 화가라고 하면 비참하게 살고, 생활력 없어서 결혼도 못하고 정신병자처럼 그려지더니 지금은 돈 많은 집안 아들로도 종종 등장하더라고요."

그림 그리기만을 고집하던 그는 이응노미술관의 카페테리아와 아트숍의 인테리어 디자인을 맡아 분주했다. 작가로서 미술관의 공

익적 목적에 어느 정도 기여할 수 있는 좋은 기회이자 이 작업을 통해 또 다른 감성과 영감을 얻을 수 있을 것 같아 결국 승낙하게 됐다. 인터뷰 도중 이응노미술관 인테리어 작업을 같이 하는 팀이 작업실을 찾았다. 팀장은 그에게 고물 코란도를 소개해 준 사람이다.

"코란도는 '한국인도 할 수 있다(코리안 두)'를 줄인 말이라죠. 코란도가 출시됐을 때부터 무척 갖고 싶었지만 여유가 없었어요. 공주에 초창기 구형 코란도가 있다는 말을 듣고 수소문했는데 주인인 노인이 절대 팔지 않겠다고 했죠. 포기하고 왔는데 몇 년 뒤 전화가 왔어요. 그 노인이 코란도를 내게 주라는 유언을 남기고 돌아가셨다네요."

단종된 탓에 중고로도 잘 팔리지 않는 폐차 직전의 코란도는 오랫동안 그의 발이 되었다. 수집은 오래된 취미다. 어렸을 때는 우표를 수집했고, 그 다음엔 오래된 물건을 수집했다. 아무도 거들떠보려 하지 않는 구형 코란도를 애써 구했던 것처럼 그는 누군가 이미 사용하고 버려진 것에 유난히 애착을 느낀다. 그래서 한때 쓰레기통을 뒤져가며 보물찾기 하듯이 쓰던 물건들을 수집했다. 이제는 쓰레기통을 아무리 뒤진들 그런 물건이 나오지 않지만 버려진 것을 수집하는 버릇은 아직도 버리지 못하고 있다. 그의 작업실에는 누군가 이사 가면서 버린 유화 한 점이 구석에 세워져 있고, 테이블에는 길에서 주운 작은 톱과 칼, 드라이버가 보물처럼 놓여 있다. 주운 장소와

날짜도 적어 놓았다. 다른 사람 눈에는 쓸모없어 보일지 모르지만 예술가에게는 의외의 영감을 주는 소중한 매개체가 될 수도 있을 것이다.

"제게 아주 의미 있는 작품이 있어요. 조악하게 꽃을 그린 유화인데 누가 이사 가면서 버리고 간 것을 주워 왔어요. 무심하게 그려진 꽃을 가만히 들여다보다가 나비가 있으면 참 좋겠다는 생각이 들어서 나비를 그려 넣었어요. 아주 만족스러운 그림이 되더군요. 기존에 있는 것에 조금만 변화를 주어도 완전히 새로운 것으로 만들 수 있다는 것을 확인했어요. 제 작업의 전환점이 되는 계기가 되었죠."

그 꽃그림처럼 삶에 전환점을 마련해 준 장소도 김동유는 소중히 간직하고 있다. 축사를 개조해서 살던 집이다.

"인생의 가장 밑바닥 나락에서 가장 치열하고 처절하게 작업에 열중하던 시절이었죠. 너무 힘들어서 다시 생각하고 싶지 않지만 그곳에서 힘겹게 그린 작품이 크리스티 경매에 나갔고, 그래서 명성도 얻게 됐죠. 아들도 그 집에서 태어났어요. 내게는 아주 소중한 추억이 깃든 장소입니다."

보증금 500만 원에 들어갔던 축사 작업실은 이제 그의 소유가 됐다. 소중한 추억이 담긴 이곳을 그는 마음이 번잡할 때면 찾는다. 자기만의 동굴 속에 틀어 박혀 기계를 만지는 등 좋아하는 일을 한다.

"드러나거나, 드러나지 않거나의 차이일 뿐 누구에게나 자폐적인

기질이 어느 정도 있다고 봐요. 어느 한쪽으로 비대해지는 거죠. 예술가들이 좀 심한 편이에요. 욕구의 분출이 예술로 가지 않을 경우 범죄자로 갈 가능성이 많아요. 나는 좀 더 심하고요. 벗어나서 소통하려는 성향이 아니라 닫혀서 내 안에 있는 것을 좋아해요. 불안해서죠. 그 불안함이 어디에서 오는지는 잘 모르겠어요. 뭔가에 집중하면 왠지 모를 불안함에서 벗어날 수 있었습니다. 우표를 수집해 정리하거나 쓰레기더미를 뒤져서 무언가를 찾아내는 것도 그런 이유에서였죠."

김동유는 어렸을 때부터 창작이 아니라 그대로 베껴 그리는 것을 좋아했다고 한다. 책받침에 있는 충무공 동상, 책에 있는 다보탑 사진 등을 열심히 베껴 그렸다. 즐거워서라기보다 그리는 순간에는 힘든 것을 잊을 수 있었기 때문이다. 지금도 마찬가지다. 지겨운 가난 속에서도 그를 버틸 수 있게 해 준 것도 그림이었다. 아버지와 의절했을 때 그림으로 위안받았다. 그래서 그는 그림을 절대 포기할 수 없다.

김동유의 20대 작품은 그에게 익숙한 것들을 그대로 그린 것이 대부분이다. 우표, 광고 전단지, 아리랑 성냥통의 여인 등. 전단지 그림이나 지금 그가 하는 이중 이미지 작업이 창작성은 떨어진다고 볼 수 있지 않느냐는 질문에 그는 "그렇게도 볼 수 있다"고 했다.

"그대로 그리는 것도 물론 쉬운 게 아니에요. 어떤 작업이든지 어

려운 점이 있을 테니까. 방법적인 면에서만 다를 뿐이죠. 미국 국기를 그린 팝아트 작가 제스퍼 존스의 영향도 있었지요. 같은 이미지를 그렸다고 해서 같은 맥락이 아니라 다른 이미지로 쓰이거든요. 아리랑 여인도 나는 그게 가장 한국적인 소재라고 생각했어요. 기존에는 문학적인 언어에서 찾았지만 시각적인 데에서 오는 드라이하고 메마른 형태를 빌려 온 것이죠. 그런데 융합이라는 게 지금은 매우 중요해요. 어떤 사람이 보기에는 쓸데없는 짓 같지만 간접적인 소재, 한번 가공된 것에서 새로운 것을 찾아내 새롭게 변화시키는 게 더 중요하다고 봐요. 물질을 분리하면 분자에 원소까지 분해되는데 창작이라는 것도 다른 관점으로 볼 수 있죠. 요즘 양자역학 관련 책을 읽다보니 공감되는 게 많아요. 전혀 상관없는 것을 조합해서 새로운 것을 만들어 내는 것, 창조라는 게 그런 것으로 풀이될 수 있다고 봅니다.”

그는 이제 남들이 부러워할 유명 작가가 됐다. 3년 전부터는 모교인 목원대에 교수로 재직하고 있다. 고생한 데 대한 보상을 받은 것 같냐는 질문에 그는 “보상이라기보다 ‘질량 불변의 법칙’을 실감한다”고 했다.

“아무리 생활수준이 나아진다고 한들 안 좋은 게 항상 존재하더라고요. 좋아지면 그만큼 좋지 않은 것이 생겨요. 경제적인 척도로만 나를 바라보는 시선 같은 게 힘들어요. 작업실에서 작업하는 작가

로 순수하게 출발해서 지금까지 유지하고 있는데 그렇게 보지 않는 사람들이 생기더라고요. 상업화가로 보는 시각도 있어요. 어떤 때는 숨이 턱턱 막히고 기분이 나쁘지만 반응해서 뭘 할 수 있는 것도 아니고, 일일이 반응해서 흥분할 수는 없는 거죠."

모질게 고생하면서도 붓을 놓지 않았던 그가 절대 포기할 수 없는 것은 무엇일까?

"작업하는 거죠. 책받침에 있는 것을 그리는 것처럼 창조적이지는 않지만 내 안의 불안함에서 벗어날 수 있었어요. 고통스런 현실 속에서 나를 붙잡아 주었고요. 안정적인 지금보다 가난하지만 다른 생각하지 않고 치열하게 작업하던 맨 처음으로 돌아가고 싶은 생각도 들어요."

그는 《그림 꽃 눈물 밥》에 이렇게 썼다.

'죽는 날까지 캔버스 앞에서 그리다 사라지고 싶을 따름이다. 나는 화가 김동유다.'

김동유

1965년 충남 공주에서 태어났다. 1988년 목원대학교 미술대학 회화과를 졸업하고 같은 대학원을 졸업했다. 2010년 이후 모교에서 후학들을 지도하고 있다. 순수 창작보다는 수집한 우표, 광고 전단지, 성냥갑 등을 고스란히 옮겨 그리며 친숙한 이미지들의 낯설게 하기를 시도하다 1990년대 중후반부터 그의 대표작인 이중 이미지 그림을 그리기 시작했다. 특정 이미지를 담은 수많은 픽셀들이 집적되어 또 다른 커다란 이미지를 만드는 픽셀모자이크 회화기법으로 대중적인 인물들을 그리는 작품으로 한국 팝아트의 대표작가로 자리매김했다. 〈마릴린 먼로 vs 마릴린 먼로〉, 〈마릴린 먼로 vs 마오쩌둥〉, 〈마릴린 먼로 vs 존 F. 케네디〉 등 보는 이들로 하여금 스토리를 상상하게 하는 작품들이 대표적이다. 2005년 아트파크 갤러리에서 전시회를 가졌으나 특별히 주목을 끌지 못하고, 변방의 무명작가 생활을 하던 중 2006년 홍콩 크리스티 경매에서 현존하는 한국작가로는 최고 금액에 작품이 낙찰되면서 세계적인 스포트라이트를 받았다. 아시안 컨템퍼러리 아트(홍콩), 아트 두바이 등 세계적인 아트페어에서 러브콜을 받는 작가다. 2008년 뮌헨의 브라운에렌스 갤러리, 2010년 성곡미술관, 2011년 해스티드 크래우틀러 갤러리에서 개인전을 잇달아 열었다. 삼성미술관 리움, 성곡미술관, 미국 뉴올리언스미술관 등에 작품이 소장돼 있다.

진정한 리얼리즘을 살다
✕
황재형

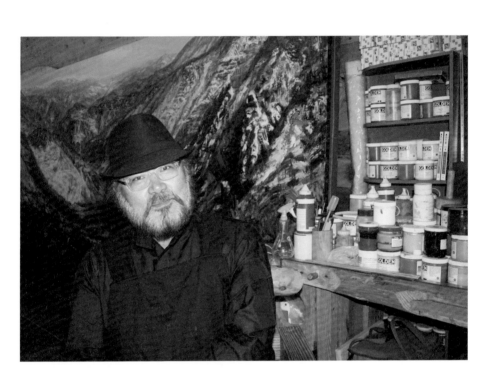

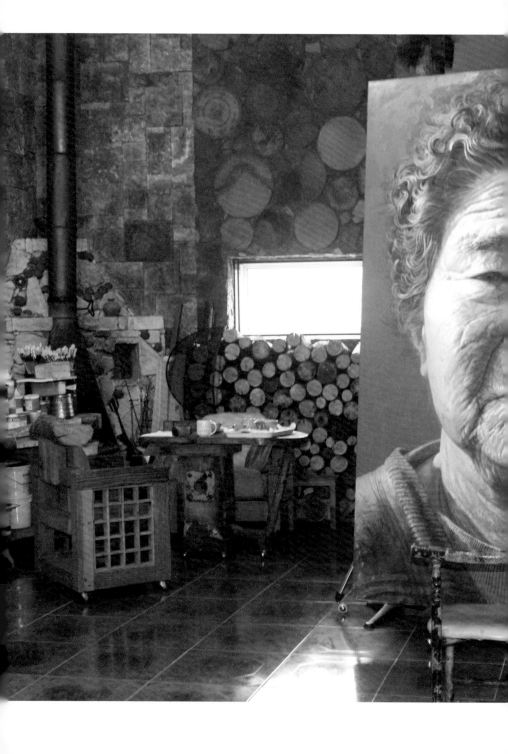

황재형의
태백 작업실

대부분의 사람들은 자신의 꿈을 실현하기 위해 도시로 간다. 그 반대의 경우도 간혹 있다. 이상을 찾아 아무도 찾지 않는 오지로, 막장으로 들어가는 경우다. 황재형은 자기 작업의 진정성을 찾기 위해 스스로 검은 탄가루로 뒤덮인 강원도의 탄광촌으로 들어갔다. 그로부터 30년 세월이 흘렀다. 대부분의 탄광이 문을 닫았지만 그는 여전히 그곳에서 또 다른 막장의 삶들과 부대끼며 살고 있다.

6월 중순의 주말이었다. 이천을 지나 장호원에서 국도 38번을 타고 동쪽으로 차를 달렸다. 국토의 허리를 가로질러 난 길은 끝없이 산속으로, 산속으로 나를 데리고 갔다. 사북, 고한, 정선, 태백⋯⋯. 불과 10여 년 전까지만 해도 석탄을 캐는 탄광이 밀집했던 강원도의 오지. 지금이야 길이 잘 뚫렸지만 30년 전에는 산골의 좁은 길을 돌고 돌아서야 접근할 수 있었던 곳. 광부들을 '막장 인생'이라며 가장 하층민으로 취급하던 때였다. 이런 오지로 스스로를 유폐시킨 사람이야 자기만의 방식으로 '예술'을 하겠다는 절박한 심정에서 그랬다 치자, 이런 데까지 따라 들어온 사람은 어떤 사람일지 궁금했다.

'광부 화가' '한국의 반고흐'라는 다양한 수식어
가 붙은 대표적 리얼리즘 화가 황재형. 그의 작업실은 낙동강의 발
원지로 꼽는 황지연못에서 멀지 않은 곳에 있다. 화려하지 않고 단
지 단단해 보이는 붉은색 벽돌집이다. 크지 않은 마당에는 나무들이
빼곡하게 들어섰다. 마당을 가운데 두고 왼쪽에는 작업실이, 오른쪽
에는 미술교육을 하는 강의실이 있다(그는 오래 전부터 방학때마다 초등학
교 교사들을 대상으로 미술교육법을 지도하고 있다).

　　검은색 셔츠와 바지, 검은색 모자를 쓰고, 검은색 작업복 앞치마를
두른 그가 현관에서 맞아준다. 커다란 덩치에 머리끝부터 발끝까지
검은색으로 차려 입고 턱수염까지 더부룩한 그는 보기에 영락없는
수도사다.

　　"작업실은 12년 전에 지었지요. 목공소나 뭐 그런 빈 공간 찾아다
니다 보니 그림들이 썩기 일쑤더라고요. 집사람이 무리해서 땅을 마
련했어요. 건물을 직접 설계해서 지었죠. 큰 그림을 그리려고 천정
을 높게 했는데 막상 해놓고 보니 너무 좁아요."

　　황재형은 30평 정도에 불과한 작업실을 최대한 효율적으로 활용
하고 있다. 현관 맞은쪽 넓은 벽에는 태백의 능선과 마을을 담은 풍
경화가 걸려 있다. 800호 크기의 대작 〈태백에서 동해로〉다.

　　"내가 전남 보성 태생인데 태백에서 30년째 살다보니 제2의 고향
이 됐어요. 태백은 광풍과 눈보라가 유명하지만 장엄한 산세가 압도

적입니다. 이 그림의 산세를 보세요. 시대가 많이 바뀌었지만 이 땅의 본질은 변치 않아요. 굴곡을 딛고 이겨낸 우리 민족의 역사 같지요. 내 꿈과 철학, 예술관이 다 들어 있는 작품이에요."

고개를 오른쪽으로 돌리자 이젤에 놓인 거대한 여인의 얼굴이 시선을 사로잡는다. 일흔 살은 족히 넘었을 것 같은 촌부의 얼굴을 그린 극사실 기법의 유화다. 약간 찡그린 듯한 얼굴, 짧은 파마머리, 주름진 얼굴. 우리 주변에서 흔히 만날 수 있는 어머니의 모습이다.

"우리 큰어머니를 그린 거예요. 오직 자식들을 위해 평생 고생하며 살아오신 분이죠. 대부분의 어머니들처럼."

홀몸으로 7남매를 어렵게 키운 그의 어머니는 오래 전에 저세상으로 떠났다. 예쁘고 고운 여성도 많은데 하필 주름투성이의 늙은 큰어머니 얼굴을 그린 까닭을 물었다.

"너무나 힘든 삶을 살면서도 자식들에 대한 사랑과 희망을 버리지 않던 우리 어머니들의 보편적인 모습을 그리고 싶었거든요. 어머니의 얼굴은 개인의 역사이기도 하지만 역사의 징표라고 봐요. 모진 세월을 견뎌낸 어머니의 얼굴에는 당당함이 배어 있지요."

그는 "어머니에게 너무 불효했다"고 했다. "예술가로서는 후회 없지만 어머니를 잘 모셨는지에 대해서는 자신이 없습니다. 오죽하면 어머니를 그렸겠어요."

황재형은 3년 전부터 이런 극사실적인 인물 작업에 심취하고 있

다. 힘없이 늙어버린 상처투성이의 어느 가난한 아버지의 모습을 그린 〈아버지의 자리〉가 첫 작품이고, 〈존엄의 자리〉라는 제목을 붙인 어머니의 얼굴이 두 번째 작품이다. 세월의 흔적을 고스란히 담고 있는 얼굴을 바라보고 있자니 그림 속의 '어머니'가 내게 "밥은 챙겨 먹고 다니냐?"며 묻는 것 같았다. 사실성이 주는 강렬한 인상에 처음엔 가슴이 얼얼했지만 시간이 지날수록 마음이 푸근해지는 그런 그림이다.

작업실 구석의 벽난로 앞에 놓인 탁자에 마주 앉았다. 낡은 목선을 활용해 만든 투박한 탁자가 꼭 주인을 닮았다. 녹차를 마시고, 숨을 고른 뒤 인터뷰를 시작했다. 푸근한 첫인상과는 달리 안경 너머 눈빛이 예사롭지 않다. 약속을 잡아준 그의 아내로부터 그가 낯가림을 좀 하는 편이라는 말을 들은 터라 조심스럽게 말문을 열었다.

가장 궁금했던 것, 무엇이 그를 여기까지 오게 했을까.

"사람이 사람이 되어야 하는데 지식을 쌓아서 괴물이 되거나 짐승이 되죠. 진정한 사람들의 모습을 보고 싶어서 왔어요. 예술가는 본질을 알아야 된다고 생각했습니다. 보지 않고는 느낄 수가 없었으니까 이곳으로 왔지요."

황재형만이 할 수 있는 발상이다. 그를 진정한 화가로 만든 것은 관찰자로서의 그림이 아니라 삶과 일치되는 그림을 향한 열정이었다.

회화과 학생 시절인 1980년, 할머니의 백내장 수술비 마련을 위해

응모한 중앙미술대전에서 〈황지 330〉이라는 작품으로 수상하며 등단했다. 황지광업소 매몰사고로 사망한 광부의 유품으로, 표찰이 부착된 광부들의 작업복을 극사실기법으로 그린 것이다. 이념보다는 리얼리즘의 심화를 위해 미술운동에 동참하던 그는 한 발 더 나아가 아예 탄광촌으로 이주를 결심한다. 떠돌이 화가가 아니라 그가 그린 그림 속으로 아예 현실을 가져가기로 한 것이다. 1983년 가족을 이끌고 서울을 떠나 태백의 탄광촌으로 들어갔다. 그렇게 그는 자신이 꿈꾸던 진정한 리얼리즘 작가의 길을 택했다.

"당시 우리 사회는 산업사회로 빠르게 이동하면서 물질의 가치가 정신적 가치를 압도했어요. 노동의 가치를 너무 폄훼하고 있다고 생각했어요. 1차 산업 노동자의 모습은 어떤가? 정말 힘들다고 하는데 얼마나 힘든가? 우리가 얻는 것은 뭐고, 놓치는 것은 어떤 건가? 어디가 끝인가? 모두 힘든 시절이었지만 그중에서도 가장 힘들게 사는 사람들이 궁금했어요. 사람 목숨이 파리 목숨이라는 곳, 사회적 빈곤과 암울한 현실을 상징하는 탄광촌을 찾게 된 겁니다."

하지만 광부들과 실제로 생활하면서 이런 감상은 이내 무너졌다. 광부들은 그를 호락호락 받아들이지 않았다. 그 역시 광부들을 뼛속 깊이 이해할 수 없었다. 스물일곱의 젊은 아내는 광부들을 어려워했고, 힘든 탄광촌 생활을 쉽게 받아들이지 못했다.

"훌쩍 큰 키에 얼굴은 하얗고 손가락이 길고 가는 나를 광부들은

아버지의 자리

캔버스에 유채, 162.1×227.3, 2011~2013

황지330

캔버스에 유채, 176×130, 1981

백두대간
캔버스에 유채, 496×206.5, 1993~2004

사장이 보낸 '프락치'로 오해하고 끌고 가서 죽이려 드는 거예요. 그래서 좀 세게 대응했지요. 사장 마누라하고 바람나서 여기까지 도망쳐 온 거라고 거짓말을 하고, 저승길 동무가 있어야 하니 죽어도 혼자 죽지 않겠다고 기를 쓰고 대드니까 그제야 나를 믿더라고요."

황재형이 광부들을 이해하게 된 계기도 특이하다.

"어느 날 작업 끝나고 어울려서 술을 거나하게 한 뒤 탄광촌의 빈 숙소에 들어가 잠이 들었어요. 한밤중에 괴이한 소리를 듣고 깨어났는데 칠흑 같은 어둠 속에서 죽음의 공포를 느끼는 순간 막장에 들어가 목숨 걸고 일하는 사람들을 이해할 수 있게 됐지요."

그의 아내가 어떻게 적응했느냐고 물으니 탄광촌 이주 초기 햇돼지 잡는 날의 일화를 들려주었다. 탄광촌에서는 신입생 신고식을 햇돼지 잡는 날이라고 한다. 살만 찌고 일할 줄 모르는 게 햇돼지와 같다고 해서 붙여진 말이다.

"120근이나 되는 돼지를 잡아서 계곡에 가서 조원들과 가족들이 같이 어울려 하루 종일 돼지고기 구워 먹고, 술 마시고 어깨춤 추고 노는 거죠. 도시에서 살다가 갑자기 '황씨 아줌마'가 된 집사람이 적응하지 못하고 어정쩡해 있을 수밖에요. 그런데 며칠 뒤 집에 들어가니 아내가 이불을 뒤집어쓰고 혼자서 마구 욕을 하고 있는 겁니다. 드디어 정신이 나갔구나 했는데 그게 아니었어요. 욕으로 시작해서 욕으로 끝나는 탄광촌 삶에 빨리 적응하려고 욕 연습을 하고

있었던 거예요. 아내는 햇돼지 잡는 날 계곡에서 황혼에 비친 광부의 주름진 목덜미를 보고 감동했다는 거예요. 늙은 노동자의 목덜미가 보여준 표정이 모든 것을 상쇄를 시켜준 것이죠."

그 뒤로 부부는 아무런 거리감 없이 탄광촌 사람이 됐다. 하지만 광부 생활을 오래할 수는 없었다. 안경을 끼고는 광부가 될 수 없어 렌즈를 끼고 작업장에 들어갔다가 결막염이 반복되자 3년 만에 갱에서 나왔다. 그 대신 그곳에서 만난 진솔한 인간의 풍경을 그렸다.

1984년, 인사동의 제3갤러리에서 그동안의 작품을 발표했다. 전시 제목은 '쥘 흙과 널 땅'. 플래시를 비추며 도시락을 먹는 검은 얼굴의 광부, 석탄장의 모습, 석양이 내리 비치는 검은색 탄천 등 탄광촌 사람들의 삶을 대변하는 강렬한 리얼리즘 작업을 선보였다. '쥘 흙은 있어도 널 땅은 없는 이들의 노래'를 줄인 말이다.

"쥘 흙이란 자신의 본질, 원형, 진정성, 우리가 바라는 사회 현실, 옳은 얘기를 할 때 들어줄 수 있는, 본질로서 만날 수 있는 친구, 진정한 노동이 가능한 곳을 의미합니다. 널 땅이란 흙의 본질성이 면적화된 것인데 그런 사회도, 공간도, 쉴 땅도 없다는 게 바로 우리의 현실입니다. 하지만 저는 삶의 진실이란, 힘들어도 그것은 노래여야 한다는 생각을 갖고 있어요. 창이 바로 그런 것이죠. 애련이 애련으로 끝나는 게 아니라 미래를 열어가는 것입니다. 내 작품들은 검고 어둡지만 결국 희망을 노래하고 있어요."

작품들에 대한 평가는 좋았지만 상업성과는 거리가 있었다. 그런데도 그의 작업은 계속된다. 땀의 무게가 배어 있는 주름진 삶을 리얼하게 표현하면서 그는 오히려 그런 암울과 절망의 현실을 딛고 희망을 얘기했다.

"현실은 거칠고 아프고 슬프지요. 하지만 우리는 그 현실에서 위로를 받을 수밖에 없어요. 결국 인간의 고통과 기쁨도 한 뿌리에서 나오는 것 아니던가요?"

미술평론가 정영목은 황재형의 사실주의에 대해 '그 형식에 있어서는 쿠르베 식의 사실주의에 가까우나, 내용은 사회주의적 사고를 가미했으되 낭만주의적이다. 때문에 인간적이다. 적어도 작품에서의 풍김이 그렇다. 작가의 시선이 머문 탄광촌의 풍경과 일상 중에서도 그의 주제의식은 항상 사람과 함께 있다. 겉으로 드러난 그의 작품은 차갑지만 속은 따뜻하다'고 평했다. 황재형 리얼리즘의 힘은 사물의 내면까지 적나라하게 담는 진정성에 있다.

그의 그림은 형식적으로 감성을 절제하고, 특성한 장소의 물리적 현재를 그대로 재현한다.

"리얼리즘을 지향하지만 보이는 것만 그리는 게 아니에요. 내면의 진실성을 담는 게 목적이지요. 탄광촌이 안고 있는 정치적·사회적·문화적 정서를 잘 알고 있기 때문에 그 정서까지 그림에 함께 녹여내려고 합니다."

슬프지만 희망을 주는 그림, 가감 없이 물리적 현재를 그리지만 내면적 정서까지 담아내는 그림이 황재형이 지금껏 추구해 온 리얼리즘이다. 이런 작가적 철학은 그의 독특한 작업 방식을 통해서 선 굵은 작품들로 캔버스에 나타난다.

"독일의 극작가 브레히트를 좋아해요. 그는 현실 속에서 진실이 숨겨져 있을 때 그 현실을 뒤집어 진실을 보여주는 것이 예술가의 역할이라고 했어요. 예술에 그만큼 진정성이 필요하다는 얘기겠죠. 나는 그 진실이 곧 리얼리즘이라고 생각합니다."

황재형의 작업방식은 아주 특이하다. 밑그림을 극히 사실적으로 그린 다음 나이프로 덧칠하는 방식이다. 사실적인 밑그림이 외형적 사실성이라면 나이프로 강한 터치를 가하면서 내면적 리얼리티를 이끌어낸다. 그는 자신이 만족하는 수준의 그림이 나올 때까지 나이프로 물감을 계속 덧칠한다. 그의 작품 상당수가 제작 연도가 길게 이어지는 이유다. 〈철암역〉 1984~2006, 〈역에서〉 1986~1994, 〈단수〉 1993~2000, 〈백두대간〉 1993~2004, 이런 식이다. 〈태백에서 동해로〉는 22년간 그린 것이다.

이렇게 그린 그림들을 첫 개인전을 가진 지 16년 만인 2007년 선보였다. 그동안의 작업을 총정리하는 의미에서 화집도 처음 만들었다. 사람들은 그제야 황재형의 진가를 알아봤다. 시류에 영합하지 못하지만 진정성을 담으려고 한 그의 그림이 드디어 대중과 소통했

다. 시커먼 물이 흐르는 개울, 탄가루가 절반인 눈보라, 떠나버린 집과 버려진 집이 보여주는 썰렁한 풍경, 하꼬방 앞에 핀 백일홍, 사내의 구부정한 어깨……. 사람들은 그의 그림 앞에서 웃고 환호하기보다 눈물을 흘렸다.

"예술은 소통입니다. 그림을 그릴 때 내가 느끼는 것이 나만 느끼는 것이 아닐 거라 생각해요. 그래서 그림을 나만의 것으로 만들려고 하지 않아요. 인간이 가진 보편적인 감정 즉 어머니와 아버지의 문제 같은 것은 누구나 공감할 수 있죠. 나는 표피적인 것만 그리려고 하지 않습니다. 인물 속에 담긴 내면의 정서, 풍경 속에 담긴 세월의 흔적까지 표현하려고 해요."

황재형에게 진정성 있는 내면의 리얼리즘, 그런 작가적 철학을 심어준 것은 바로 중학교 때 교과서에서 본 공재 윤두서의 자화상이다.

"초등학교 5학년 때부터 그림밖에 몰랐어요. 나는 화가가 되기 위해 태어났다고 생각했지요. 그러다가 중학교 2학년 때부터 본격적으로 그림에 심취했는데 그 계기가 된 것이 윤두서의 자화상이었어요. 공재는 정치적으로 차단된 상태에서 굳건하게 자기 땅을 지키고 가난한 사람들과 양식을 나눠먹고 살면서 그 백성들이 더 유용하게 땅을 이용할 수 있도록 간척사업을 했습니다. 대문 밖에는 뒤주를 두고 형편이 어려운 사람들이 쌀을 퍼가도록 했다고 해요. 그런 태도가 정말 예술가답고 사람다웠다고 느꼈습니다. 배움을 실천하는

지식인이었죠. 공재를 꺾을 만한 위대한 예술론을 나는 아직 만나지 못했습니다."

10대의 그를 뒤흔든 사건은 또 있었다. 죽음이었다. 그는 꽤 이른 나이에 죽음의 의미를 체득했다.

"의대에 다니는 아는 형이 화가가 되려면 사실적인 인체를 봐야 한다며 나를 시체 해부실에 데려갔어요. 너무 끔찍한 것들을 보고는 두 달 가까이 밥을 제대로 먹지 못했어요. 갈색만 보면 구토가 나서요. 삶이 너무 허망하고, 살아있는 것은 다 아름답다는 걸 알게 됐어요. 그런 상황에서 주변의 많은 사람들이 죽었어요. 너무 어처구니없게도……."

황재형은 말을 잇지 못했다. 구체적으로 누가 어떻게 삶을 마감했는지도 말하지 않았다. 사회적으로 힘든 시기였고, 대부분 스스로 목숨을 끊었으며 그의 아버지도 그중 하나였다는 얘기를 어렵게 했다. 그도 어렸을 때 자살을 한 번 시도한 적이 있고, "지금도 가장 무서워하는 게 자살 충동"이다. 끔찍했던 기억이 남아 있고, 다시는 하지 않겠다고 다짐했다. 하지만 죽음을 언제나 의식하고 산다.

"죽음이라면 남의 것처럼 얘기하는데 삶과 다르지 않아요. 손바닥 뒤집기죠. 살고 있지만 뒤집으면 바로 죽음이죠. 죽음을 항상 의식해야 합니다. 내가 지금 왜 살고 있고, 어떻게 살아야 하는지 답을 주는 명제거든요. 세상에 소멸되지 않는 것이 무엇이 있습니까? 그런

것을 조금만 의식하면 모든 수수께끼가 풀리고 어떻게 살아야 하는
지 답이 나오지요."

이제 탄광촌은 폐쇄되고, 정선에는 카지노가 문을 열었다. 작품 소
재가 없어진 건 아닐까? 달라진 것은 무엇일까?

"처음 이곳에 들어온 80년대 초반의 한국 사회는 어디나 다 힘들
었어요. 암담했죠. 정치 현실에서 더 이상 미래를 기약할 수 없는 때
였습니다. 서울도 막장이고, 태백도 막장이고, 사회 전체가 막장이었
어요. 지금도 희망이 거부되는 곳은 다 막장이에요. 서울이든 뉴욕
이든……. 그래서 희망을 노래하고 싶은 겁니다."

아버지의 자리에 이은 어머니의 모습, 그는 요즘 인물 작업에 몰
두하고 있다. 영혼까지 담아내기 위해 표정을 관심 깊게 보고 있는
데 눈이 따라오지 않는다고 걱정했다. 전체 속에서 균형을 잡기가
옛날 같지 않다는 이유다. 그의 고민은 이어진다. 전체 속에서의 균
형과 사회 구성원 속에서 화가는 무엇인가, 화가들 속에서 황재형은
무엇인가?

"나는 권위를 부정합니다. 귀족 취향을 싫어해요. 누구든지 마음을
열고 만나지만 권위의식을 앞세우고, 그런 걸로 격을 따지는 사람은
싫어요."

그가 아끼고 소중하게 여기는 것은 '진실된 삶'이다.

"화가로서 이 사회에 할 수 있는 일이 무엇인지를 고민하며, 그것

을 내 나름의 방식으로 실행에 옮기면서 살고 싶어요."

본질을 보기 위해 탄광촌으로 스스로 걸어들어 왔듯이, 그는 '실천'이라는 리얼리티가 있어야 한다고 믿는 사람이다.

"어느 날 누가 찾아와서 무조건 같이 가볼 데가 있다는 거예요. 어두운 움막 같은 곳에 하반신이 망가져 기어 다니는 아이가 있었어요. 학교에는 물론 갈 수가 없고, 부모는 탄광 일을 하러가니 돌볼 수도 없고 그냥 그렇게 방치된 생명이었어요. 알고 보니 그런 아이들이 한둘이 아니었죠. 내가 그들을 위해 무얼 할 수 있을지 고민한 끝에 그런 아이들을 양지로 끌어내 자립할 수 있도록 가르치기로 했어요."

그는 탄광촌 아이들을 모아 '동발지기'라는 모임을 만들고 자립할 힘을 키워줬다. 미술교사들에게는 예술의 가치가 무엇인지, 진정한 미술교육이 무엇인지를 가르치고 있다. 후원자가 없어 포기했지만 검은 탄가루로 뒤덮인 광산촌의 벽면을 역동적인 그림들로 전복시키는 프로젝트를 구상했던 것도 같은 맥락이다.

황재형의 다음 작업이 궁금했다. 아주 큰 걸 구상하고 있는데 그런 것도 공개해야 하나, 하면서 잠시 망설이더니 결국 "민족의 발원지 단군 조선이 시작된 요하로부터 제주도까지 헬기를 타고 직접 스케치하고 싶다"고 했다.

"우리의 끈끈한 삶, 절대 포기할 수 없는 삶들이 모인 우리 역사가 맥맥이 흘러내려온 게 우리 산하입니다. 그 흐른다는 것이 단순히

흐르는 것이 아니라 인간의 진실이 맺어지고 깎이고 박히면서 마치 우리네 어머니의 손등처럼 힘 있게 이어졌어요. 우리 역사, 정확히 하면 민족적 정서, 우리의 호흡을 그리고 싶어요. 백두산을 거쳐 백두대간을 말 타고 내려오는 거칠고 강한 호흡, 그걸 표현하고 싶습니다. 20년 넘게 구상 중인데 언젠가 시작할 거예요. 누군가 해야 할 일이고, 내가 시작해야죠."

황 재 형

1952년 전남 보성에서 태어났다. 중앙대 미술대학 회화과에 다니던 1980년, 중앙미술대전에서 〈황지 330〉이라는 작품으로 수상하며 화단에 이름을 올렸다. 1982년 '임술년' 그룹의 창립멤버로 새로운 민중미술 운동의 주역으로 활동했다. 이념보다는 리얼리즘의 심화를 위해 미술운동에 동참했던 그는 한 발 더 나아가 1983년 아예 탄광촌으로 이주했다. 탄가루가 눈에 들어가 결막염이 악화되는 바람에 실명 위기에 처하자 광부생활을 청산했지만 태백에 남아 그들의 고단한 삶과 탄광촌의 모습을 그렸다. 그 작품들을 모아 1984년 인사동 제3갤러리에서 '쥘 흙과 뉠 땅'이라는 제목으로 개인전을 가졌다. 2010년까지 개인전을 할 때마다 같은 제목으로 쥘 흙만 있을 뿐 뉠 땅은 없는 이 땅의 가난한 사람들에 대한 연민과 애정을 담은 작품을 발표했다. 2013년 11월 광주시립미술관에서 '삶의 주름, 땀의 무게'라는 제목으로 열 번째 개인전을 가졌다. '우리집 식구'라고 부르는 그의 아내는 같은 스승 밑에서 그림을 배운 인연으로 만났다. 사랑하는 사람을 고생시키지 않으려고 그는 복장학원에서 제대로 바느질을 배웠고, 한때 무역회사에서 디자이너로 일했다. 아내의 웨딩드레스를 직접 만들어 주었고, 지금도 자신의 셔츠 정도는 직접 지어 입는다.

외로움이란 내게 꽃과 같은 것

✕

정상화

정상화의
여주 작업실

8월의 마지막 날. 경기도 여주에 있는 정상화의 작업실을 방문하기로 했다. 두 달쯤 전에 한차례 시도했지만 그는 몸이 편치 않고, 전시회 준비로 마음까지 바쁘니 다음 기회에 만나자고 했다. 거의 포기한 채 잊고 지내던 중 문막의 오크밸리에 새로 오픈한 한솔미술관에 걸린 그의 작품을 보게 됐다.

오직 흰색 그리고 오직 청색으로 된 300호 크기의 두 작품은 알 수 없는 깊이로 나를 빨아들였다. 작품에서 번져나오는 그 강한 울림. 우리나라 추상 1세대의 작가로 반드시 포함되어야 할 까닭을 누가 봐도 알 수 있을 것 같았다. 만나야겠다고 마음먹으니 길이 열렸다. 조각가 정현이 다리를 놓아주었다. 그를 가리켜 '작가로서 존경하는 분'이라고 했다.

국도를 따라 하염없이 가다가 목적지를 얼마 남기지 않은 곳에서 '여주 주어사지' 방향으로 틀었다. 그런데 좁은 비포장 언덕길 오른쪽으로 비닐하우스가 보인다. 비닐하우스가 작업실인가? 차를 돌려야 하나? 잠시 주춤거리다 전화를 했다. 가르쳐준 대로 언덕을 넘어 가니 아무것도 없을 것 같았던 내리막길 방향에 집이 보이고 그가 반갑게 손을 흔들고 있다.

말 그대로 산골짜기다. 방금 지나온 세상과는 완전히 동떨어져 계곡의 물소리와 산새소리만 들린다. 더위가 한 풀 꺾이고 깊은 산골짜기에서 불어오는 바람은 맑았다.

"1992년 파리에서 돌아와서 바로 이곳으로 들어왔어요. 산비탈에 덤불이 우거져 들어갈 수도 없을 정도였는데 물이 콸콸 흘러내리는 계곡이 너무 마음에 들었거든. 외진 곳이어서 여러 가지로 불편한 점도 많지만 그림만을 생각하기엔 더 없이 좋은 장소예요."

정상화는 월요일부터 금요일까지 이곳에서 혼자 지낸다. 일주일에 두 번 정도 쉰 중반을 넘긴 따님이 밑반찬을 들고 찾아와 무거운 캔버스 옮기는 것을 거들어주는 게 고작이다. 5년 전 대장암 수술을 받아 여전히 회복 중인 탓에 약도 챙겨먹어야 하고 병원도 정기적으로 다녀야 한다. 여든둘의 나이에 조수나 제자 하나 없이 혼자 생활하고, 작업한다는 게 쉽지 않은 일이다. 그런 모습에 자식들을 포함해 그를 아끼는 주변 사람들이 애를 태우지만 정작 그 자신은 불편함에 익숙해져서 아무렇지도 않다.

"여기서 작업한 지 18년이 됐거든. 뚝 떨어져 산다는 게 불편하지요. 이런 데서 살려면 모든 것을 할 줄 알아야 해요. 밥도 할 줄 알아야 하고, 청소도 할 줄 알아야 하고, 전기가 고장 나면 수리할 줄 알아야 하죠. 여든이 넘었지만 나는 마음은 젊어요. 다 스스로 하지요."

작업실은 혼자 이리저리 다니며 작업하기에 적당한 크기였다. 충

고가 8미터 넘는 높은 건물을 철근이 든든하게 받치고 있다. 덤프트럭으로 실어올 때 전신주의 전선이 걸려 끊어지는 바람에 꽤 고생했다.

특별히 질문을 던질 필요가 없었다. 원두커피 한 잔을 앞에 놓고 정상화는 예술에 대해, 예술가의 자세에 대해 말을 이어갔다. 그는 사소한 일상이 작가에게 매우 중요하다고 했다. 추상예술을 하는 작가에게는 일상 속에서의 자기 단련이 특히 중요하다고.

"추상예술이란 보이지 않는 것을 표현하는 거예요. 보이지 않는 그 무엇을 표현하기 위해서는 자기 단련이 필요합니다. 나는 아침마다 산길을 걷고, 계곡을 첨벙첨벙 건너면서 운동해요. 혼자 산책하고, 스스로 끼니 거르지 않고 챙겨 먹는 것도 내게는 아주 중요한 일상이고, 자기 단련이죠. 산길을 걸으면서 생각을 많이 합니다."

30대 후반부터 50대 대부분을 외국에서 혼자 보낸 정상화는 그 생활도 자신에게 예술적 충전이었고, 자기 단련의 하나였다고 말한다. 1967년 홀로 파리 유학을 떠났다. 떠난 지 1년도 채 안 돼 아내의 병이 깊다는 소식을 듣고 귀국했지만, 아내가 등 떠밀어 다시 일본으로 떠났다. 일본에 있는 동안 아내는 결국 세상을 떠났다. 7년을 일본에서 보낸 그를 이번에는 아이들 외할머니가 등 떠밀었다. 다시 홀로 파리로 떠난 게 1977년이고, 그 이후 15년 동안 파리에서 작품 활동을 했다. 가진 것도 별로 없는 객지 생활은 고통스럽다. 엄마도

없이 외할머니 곁에 두고 온 어린 자식들에 대한 죄책감도 그를 짓눌렀다.

이런 철저한 고독과 외로움 속에서 그는 캔버스와 마주했고, 그 위에 자기 자신을 쏟아 부었다. 도록을 꺼내 예전 작품들을 보여 주면서 그는 "돌이켜보면 그때가 전성기였던 것 같다"고 했다. 파리 12구의 작은 아틀리에에서 그는 이리저리 뒤집어가면서 100호짜리, 200호짜리 작품을 완성했다.

"아내를 저세상으로 보내고, 아이들은 두고 왔어요. 경제적으로 여유도 없었어요. 그렇게 지독하게 외롭고, 고통스러운 시간을 보내는 가운데 작품에는 힘이 생겼어요. 50대에 그런 시간을 보낼 수 있었던 건 작가로서 행운이죠. 작가는 외로워야 해요. 외로움 속에서, 고독 속에서 작품이 나오거든요."

그러기에 그는 "외로움이란 작가에게 꽃과 같고, 보석과 같은 것"이라고 했다.

"예술이란 밖에서 찾기보다 스스로 생활 속에서 찾아내야 하는 겁니다. 공간이나 선, 면은 별개로 생겨나는 것이 아니라 생활 속에서, 일 속에서 나와요. 그걸 표현하는 것이니 그림과의 대화가 곧 자기와의 대화가 되죠. 나는 혼자서 외딴 곳에서 작업해도 하나도 외롭지 않아요. 오히려 작품할 때 기쁘고, 살아 있다는 느낌이 강하게 오죠. 작품이 되느냐, 안되느냐에 흔들릴 필요는 없어요. 작품이란 잘 될

때도 있고, 잘 안될 때도 있어요. 생각을 많이 하지만 그걸 모두 표현할 수 없거든요. 고통스러울 때도 있지만 그걸 이긴다는 희망이 나를 살아 있게 하고 기쁘게 해요. 그게 또 작업하게 하는 힘이 되지요."

과거에도, 현재에도 그리고 앞으로도 살아있는 날까지 그렇게 외로움을 벗 삼아 창작의 즐거움 속에서 사는 정상화는 작가들 사이에서도 '진정한 작가'로 꼽힌다. 그의 지나온 삶은 한 치의 흐트러짐 없는 오직 외길이었다.

"작가는 많지만 모두 다 작가는 아니에요. 작가는 그림만 알아야 하거든. 이것저것 신경 쓰고 욕심 부리기 시작하면 그건 작가로서 끝난 것이에요. 작가에게는 그림 이외의 것을 요구하면 안 되는데 사회가 그렇게 두지 않는 것도 문제지요."

작년과 올해 몸이 달라지는 걸 확연히 느낀다는 그는 "사람은 나이가 들어서도 살아봐야 한다"고 한다.

"느낌이 달라요. 그걸 모르고 있으면 안 되지. 나이 들어서 체력이 약해지는 걸 인정해야지. 산을 타도 2시간은 거뜬했는데 요즘은 그렇게 못 해요. 삶이란 무섭지. 그래서 나이 들면 몸으로 하는 것은 줄이고 정신적으로 커버해야 하거든. 인생의 모습이란 게 이렇다는 걸 나이가 들어서 알게 되죠. 여든이 넘다보니 부쩍 일찍 간 친구들을 생각하는데 나이만큼의 통찰력과 예지력을 가진 좋은 모습을 보여주고 싶어요. 사회에도 그런 모습이 필요하지요. 내가 예술가로서

항상 새로운 것을 이끌어 내면서 열심히 산다면 후학들에게 힘이 될 것이라고 생각해요."

정상화는 여러 가지 생각에 집중하면서 작업하는데 이런 몰두는 혼자이기에 가능한 일이다.

"즉흥적으로 하는 것은 그림을 할 줄 모르는 사람들이 하는 거지. 그건 그림이 아니야. 나는 말 재주가 없어서 표현을 잘 하지 못하지만 느끼는 것이 많아요. 순간적으로 얻은 작은 느낌, 작은 생각 들이 겹쳐서 큰 그림이 되는 거예요. 하나하나가 모여 큰 선과 면이 만들어지고, 이렇게 작품으로 나타나거든. 커다란 질문의 답을 작은 것에서 찾기도 하지요. 내 일상과 작품은 연관이 많아요. 대단한 생각은 아닌데 경험하고 감지하면서 깊이를 더해가요. 가끔가다가 멈춰서 왜 그런 생각이 떠올랐을까 가만히 들여다봐요. 명제를 고민하고 그것을 일치시키다가 그 느낌을 그대로 캔버스에 담지요."

수많은 픽셀들이 집합을 이룬 그의 작품은 예술적 행위의 결과인 동시에 정신적 노동의 산물인 셈이다. 듣고 보니 조금은 이해가 갔다. 분자가 모여 사람이 되고, 소우주들이 모여 우주가 되고, 순간들이 모여서 시간이 되고, 그 시간이 모여서 역사가 된다는 것을 정상화의 방식대로 표현한 것이다.

"유럽의 평론가들은 내 작품 앞에서 현대인의 숨결 같은 것을 느낄 때가 많다고 하거든. 그 숨결을 통해서 위로받는다는데 그런 표

현을 할 수도 있을 거예요. 작가가 표현한다는 것, 예술을 한다는 것이 어떤 거냐고 물으면 대학교 1학년 때 수업시간에 들은 얘기가 생각나요. 예술의 극치는 화산이 폭발하는 것과 같다, 나는 그런 예술을 찾고 싶어요. 그런데 그게 보일 듯 보일 듯 보이지 않으니 살아 있는 한 계속할 수밖에요.”

그러면서 ‘보일 듯이 보일 듯이 보이지 않는……’을 콧노래로 자주 흥얼거린다는데, 꾸며서 하는 얘기가 결코 아니었다.

“밤에 새소리가 들리고, 물소리가 들리면 잠이 오지 않을 때가 많아요. 내 일이 설명되지 않을 때가 있거든요. 생각은 떠오르는데 내 생각을 ‘이거다’라고 표현하지 못해요. 그래서 이어지는 게 일이야. 끝없이 일을 하고, 그게 살아 있는 증거죠. 완전히 자유롭고 자연스럽게 내 방식으로 예술을 찾아가고 싶어요. 이 산속으로 들어왔다는 게 자유를 찾아온 거거든. 물론 불편하죠. 아들도 좀 편하게 살라고 하지만 나는 이게 좋아요. 너네는 편하게 살고, 나는 여기서 이렇게 살겠다고 하지요. 작품이란 생활 속에서 나오는 거니까. 과정이 중요해요. 작품이란 과정이고, 나는 그것을 즐겁게 하고 있거든.”

‘결국 예술은 과정이고, 작가는 예술만을 생각해야 한다’는 그의 고집스런 작가관은 작업 스타일에 고스란히 드러난다. 고통과 인내를 수반하는 외로운 작업을 그는 기꺼이 반복한다. 우선 고령토와 목재용 접착제를 반반씩 섞어서 1.5~2밀리미터 정도 두께로 펴 바

른다. 그것이 적당하게 마르면 나무틀에서 드러내 평면에 펴놓고 가로로, 세로로 혹은 사선으로 접어 가면서 수많은 사각형 균열을 만든다. 그 캔버스 천을 다시 나무틀에 고정시킨 뒤 사각형을 하나씩 떼어가며 물감으로 채운다. 한 번만 칠하고 마는 게 아니라 요철의 느낌이 나올 때까지 대여섯 번씩 칠한다. 전체 화면의 흐름을 보면서 드러내고, 메우고, 또 메운다.

"아들은 그런 속도감으로는 못 산다고 하지요. 하지만 늦으면 어떠냐고, 빠른 게 중요하지 않거든요. 현대미술에서 방법론의 문제는 매우 중요해요. 작가는 자기 자신만의 재료와 방식을 가져야 하는데 이런 게 내 작업 방식이거든."

그의 1960년대 작품은 선을 긋고 색을 채워 공간을 메우는 방식이었다. 이어 1970년 대 초반에 공간을 비운 뒤 메우는 방식을 찾아내 수십 년째 같은 방법을 쓰고 있다. 그러면서 공간의 형성 방식에서 변화를 주었다.

"나는 원래 공간의 생성에 관심이 많았어요. 옛것이나 지금이나 다 같아 보이지만 시각적인 것이 다르게 느껴질 때가 있거든. 최근으로 올수록 평면 구조를 추구하지요. 그런데 옛것을 찾는 사람들이 있어요. 그래서 요즘은 예전의 방식을 들여다보고 있어요. 흰색 작품을 작게 해보는데 기력이 닿으면 큰 걸 해볼 생각이에요. 생각이 끝이 없어요. 끝이 없다는 것이 뭐냐면 내가 살아 있다는 것이고, 다

음 작품을 할 수 있는 힘이 돼요."

2012년 정상화의 회고전이 열린 프랑스 국립생테티엔미술관의 로랑 헤기 관장은 그의 작품을 이렇게 평했다.

'정상화의 작품은 잠깐 유행하는 현대미술이 아니다. 무수한 반복과 기다림의 연속을 통한 작업방식에 의해 탄생된 반복되는 시간성과 우주적인 공간성이 동시에 담겨 있는 작품이다. 1960년대부터 70년대, 80년대, 90년대를 거쳐 숨 쉬고 있는 현대미술의 진정한 전통이 담겨 있다. 화면에 펼쳐지는 이미지는 그렇게 시간과 공간이 담겨 있기에 미적으로 풍부한 느낌을 주며 그래서 단순한 화면처럼 보이지만 매우 복잡하다.'

그는 흰색이든, 파랑색이든 한 가지 색깔만으로 캔버스를 가득 채운다. 모노크롬을 고집하는 이유는 명확하다.

"색을 여러 가지 쓰고 싶지 않아요. 불필요한 부담만 주고 내용성은 결여되고, 하고자 하는 일에 방해가 되거든요. 청색이나 흰색이나 한 가지 색으로 보이지만 다 달라요. 과정에서 결과가 나오니까. 청색은 신선함 그 자체여서 좋아요. 오묘한 색의 변화가 많아서 끌리거든. 흰색은 내용성이 잘 드러나요. 존재감이 확실하지. 하면 하는 대로 곧바로 정직하게 드러나요. 불필요한 생각을 하지 않고 더 본질적인 것을 찾고 싶어요."

정상화의 작품은 보통 100호가 넘는다. 200호, 300호 되는 작품도

무제
캔버스에 아크릴, 130×130, 2008

무제
캔버스에 아크릴, 162.2×130.3, 2007

무제
캔버스에 아크릴, 162.2×130.3, 2009

많다. 대개 대작들은 꼬박 1년을 걸려서 완성한다. 화폭이 큰 만큼 시간과 노력이 많이 들지만 그만큼 생각이 넓어지기에 큰 그림을 선호한다. 화실에는 고령토를 칠해 놓고 마르기를 기다리는 것들도 꽤 있다. 정상화는 이제 큰 그림을 들고 뒤집기가 힘에 부친다. 힘들면 이제라도 조수를 두어야 하지 않을까요, 하자 그는 손사래를 친다.

"나는 지금까지 조수를 둔 적이 없어요. 작품은 자기가 만드는 것이지 남이 해주는 게 아니거든. 작품하는 모든 과정 하나부터 열까지 온전히 자기 것이어야 해요. 그래야 남이 넘볼 수 없는 차원의 작품이 나오는 거예요."

조수를 두고 힘든 일을 줄이라는 말을 주변에서 얼마나 많이 했을까. 그는 작품 크기를 줄일지언정 손수 칠하고, 칼질하면서 노동으로서 예술의 가치를 만끽하는 것 같다. 조금 머쓱했는지 변명 아닌 변명을 혼잣말처럼 중얼거렸다.

"나는 누가 있으면 집중이 안 돼요. 성질이 예민해서 다른 사람이랑 같이 작업하지 못하거든. 내가 원하는 대로 그대로 해야 하는데 누가 옆에 있으면 그게 안 돼."

정상화는 작업실 끄트머리의 넓은 창 앞으로 데려가 자리에 앉아 보라고 했다. 남쪽으로 난 창 앞에는 낮은 안락의자 두 개가 있고, 탁자에는 윤동주의 시집 《하늘과 바람과 별과 시》가 놓였다. 그는 "바로 이 자리에서 남쪽을 바라보고 땅을 결정했다"면서 "이 집에서 기

운이 가장 좋은 자리이니 좋은 기운을 받고 가라"고 했다. 작업실 지을 때 옮겨 심었다는 소나무가 원래 있던 것처럼 튼실하게 자리를 잘 잡고 서 있는 모습이 보기 좋았다.

"여기에 가만히 앉아서 딸과 커피 마시면서 이런저런 얘기를 해요. 딸이 초등학교 2학년, 아들이 유치원 때 처음 헤어졌고, 아내와 28년 전 사별하고 나서도 아이들을 외할머니한테 맡기고 혼자 프랑스로 갔지요. 그곳에서 날마다 아이들을 생각하면서 작업했지만 아이들이 사춘기일 때 떨어져 있다 보니 거리가 있어요. 소통이 잘 되지 않으니 서로 힘든 게 많아요. 한국에 돌아와서야 아들, 딸 모두 미술대학에 들어갔다는 걸 알았어요. 아내가 아이들에게 반드시 미술대학에 가라고 했대요."

그는 혼잣말처럼 조용히 말했다. "자식들에게 참 죄가 많아요." 그러고는 고개를 들어 창밖의 소나무를 물끄러미 바라본다. 오직 예술만 선택한 것을 후회하지 않기 위해, 윤동주의 서시처럼 '죽는 날까지 하늘을 우러러 한 점 부끄럼 없이' 살려고 애썼던 그의 지난 시간들을 소나무는 기억하고 있을 것 같았다.

정
상
화

1932년 경북 영덕에서 태어나, 1956년 서울대학교 미술대학 회화과를 졸업했다. 1950년대와 60년대 한국 현대미술 운동의 중심에 있었다. 1958년 한국현대작가 초대전, 1962년의 악튀엘 그룹전, 1963년 세계문화자유회의 초대전 등에서 두각을 나타냈다. 1967년 프랑스 파리로 건너가 1년간 수학하며 모노크롬, 미니멀리즘, 앵포르멜 등 당시 현대미술의 흐름을 목도한다. 아내의 발병 소식에 귀국했다가 1969년 일본으로 건너가 1976년까지 왕성하게 활동했다. 아내와 사별한 후 1977년 다시 프랑스로 떠나 1993년에 돌아왔다. 그때부터 지금까지 여주 작업실에서 창작에 몰두하고 있다. 외국 체류 기간이 길었던 까닭에 국내에서 대중적 명성을 누리지 못한 면이 있지만 우리 현대미술의 흐름을 알아보는 데 반드시 언급해야 할 주요 작가 중 하나로 꼽힌다. 화면에 어떤 의미도 담지 않고, 형체도 그림도 없지만 사유와 노동의 흔적으로 남은 그의 작품은 강한 흡인력을 지닌다. 고유하고 독특한 작업세계, 수직선과 수평선에 의해 형성된 무수히 많은 픽셀들로 구성된 단색 화면 작품은 '내면의 투영', '사유의 새로운 형식'이라는 찬사를 듣는다. 2009년 갤러리현대에서 개인전이, 2012년 프랑스 국립 생테티엔미술관에서 회고전이 열렸다.

전설

×

박서보
이강소
하종현
이종상
이두식

4

傳說

묘법으로 카리스마를 다스리다

박서보

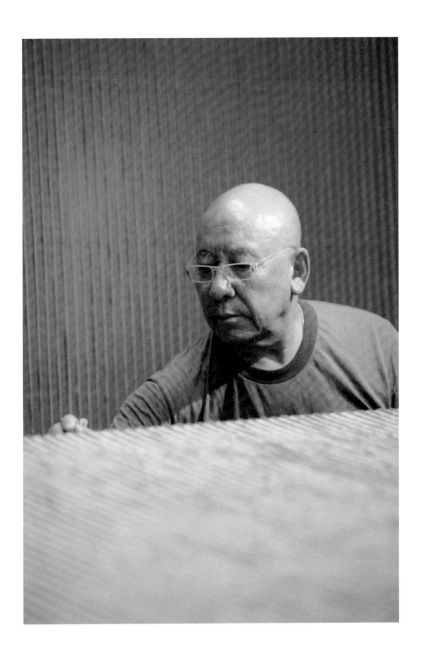

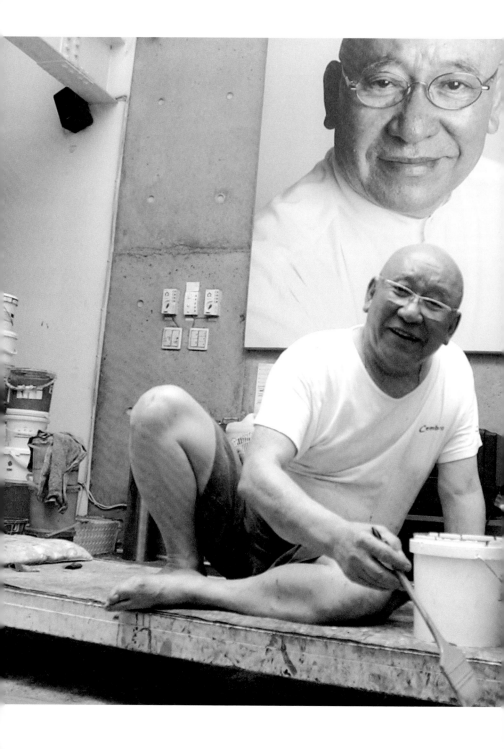

박서보의
성산동 작업실

박서보, 그를 말한다는 것은 한국 현대미술사를 말하는
것과 같은 가치를 지닌다고들 한다. 그만큼 그는 한국 현
대미술의 태동과 변화의 중심에서 중요한 위치를 차지하
는 핵심 작가 중 하나이기 때문이다. 1950~60년대의 앵
포르멜(비구상), 70년대의 모노크롬(단색화), 80년대의 한지
작업에 이르기까지 그는 한국 현대미술의 변화를 이끌며
궤를 같이 했다. 정확하게 말하면 그는 항상 선두에 서 있
었다. 팔순이 넘은 나이에도 여전히 창작의 열정을 놓지
않고 작업에 몰두하고 있는 한국 추상미술의 산 증인 박
서보의 성산동 작업실 문을 두드렸다.

섭외 차 전화했을 때 몇 년도인지 정확히 기억은 나지 않
지만 파리에서 뵌 적이 있노라고 나를 소개했다. 박서보
는 2003년 가을이었다고 정확하게 기억해냈다. 그해 파
리에서 열린 FIAC 미술제에 갔을 때라고 했다. 그는 인터
뷰를 수락하면서 조건(?)을 걸었다. 오기 전에 대구미술관
에서 열리는 개인전을 꼭 보라는 것. 최근 작품들이 전시
되고 있다고 하니 당연히 보고 가는 게 예의고, 인터뷰에
도 도움이 될 것이다. 주말에 대구미술관 전시를 보고 이
틀 뒤 성산동 작업실을 찾았다.

서울 마포구 성산동 주택가 골목에 있는 '박서보재단' 건물이 그의 작업실이다. 대구에서 활동하는 건축가 이현재가 설계한 이 건물의 정면은 그의 회화처럼 군더더기 없는 검은색 직사각형이다. 왼편 철문을 열고 작은 마당을 가로질러 오른쪽 문을 지나니 좁은 계단이 나온다. 위쪽 층계 참에 박서보가 서 있었다. 10년 전에 비해 확연하게 연로한 모습이지만 안경 너머 부리부리한 눈에서 비치는 안광은 여전하다. 군청색 우단 재킷에 검은색 중절모를 쓴 멋진 모습이 환하다.

"몇 년 전 가벼운 뇌졸중을 겪은 데다 2011년 겨울, 미끄러지면서 척추를 다친 탓에 몸이 예전만 못해요. 죽을 때가 가까워 온 거지."

그는 모자를 벗어 책상 위에 놓인 자신의 라이프캐스팅(살아있는 사람으로부터 석고 캐스팅을 뜬 것) 조각상에 씌워 놓는다. 모자걸이 용도로 즐겨 쓰는 라이프캐스팅은 조각가 박석원의 작품이다.

"이런 것은 원래 얼굴 쪽만 만드는데 나는 머리를 다 밀어버렸으니 통째로 뜰 수가 있었잖아요. 이렇게 만든 라이프캐스팅은 세계에서 하나뿐일 거예요."

모자를 벗으니 멋진 안경이 드러난다. 일본의 유명한 안경 장인에게 특별 주문해서 만든, 거북 등껍질로된 안경이다. 멋쟁이로 치면 둘째가라고 하면 서러워할 그가 아니던가. 이번엔 손가락에 낀 굵은 자수정 반지가 시선을 끈다. 근사하다고 했더니 "이렇게 크고 기운

이 좋은 돌을 반지로 만들어 끼는 것을 좋아한다"고 한다.

　박서보의 작업실은 2층 사무실과 복층 구조의 커다란 작업 공간으로 나눠져 있다. 도난과 화재 등 아픈 추억을 남겨 준 안성 작업실을 정리하고, 1997년 4월 이곳으로 옮겼다. 넓은 작업 공간의 2층에 벽쪽으로 둘러가며 난간을 설치하고 수장고로 사용하고 있다. 사방 벽에 작품을 걸면 그대로 근사한 전시공간이 되도록 설계했다.

　수장고에는 작품들이 빼곡하게 모로 세워져 있다. 캔버스 틀에는 일련번호가 적혀 있는데 제작연도와 색깔, 스타일을 한눈에 알아보도록 정리해 놓았다. 천정이 높아 탁 트인 공간이 시원하다. 넓은 벽에 그의 대형 인물사진 패널이 여러 장 걸려 있는 것도 특이하다. 아마도 전시회에 썼던 사진이지 싶다.

　2층 사무실에서 우리는 마주 앉았다. 그다지 넓지 않은 공간에 도록과 책들이 잔뜩 꽂혀 있고, 책장에는 옛날 사진들이 몇 장 놓여 있다. 책상 뒤편 벽에는 붉은색 작품 앞에 검은 선글라스를 끼고 웃고 있는 박서보의 사진이 눈길을 끈다.

　책상에는 누런 대봉투가 가득 쌓여 있다. 대구미술관에서 열리고 있는 개인전 도록을 외국의 미술 관계자들에게 보내려고 봉투에 주소를 쓰던 참이었다. 그는 되도록 이렇게 일일이 손으로 주소와 이름을 적어 도록을 보내준다. 작가의 철저한 고객관리 정신이다. 소문난 완벽주의자다.

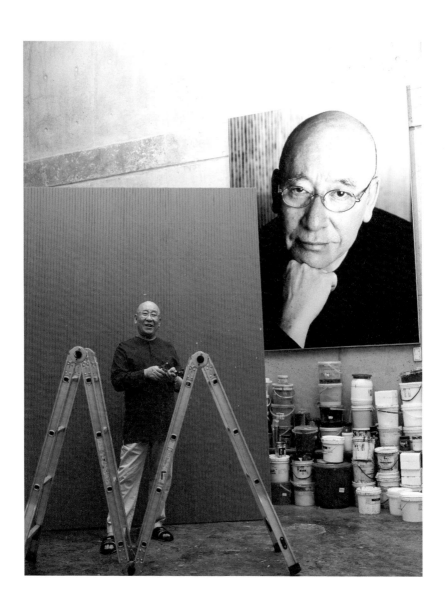

박서보의 작업 스타일은 매우 독특하다. 붙이고 밀어내고 긁고 바르는 단조로운 행위의 연속이다. 물에 불린 한지(3겹지)를 캔버스에 얹고 바인더를 바른 뒤 마르지 않도록 분무기로 계속 물을 뿜으며 밀어내기를 계속한다. 많은 시간과 노력, 인내가 필요한 작업이다. 인간의 원초적인 행위인 손놀림은 시간과 함께 화면에 흔적으로 남는다. 그렇게 공들여 만들어진 고랑과 이랑에 이번에는 정성을 들여 색칠한다. 이 같은 일련의 작업을 통해 박서보의 고유한 회화 '묘법[Ecriture]'이 탄생한다. 무념의 상태가 아니라면 불가능한, 반복된 동작의 결과물이 바로 그의 작품이다. 화폭 앞에서 무의식적인 행위를 반복하면서 새로운 화면을 만들어 낸다. 행위 자체가 작품으로 이어지는 셈이다.

평론가들은 페인팅과 드로잉이 혼재된 것이 박서보 작품의 특징이라고 한다. 이미지에서 자유롭고, 표현에서도 자유로운 그의 작품들을 마주하는 순간 감상자들은 큰 위로를 받는다.

"그림을 그리는 것은 나 자신을 갈고 닦는 수신修身과 하나도 다르지 않아요. 내가 즐겨하는 말이 옛날 선비처럼 살고 싶다는 거예요. 선비들은 서화書畵를 다 했어요. 글을 쓰고 그림을 그리지만 그건 대가가 되기 위해서가 아니라 자신을 갈고 닦는 도구였거든요. 내게도 마찬가지요. 내게 그림이란 수신을 위한 도구입니다. 수신하는 과정에서 나온 찌꺼기가 바로 그림이고."

행위를 무수히 반복하면서 무슨 생각을 하는지 묻자 뜻밖의 답을 내놓는다.

"생각하기보다 생각을 비워내는 거요. 아무것도 표현하지 않으려는 것이 내 작품입니다. 스님이 하루 종일 목탁을 두드리죠. 아무 생각 없이 반복해서 염불하면서 투명한 자기와 만납니다. 그때 스스로 성불했다고 느낀다고 해요. 스님이 도를 닦는 과정과 방법만 다를 뿐 똑같습니다. 내 작업은 나 자신을 비워내고 순화시켜 나가는 무위자연의 행위입니다."

화업 60년을 간단없이 넘긴 그의 작업 변화는 한국 현대미술의 주요한 시기와 맥을 같이 한다. 초기 작품은 주로 인체의 형상을 근간으로 한 표현적 추상회화였다. 1961년, 박서보는 중대한 영향을 받게 되는 사건과 마주한다. 프랑스 파리에서 열리는 유네스코국제조형예술연맹 세계청소년화가대회에 한국 대표로 참가하게 된 것. 외국에 나가기가 워낙 어려웠던 시절, 큰 기대를 품고 어렵게 비행기 표를 구해 만리타향에 갔지만 의외의 사태가 그를 기다리고 있었다. 그렇다고 물러설 그가 아니었다.

"아시아재단에서 비행기 표를 마련해주었는데, 정작 그곳에 가보니 행사가 10개월이나 미뤄진 상태였어요. 수중에 가진 돈이라고는 단돈 40달러가 전부였는데 그냥 돌아갈 수는 없었습니다. 파리에 먼저 가 있던 한국유학생회 회장 신영철의 극진한 보살핌과 이일, 김

석년, 김신환 등의 도움으로 어려운 시기를 버텨낼 수 있었지요."

호텔에 짐을 두고 뺑소니 친 이야기부터 신발이 닳도록 걸어 다니고 아르바이트로 근근이 버티며 그림 그리고 하루하루 연명하던 일까지 혈기왕성하고 의욕에 넘친 시절의 무용담을 얘기할 때 그는 홍안의 청년 시절로 돌아간 듯했다.

고생스럽긴 했지만 파리에 머물며 서양 현대미술의 흐름을 누구보다 잘 이해하게 된 박서보는 자신이 체험한 동족상쟁의 비극적인 전쟁 체험을 자신만의 스타일로 형상화한 '원형질' 연작을 발표한다. 1966년 이후 '허상' 시리즈와 '유전질' 시리즈 등 기하학적 추상을 하면서 그는 작가적 정체성에 대한 고민에 빠졌다.

"서양의 현대미술을 배울수록 작가로서 자괴감이 들었어요. 나는 누구이고, 우리 것은 무엇이냐 하는 생각을 하면서 동양 고전을 공부하기 시작했지요. 무위자연의 동양적 자연관을 접하면서 담는 것보다 비우는 것이 중요함을 깨우쳤어요. 그런데 그걸 어떻게 표현할지 모르겠는 거예요."

또 다른 고민에 빠진 그에게 해답을 준 것은 어린 아들의 '행위'였다. 그는 그날의 충격을 아직도 또렷이 기억하고 있다.

"세 살 난 둘째아들이 초등학교에 다니는 형의 국어공책 칸 안에 글씨를 써 넣으려다가 잘 안되니까 마구 연필로 내갈기는 걸 봤어요. 모든 걸 체념했을 때의 손의 움직임을 보면서 머릿속이 환해지

는 느낌을 받았어요. 내가 그토록 치열하게 고민하며 찾아 헤매던 게 바로 이거였다는 생각이 들었어요. 예술이란 인간의 원초적인 행위 그 자체라는 것을 어린 아들의 행동을 보면서 깨우친 겁니다."

박서보만의 스타일을 찾아가는 과정이던 이 시기, 홀로 작업실에 있을 때 그는 무한정 연필로 선을 그었다. 무엇이 나올지 기대하는 마음도 없이 그저 그었다. 무념무상 그 자체였다. 체념의 세계관을 깨닫게 하고 그 감정을 풀어낸 것이 묘법의 시작이라고 그는 술회한다.

아무런 이미지도 없는 것이 특징인 묘법시리즈에는 선 사상과 통하는 동양적 자연관과 세계관이 깔려 있다. 그는 그걸 포기와 체념의 미학, 무위자연의 미학이라고 했다. 1967년부터 탈脫 이미지의 회화를 시도한 그는 몇 년간의 담금질을 거친 뒤 앞의 작품과는 완전히 다른 묘법시리즈를 세상에 내놓았다.

"나는 뭐든지 철저하게 준비한 뒤에 발표해요. 종이에 연필로 수없이 선을 그었지만 그게 작품이 될 수 있을지는 확신이 서지 않았어요. 작업실에 혼자 있을 때만 열심히 연필로 그으며 작품을 하나둘씩 시도했죠. 누구에게도 보여주지 않았어요. 일본에 사는 이우환이 한국에 오면 우리집에 머물곤 했는데 우연히 작업실에서 작품을 보고는 너무 좋다는 거예요. 그러더니 일본에서 발표하면 좋겠다고 했어요. 작품의 스타일이 한국에서는 아직 이른 것 같았는데 잘 됐

다 싶어서 일본에서 먼저 대중의 평가를 받기로 했지요."

그는 1973년 6월 도쿄의 무라마쓰村松 갤러리에서 묘법을 발표했다. 그리고 그해 가을 서울의 명동화랑에서 묘법을 선보였다. 국내화단의 반응은 미지근했지만 이후 그는 우리나라 단색회화의 흐름을 주도하게 된다.

묘법 연작은 그의 일관된 사유 방식과 작업 방식을 대변한다. 미술평론가 오광수의 분류에 따르면 1970년대 초 연필로 수없이 선을 그어 대는 초기 묘법 시대를 지나, 70년대 후반 전기 묘법시대가 시작된다. 일정한 방향과 리듬의 선긋기는 80년대 초까지 이어진다. 이후 선긋기의 방향이 좌우상하로 다양해진 과정을 지나, 80년대 후반의 작품은 캔버스에 유화물감을 칠하고, 그 물감이 마르기 전에 연필이나 철필로 선과 획을 긋는 방식이었다. 선이 보여주는 리듬의 폭과 형태가 커지면서 묘법의 극치를 이룬다.

1980년대 이후 한지와 수성안료를 작품에 사용하기 시작하면서 후기 묘법시대가 열린다. 한지를 여러 겹 캔버스에 정착시킨 뒤 풀이 마르기 전에 수성안료를 바르고 굵은 연필로 반복해서 지그재그로 선을 긋고 나무꼬챙이, 쇠붙이 같은 도구를 이용해 한지를 찢듯이 밀어내는 방식이다. 입체적인 효과로 시각적 다양화를 추구했다. 무채색 일변도에서 벗어나 다양한 색채를 사용하기 시작한 것은 2000년대. 단조로운 화면에는 군데군데 단순한 사각형을 만들어 구

축적인 화면 구성의 조형미를 보여준다.

"2000년 도쿄 개인전 당시 마침 단풍이 최고조에 달했을 때였어요. 얼마나 충격을 받았는지 몰라요. 자연의 위대함을 내가 지금까지 너무 몰랐구나 하는 생각이 들었어요. 빨강, 노랑, 초록…… 그런 색들이 너무 아름다운 거예요. 햇빛을 받아 바람에 움직일 때마다 바뀌는 색깔을 보면서 완전히 빠졌어요. 붉은색과 초록색의 대비가 만들어 낸 바이올렛 그레이가 너무 아름다웠지요."

그의 근작들은 절제되고 간결한 조형미, 풍부하지만 직설적이지 않은 색채가 명상적 요소와 함께 순수함과 고요함이 충만한 균형의 아름다움을 보여준다. 원숙하고 깊이 있는 색채는 자연을 그대로 화폭에 옮겨 놓은 듯하다. 가을 홍시색, 쇠똥색, 진달래색 바탕에 청옥색을 없은 연청옥색 등. 자연에 가까운 미묘한 색깔들은 빛의 변화에 따라, 바라보는 각도에 따라 색다른 경험을 하게 한다. 우리의 자연을 보는 것 같고, 한복을 곱게 차려입은 여인을 보는 것 같다. 형태도 없이 단조로우면서 부드러운 자연의 색을 품은 그의 회화 앞에서 사람들은 내적 치유를 경험한다.

박서보는 다친 척추에 어깨 관절도 좋지 않아 늘 물리치료를 받지만, 하루 10시간 가까이 작업에 매달릴 정도로 여전히 에너지가 넘친다. 여든둘의 원로작가라고는 믿어지지 않을 정도다. 그를 '해방 1세대' 작가로 분류되는 것이 마땅할 터, 하지만 누구도 그를 과거의

묘법
캔버스에 한지와 복합재료, 230×170, 2011

묘법

캔버스에 한지와 복합재료, 162×195, 2008

묘법

캔버스에 한지와 복합재료, 165×260, 2012

화가라고 말하지 않는다. 그의 창작 행보는 언제나 현재 진행형이기 때문이다. 과거에 머물지 않고 끊임없이 자신을 담금질하며 자신의 작품 세계와 마주하고 있다. 부당한 것을 보면 절대 그냥 넘어가는 법이 없는 까칠한 성격이지만 아무도 그를 욕하지 않는 것도 누구보다 열심히 치열하게 작업해 왔다는 것을 알기 때문이다. 화려한 이력을 뒤로 하고 1997년 정년퇴직 후 더욱 창작 활동에 몰입하는 것도 오직 작품으로 승부하겠다는 생각에서다.

"시류에 영합하는 작품, 팔기 위해서 작품을 하면 안 돼요. 나는 평생, 그렇게 고생스러웠을 때도 그림 팔려고 애쓴 적이 없어요. 20대부터 지금까지 변함없이 작업에 묻혀 살았어요. 일중독에 걸린 것처럼. 하지만 후회는 없어요. 나는 돈은 없지만 작품으로만 따지면 참 부자죠. 자기 작품을 이렇게 많이 갖고 있는 작가도 드물 거예요. 이 작품들을 갖고 내 이름의 미술관을 열고 싶어요. 작업실 모습을 그대로 보여주고, 작품들과 얼마나 씨름했는지도 보여주고……."

인터뷰를 마치고 박서보는 화집에 정성들여 서명해 주었다. 사각사각 소리를 내며 미끄러지는 만년필이 근사하다. 그는 만년필 회사 몽블랑에 한정판을 주문할 정도로 마니아다. 쓰는 맛이 다르단다. 그는 이렇게 디테일한 것까지 절대로 멋을 포기하지 않는 뼛속 깊이 멋쟁이다. 예술가로서의 카리스마와 세계 어디에 내놓아도 뒤지지 않는 그의 작품들은 바로 이런 미적 감각에서 나온 것이리라.

박서보

1931년 경북 예천에서 태어났다. 홍익대에 동양화 전공으로 입학했다가 6·25전쟁으로 교수가 없어서 서양화로 전공을 바꿔 1954년 졸업했다. 자타가 공인하는 한국 현대미술의 산 증인이자 살아 있는 역사다. 1950년대 중반부터 작가 활동을 시작한 그는 당시 한국 미술계에 불어닥친 앵포르멜 운동의 기수였다. 1956년 동료작가 김영환, 김충선, 문우식과 함께 4인전을 열어 반反 국전을 선언하며 미술계를 뒤흔들었다. 이듬해 뉴욕의 월드하우스 갤러리에서 열린 한국현대회화전에 출품해 작가로서 이름을 알리기 시작한다. 1962년 국립중앙도서관 화랑에서 원형질시리즈 발표했고, 1973년 도쿄 무라마쓰 화랑에서 묘법시리즈를 발표했다. 전기와 후기 묘법시대를 거쳐 최근의 구축적 이미지의 묘법에 이르기까지 보여지는 이미지는 달라졌지만 물감이 마르기 전에 수없이 반복해서 선을 긋는 기법은 여전하다. 1988년 베니스비엔날레에 참여했고, 1991년 국립현대미술관 '박서보 회화 40년', 2001년 국립현대미술관 '한국현대미술의 전개', 2006년 프랑스 생테티엔미술관 그룹전 'Cabinet des Dessins', 2007년 경기도미술관 '박서보의 오늘, 색을 쓰다', 2011년 부산시립미술관 '박서보, 화업 60년', 2012년 대구미술관 박서보 개인전 등을 가졌다.

물처럼, 공기처럼 자유롭다

×

이강소

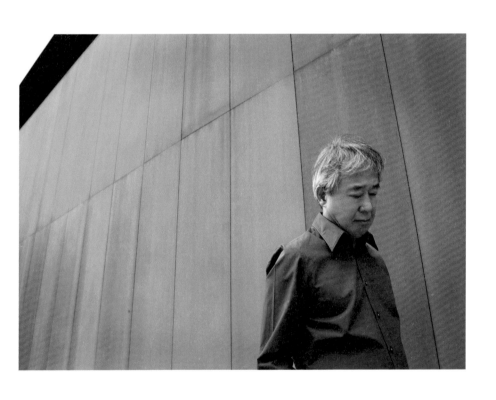

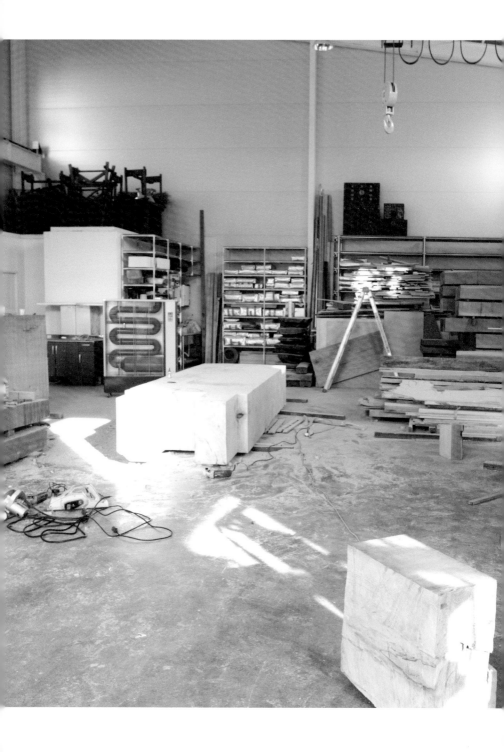

이강소의
안성 작업실

내가 아끼는 머그잔에는 검은 오리와 하늘색 오리 몇 마리가 다양한 포즈로 그려져 있다. 좀 더 정확하게 말하면 오리처럼 보이는 형상이다. 물에 떠 있는 것 같기도 한데, 물에 비친 하늘같은 옅은 푸른색 바탕 속에서 오리들은 무심하게 노닐고 있다. 드문드문 오렌지빛이 물에 너울거리는 것을 보면 저녁 무렵의 잔잔한 호수 같기도 하고 새벽 동틀 무렵 같기도 하다. 주변에는 울창한 숲이 있을까? 아니면 갈대밭이 있을까? 혹은 모래톱이 있는 강일지도 모르겠다. 바라보고 있노라면 마음이 편안해지는 묘한 그림이다. 오리 그림을 그린 이는 이강소다.

자연스럽고 거침없는 붓 터치의 회화, 단순한 형체의 조각과 설치 작품을 통해 관조와 동양적 사유의 세계를 은유적으로 보여주는 이강소. 그는 회화, 판화, 입체 설치, 도예, 사진, 비디오, 퍼포먼스 등 다양한 장르를 자유롭게 넘나들며 끊임없이 실험적인 작품에 몰두해 왔다. 어떻게 그렇게 여러 가지 장르에 아무렇지도 않게 도전할 수 있을까. 이강소의 작업실 방문은 그런 궁금증에서 시작됐다.

이강소의 경기도 안성 작업실을 찾아가는 길, 위압적으로 크지도 않으면서 적당히 규모 있는 논과 과수원 들을 지나고 고불고불 이어진 농로를 돌고 돌았다. 시멘트블록 담과 철 대문이 그저 평범해 보였지만 그 안에 들어서니 딴 세상이다. 안성 보개산 줄기의 야트막한 산비탈, 자연 지형을 살린 8000평 대지에 자리 잡은 그의 작업실 규모는 한 사람의 작업을 위한 공간으로는 상상을 초월한다.

입구에서 언덕길을 조금 올라가면 오른편으로 서재와 그림 수장고가 있는 녹슨 철골조의 작업실이 있다. 이강소는 작업실 앞에서 활짝 웃으며 나를 맞았다. 철골조의 작업실 건물 앞쪽으로 영화촬영 세트장처럼 보이는 대형 작업장 건물 세 동과 가마가 있는 벽돌 건물이 있다. 작업장은 각각 그림 그리는 곳, 조각하는 곳, 설치 작업장과 창고 역할을 하는 곳으로 쓰임새가 구분돼 있다. 한 바퀴 돌면서 구경하는 데에도 상당한 시간이 걸렸다.

"내가 여기서 생활한 지 20여 년이 되었어요. 이곳에 완전히 정착하게 될지 어떨지 몰라서 처음 15년 동안 비닐하우스로 버티다가 결국 이곳이로구나 하는 결론을 내렸죠. 큰 맘 먹고 몇 년간에 걸쳐 그저 쓰기 편하게 용도에 맞게 건물들을 지었어요."

회화 작업실에는 거대한 화면 위에 나룻배 한 그루와 수양버들이 흐드러진 그림이 바닥에 뉘어져 있다. 벽에도 그림이 기대어져 있

다. 조각 작업실에는 재료를 섞고, 짜내는 기계들이 있고, 여러 선반에는 다양한 모양의 조각 작품들이 칸마다 가득했다. 건물의 바깥에도 작품들이 그득했다. 설치 작업실에는 예전 작업에 쓰인 소재들이 보관돼 있다. 40여 년 전인 1973년 첫 개인전에 놓인 작품을 재현하느라 구입한 선술집 탁자와 테이블부터 2011년 대구시립미술관 개관전에 발표한 설치 작업 '허虛'를 해체한 오래된 절 건물의 기둥(그는 그것이 분황사의 배흘림기둥이라고 믿고 있다)도 보관돼 있다. 이런 대형 오브제들을 움직일 수 있도록 크레인도 갖췄다.

작업실 동에서 나와 위편으로 조금 올라가니 전시관을 겸하는 복합 공간이 있고, 그 위로는 한옥과 양옥이 어우러진 사랑채 건물이 있다. 박스 형태의 콘크리트 건물인 전시관은 2층 규모인데 아래층에는 그의 사진 작업과 조각 작품, 회화 소품들을, 위층에는 크기가 큰 회화 작품이 전시되어 있다.

한옥 사랑채에는 누마루가 있다. 누마루에 오르니 새소리가 청명하게 들려온다. 가만히 귀를 기울이니 새소리와 어우러져 클래식 선율까지 들린다. 건물마다 내부에 음향설비를 갖춰놓고, 마당에도 곳곳에 스피커를 설치해 음악이 공간에 흐르도록 해놓았다. 눈과 귀가 동시에 호사를 누릴 수 있는 곳이다. 건물 사이사이와 마당에는 편안함을 주는 그의 조각 작품들이 놓여 있어 조각 공원 같은 분위기다. 마치 미술대학 캠퍼스를 옮겨다 놓은 듯하다.

작업실을 이곳저곳 다니며 구경하는 내내 입을 다물 수가 없었다. 건물 한 동만 있어도 작가들은 행복할 텐데 참 욕심도 많고, 복도 많은 작가라는 생각이 들었다. 그런데 여기가 끝이 아니었다. 고개를 들어 언덕을 보니 그 위에 아주 작지만 예쁘장한 집 한 채가 오롯하게 서 있다.

"여기 있는 건물 중에서 가장 오래되었어요. 군불을 때서 온돌을 데우도록 지었죠. 풍수지리 전문가가 최고의 명당이라고 한 곳이에요. 겨울이면 오두막에서 군불을 지피며 며칠씩 지내요. 스스로를 충전하는 거지요."

자신의 작가 인생이 오롯이 담겨 있는 이 공간에서 이강소는 바람 소리와 새소리 그리고 음악과 더불어 지내고 있다. 가족들은 서울에 있고 이곳에선 대부분 혼자 지낸다. 자연을 품에 안고서 자연스럽게……. 작품의 분위기처럼 조용하면서도 거칠 것이 없는 무한한 자유를 느낄 수 있는 공간이다.

그의 주된 생활공간인 서재에 자리를 잡고 앉았다. 아래층 넓은 책상에도 책들이 쌓여 있고, 2층으로 된 서가에도 책이 가득하다. 얼핏 보니 미술책보다는 노자, 장자 등 동양사상과 철학을 다룬 책들이 더 많다. 관조적인 그의 작품은 괜히 나온 게 아닐 터다.

"일찍 자고 일찍 일어나 책 읽고, 독서하고 날이 새면 작업장에 나가 작업하고……. 그걸 반복하는 게 내 생활이에요. 낮 시간에 하는

작업이 완전 육체노동이기 때문에 저녁엔 일찍 잘 수밖에 없어요. 새벽에 일어나선 별로 할 일이 없으니 책을 많이 읽게 되죠. 책을 읽으면서 이런 저런 생각도 하고 작품 구상도 합니다."

산속에서 혼자 지내는 단순한 생활이 심심할 듯도 한데 그는 "이것저것 하다보면 혼자서 날마다 분주하다"며 웃는다. 아무리 봐도 그는 단순한 예술가가 아니라 '자연 속에서 예술하며 도 닦는 사람' 같다.

청년 시절 이강소의 작품은 지금과는 딴판이다. 젊은 이강소는 매우 실험적이고 도발적인 아이디어로 화제의 중심이 되곤 했다.

"집에서 넉넉하게 지원해 주었기 때문에 학생 때에도 계속 작업실을 갖고 있었어요. 남학생들끼리 작업실에 모여서 외국의 미술 잡지들을 구해 보면서 새로운 미술운동의 필요성에 대해 얘기를 많이 했는데 그게 현대미술 연구모임으로 발전했죠."

대학 졸업 후 교사를 하면서도 실험적인 작품을 내놓다가 1972년, 흑석동에 작업실을 마련해 본격적으로 작가의 길로 접어든다. 그리고 1년 뒤, 명동화랑의 초대를 받아 첫 개인전을 열었다. 명동화랑을 선술집으로 바꿔 놓고 제목을 〈소멸〉이라고 붙였는데 선술집의 나무 의자와 탁자를 그대로 옮겨다 놓았던 까닭에 '선술집'이라는 표제로 더 잘 알려진 작품이다. 당시로선 파격적인 시도였던 '선술집'은 젊은 그를 일약 스타덤에 올려놓았다.

선술집
명동화랑, 1978

낙동강 이벤트
1977

누드 퍼포먼스
에콜 드서울, 덕수궁현대미술관, 1976

"초청받은 관객들이 그저 와서 마시고, 얘기하고, 놀다 가라고 명석을 깔아 놓는 것 그 자체였어요. 마시고 떠들다 보면 시간이 금방 사라지잖아요. 이 우주 속에서는 잡다한 일이나 사건이 무수하게 일어나고 소멸하고 또 생겨났다가 사라집니다. 현실로 있는 것은 모두 이렇게 사라지고 맙니다. 관객들은 작품의 일부가 되어 시간 속에서 모든 것이 소멸됨을 직접 체험하는 게 작품이었어요."

전통적인 작품 감상 태도와 미술작품 감상 공간의 형식을 부인한 관객 참여 중심의 행위예술적인 전시회였다. 퍼포먼스라는 것이 소개되지 않던 당시로서는 파격적인 명동화랑 개인전은 숱한 화제를 낳았다.

국제적인 화제를 모으며 가치를 부각시킨 작품은 1975년 제9회 파리청년비엔날레에서 발표한 일명 '치킨 페인팅'이다. 생성과 소멸, 흔적에 대한 개념적 작품인 〈무제 75031〉은 당시 유럽 평론가들로부터 비상한 관심을 모았다.

"처음 사흘 동안 닭을 전시장에 매어 놓았어요. 닭의 행동반경 안에 회분을 뿌려 닭의 발자국이 남도록 했지요. 나흘째에는 닭은 없고 바닥에 닭이 이루어 낸 궤적만 남아 있죠. 보는 사람들이 회분으로 바닥에 남은 닭의 흔적을 보면서 마음대로 상상하도록 했어요. 그 다음엔 작품의 요소와 변화를 사진으로 담아 벽에 설치해 사라진 닭을 형상화하는 게 작품이었습니다."

같은 해 그는 '에콜 드서울' 전시회에 알몸에 페인트를 칠하고 광목으로 닦고 이것을 바닥에 놓은 뒤 사라지는 과정을 담은 사진들을 전시했다. '누드 퍼포먼스'(1975)다. 화집에 실린 당시 작품 사진을 보여 준다. 한창 때의 젊은 남자가 알몸으로 있는 사진을 보기가 민망했지만 '예술'이라니까.

이강소는 1980년대 중반부터 퍼포먼스 중심의 작업에서 벗어나 회화 중심의 작품 활동에 몰두한다. 자유스럽고 거친 붓질 속에 사물의 존재가 숨어 있는 작품 시기를 거쳐 80년대 후반에는 오리, 사슴, 나룻배가 등장하는 풍경화에 집중했다. 그의 회화에는 오리, 배, 사슴, 집의 형상이 자주 등장한다. 노가 없이 놓여 있는 조그마한 빈 배는 1990년 전후로 그의 회화와 조각에 반복적으로 나타났다. 비어 있는 배는 작가에게 존재의 실체를 알려주는 도구이자 고립과 정신적 성찰에 대한 은유이기도 했다.

그는 특별한 의도를 갖고 그리지 않는다. 물이 흐르듯이 생각이 가는 대로 붓이 가고, 붓이 가는 대로 생각이 간다.

"붓을 들어 화면에 마음 가는 대로 칠해 놓고는 가만히 들여다봅니다. 그게 구름같이 보이면 아래에 집을 하나 그려 보고, 그게 바다처럼 보이면 조각배를 그리고, 안개 낀 호수처럼 보이면 오리를 그려 넣는 거예요. 작가의 표현이 강한 것보다는 표현이 적은 방향으로 가면서 자연스럽게 생겨난 것을 보도록 작업합니다. 오리, 사슴,

무제
캔버스에 유채, 132.3×162, 1991

배 같은 모티프를 보는 사람이 마음대로 상상할 수 있게 하는 요소로 활용했지요."

그의 그림은 실제 물가를 그리거나 강을 그리는 것이 아니다. 그런 느낌을 주는 것이다. 그래서 더욱 서정적이다. 일필휘지의 붓질처럼 간결하고 순간적인 붓놀림이 만들어 내는 단순한 선과 점의 율동성, 여유롭게 남은 공간 속에 고정된 비현실적인 형상들의 조합은 추상적이면서 가슴 밑바닥을 건드리는 긴 울림이 있다.

이강소는 자신의 작품이 결코 의도적이지 않다는 점을 거듭 강조했다. 순간순간 연출되는 즉각적인 선들이 추상적인 이미지로 캔버스에 흔적으로 남는다. 그의 작품들은 공백을 긴 여운으로 남기고 움직임을 최소화함으로써 감상자에게 많은 여지를 던져준다. 한마디로 담백하다. 그 담백함은 시간이 갈수록 더욱 강도를 더한다. 최근 그의 회화 속에서 색채는 점차 무채색으로 바뀌고, 형상들은 기호와도 같이 간결해진다.

"무채색이라도 사람들은 색깔을 담아서 이미지를 봐요. 구름 같다거나, 호수 같다거나 이런 이미지들을 색채를 생각하면서 봅니다. 무채색을 사용하는 것은 강제성이 없고 감상자의 상상력을 자극하는 것이죠."

자연과 물성의 변화에 관심이 깊어지면서 그는 조각 작품에 몰두하게 된다. 육면체의 변화되는 모습에 대한 조형실험을 반복하던 그

는 납작한 직육면체 점토판을 바닥에 수직으로 쌓아 형태 변화를 관찰하는 작품들을 발표했다. 시간과 물성에 대한 탐구는 점토, 석고, 브론즈 등 재료를 다양하게 바꿔가면서 계속된다. 요즘은 세라믹에 심취해 있다.

"지금 가장 흥미롭게 작업하는 장르도 조각입니다. 자연스럽게 붓질하듯이 반죽한 흙덩이를 자연스럽게 바닥에 던져 말린 뒤 가마에 굽는 방식입니다. 던지는 힘이 가해진 흙덩이는 구겨진 채 중력에 의해 주저앉기도 하면서 독특한 모양으로 굳어져요. 작가의 행동으로 만들어지지만 자연의 법칙으로 완성되는 것이죠."

그의 조각은 형상과 질료, 그 사이에 존재하는 공간, 그 속에서 움직이는 작가의 상호의존 관계성을 탐구한 결과물이라고 했다. 공, 무상의 개념과 일맥상통하는 '소멸'은 그가 오래 전부터 천착해 온 주제다. 이 주제를 다양한 매체를 이용해 다른 방식으로 표현해 내려는 것이 지금까지 그가 해온 작업이다. 사진 작업에서도 '소멸'이라는 주제를 다룬다.

"내 사진은 물체를 찍은 게 아니고 렌즈 앞에 있는 공간, 빛, 먼지를 받아들이는 것입니다. 과거와 현재를 거쳐 미래로 가게 될 미립자, 나의 미립자, 사물의 입자들이 작용하는 모호하고 신기한 공간을 담아내죠. 그런 생각을 담는 방법을 제대로 구현했다고 생각하지 않아요. 나가려는 방향이 그렇다는 것이죠. 그래서 사람들이 많이

무제
캔버스에 유채, 130.3×162, 1991

허虛

캔버스에 아크릴, 181.8×227.3, 2011

지나다닌 곳이라든지 오랫동안 사람들이 살던 곳에 렌즈를 갖다 대요. 보는 것, 보이는 것이 아니라 개념으로 잡아낼 수 있는 영역을 담기 위해서입니다."

예술가로서의 삶을 그는 이렇게 말했다.

"작업하면서 인생을 조금씩 깨닫게 되고 작업을 통해서 조금씩 사람이 되는 것 같아요. 내 작업은 내 성격과 닮았어요. 볼 거라곤 별거 없고, 단지 맑을 뿐이죠. 맑은 부분을 다른 사람과 공유하는 것, 거기서 보람을 느낍니다."

젊은 시절 파격적인 퍼포먼스로 세상을 깜짝 놀라게 한 이강소도 어느 새 칠순을 넘겼다. 머리에는 흰 서리가 내려앉았고, 삶을 관조한 듯 소탈한 미소를 짓는 지금의 그는 선의 경지를 추구하는 구도승을 연상하게 한다. 하지만 날카로운 눈빛 속에는 여전히 실험정신에 충만한 청년 이강소의 에너지가 살아 있었다.

이
강
소

1943년 대구에서 염직 공장을 경영하고 경북 청도에 많은 농지를 소유한 여유 있는 집안의 둘째 아들로 태어났다. 가업을 이어야 하는 부담이 없는 데다 집안 어른들도 그의 재능을 인정하고 그림 그리는 것을 반대하지 않았다. 경북고 재학 중이던 1959년 청운회라는 미술클럽을 조직해 대구역 앞 시민회관에서 전시회도 열었다. 1961년 그는 서울대학교 미술대학 회화과에 입학한다. 졸업과 함께 대구로 내려가 교사생활을 하다 1972년부터 서울에서 전업작가 생활을 시작했다. 한국 현대미술이 태동하던 시기에 그는 퍼포먼스, 입체, 회화, 조각 등 장르를 넘나드는 다양한 실험적 작업으로 평단의 주목을 받았다. 새롭고 다양한 시각에서 자신의 독창적인 회화형식을 추구해 온 그는 1985년을 전후한 시기부터 최근까지 평면 회화작업에서 운필의 속도감이 만들어내는 오리, 배, 집 등의 형상을 이용해 인식의 자유로움과 동양적 사유의 세계를 표현하고 있다. 90년대 후반 '무제' 시리즈, 2000년 대 초반 '섬에서' '강에서'에 이어 2000년대 후반의 '허墟' 연작으로 이어진다. 그는 1993년 경상대 교수직을 그만둔 이후 줄곧 전업작가로 작품 활동에 전념하고 있다. 전통과 현대성의 조화에 대한 고민, 생성과 소멸을 반복하는 우주 만물의 시간적 질서에 대한 그의 사유는 계속된다.

색^色 속에서 자유를 찾다

✕

하종현

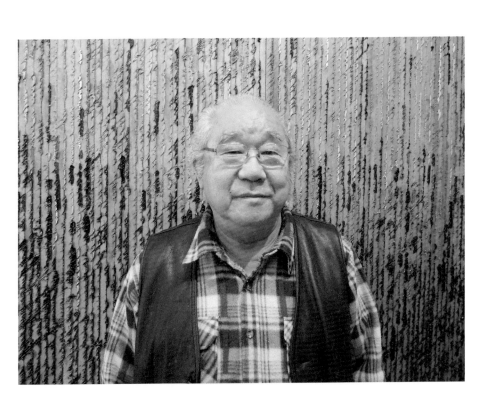

일산 작업실

회화란 캔버스나 판자, 혹은 종이 위에 물감으로 그림을 그리는 것을 의미한다. 하지만 그런 방식을 부정하는 화가도 있다. 하종현은 캔버스 표면에 물감을 칠하는 회화의 고정관념을 깨고, 캔버스 뒷면에서 앞으로 안료를 밀어내는 독창적인 기법으로 한국 추상회화의 새 장을 열었다. "세종대왕이 한글을 만들었듯이 내 화업의 궁극적 목적은 나만의 언어를 만드는 것"이라며 자기만의 조형 언어 만들기에 평생의 열정을 쏟아 온 그를 일산서구 가좌동 작업실에서 만났다.

일산 신도시의 아파트 숲을 지나 서쪽으로 단독 택지가 시작되는 지점에 하종현의 작업실이 있다. 적벽돌로 지어진 단출한 살림집을 지나 너른 마당에 가건물 네 채가 서 있다. 오후 3시의 해를 등 뒤로 하고 커다란 덩치의 그가 얼굴 전체로 미소를 지으며 나를 맞았다. 경남 산청 태생인 그는 여전히 경상도 사투리를 진하게 쓴다.

하종현이 이곳으로 이사 온 것은 2011년이다. 정면으로 보이는 한 동은 전시 공간으로 사용한다. 다른 동들은 수장고와 작업 공간이다. 작업실에선 그의 부인과 조수가 커다란 선풍기 바람에 더위를 식히며 좁고 길다란 캔버스의 모양새를 다듬고 있다. 수장고엔 그가 신주단지 모시듯 끌어안고 살아온 작품들이 빼곡하다.

"1000점이 넘을 거예요. 시기별로 대표작으로 꼽을 만한 작품을 모두 갖고 있어요. 언제라도 미술관 전시를 문제없이 열 수 있는 분량이죠."

한국 회화사에 족적을 남긴 그이지만 작품이 워낙 대작이고 추상회화다 보니 대중적으로 그다지 큰 성공을 거두지 못했다. 결과적으로 기념비적 대작들이 그의 수장고를 채우고 있다. 상업적 성공은 거두지 못했지만 2012년 과천 국립현대미술관서 열린 회고전을 작가 소장 작품만으로도 어렵지 않게 치를 수 있었다. 그는 '팔리지 않는 작품'이어서 그렇다면서도 다른 데서 빌려오지 않고 자신이 갖고 있는 작품으로만 회고전을 열었다는 점에 뿌듯해했다.

60년 동안 이뤄온 그의 독창적 작품세계를 시대별로 조명한 회고전을 위해 많은 작품들이 빠져 나갔는데도 여전히 수장고에는 대작들이 그득했다. 화려한 색채가 폭발하는 최근작 앞에서 활짝 웃는 그의 사진이 입구에 걸려 있는 전시장에서 선풍기를 틀어놓고 인터

뷰했다.

하종현의 대표작 '접합[conjunction]' 시리즈의 창작 방식은 상식의 틀을 뒤집는다. 캔버스 앞에서 그리는 게 아니라 뒤에서 물감을 밀어내어 섬유 사이로 삐져나온 물감으로 형상을 만든다. 도구를 사용해 물감을 부드럽게 혹은 강하게 밀어낸다. 움직임에 따라 다른 형태로 배어나온 물감을 다시 쓸어내린다. 여름 초원 위를 바람이 쓸고 지나가듯 자연스러운 표정의 작품이 탄생한다. 이런 독특한 방식은 어떻게 나온 것일까?

"캔버스도 그렇고 물감도 그렇고 기본적인 것을 서양에서 만들어진 걸 쓰지 않을 수가 없어요. 그렇다면 과거에 그들이 하던 방식대로 물감을 가지고 캔버스를 메우는 걸 되풀이할 것인지, 아니면 나만의 새로운 언어를 가지고 표현할 것인지를 고민했어요. 어느 날 그림을 보니 곰팡이가 나서 삭고 있었어요. 먼지를 털려고 캔버스를 뒤집었을 때 물감이 배어 나온 것을 보게 됐는데 멋있더라고요. 성긴 마대의 뒤에서 물감을 밀어내서 나오는 표정, 잔잔한 알갱이의 표정이 제각각 다른 형태로 다르게 말하고 있었어요. 근본적으로 서양의 것과는 다른 작품이 되는 겁니다. 바로 이거다 싶었지요."

캔버스를 이루는 마대의 성질을 살리면서도 물감은 물감대로 살아나서 제 이야기를 하고 있고, 거기에 작가의 이야기를 담으면서 모두가 하나의 이야기를 하고 있는 게 그의 작품이다. 물질과 물질

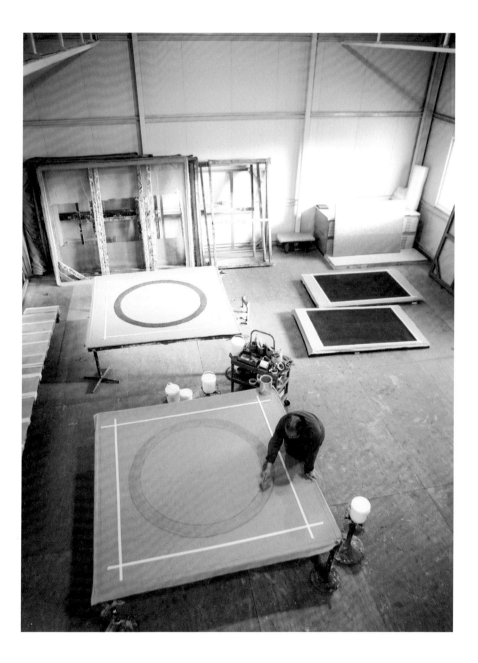

의 만남에 작가 이야기를 담는 이런 독특한 기법을 통해 이뤄진 하종현의 작품은 확실히 느낌이 다르다. 치밀하고 밀도 있으면서 절제된 형식으로 재료를 이용한다. 그의 작품은 손맛과 물성이 강하게 느껴진다. 거칠지만 내면의 이야기를 듣는 것 같다. 진흙과 거친 지푸라기로 바른 시골집의 흙벽이나, 한약재를 짤 때 삼베 사이로 나오는 진액 등에 비유되기도 한다. 그는 '접합'을 "마대와 물감의 접합, 마대와 철조망 같은 물질과 물질의 만남을 통해 전혀 새로운 것을 탄생시키는 것"이라고 말했다.

"마대, 물감, 내 행위가 각각 분명한 특징과 색깔을 갖고 있지요. 각자의 물성을 살린 물질과 물질, 물질과 인간의 완벽한 접합을 추구합니다. 나는 이걸 접합의 극치라고 봐요."

하종현의 작품 전반에 흐르는 중요한 개념은 '소통' 혹은 '물질과의 대화'다. 물질이 다른 물질의 틈으로 흘러가고, 그 물질이 다른 물질과 만나면서 독특한 분위기와 형상을 만들어 내기 때문이다. 화면은 물질인 동시에 활성화된 회화의 공간이 된다. 마대의 거친 마티에르와 물감, 손끝의 움직임과 힘이 고스란히 살아 있는 그의 작품에서 독특한 기운 혹은 기가 느껴진다.

1974년 처음 발표한 '접합' 연작 이래, 그의 주된 관심사인 물질과의 만남이 빚어내는 만남 즉 접점에서 일어나는 물질과의 대화가 35년간 계속된다.

표현 방식에서는 변화를 추구했다. 1974년부터 1979년 사이, 초기에는 마대와 물감의 거친 물성이 두드러진다. 1980년에서 1989년까지 작품은 뒤에서 밀고 앞에서 누르는 힘이 화면 전체에 배분되어 정적이고 명상적이다. 검은색, 흰색, 황갈색, 쑥색이 자주 등장하는 이 시기의 작품들은 균질된 질서를 가진 조형감각으로 고요한 자연을 보는 듯하다.

1990년대 중반 그의 회화는 마티에르와 함께 추상적 리듬이 절정을 이룬다. 나이프 자국, 손가락 흔적이 교차하면서 질서정연하면서 우연성이 스며 있는 선들이 겹치고 부서진다. 이후 2009년까지 수직의 구조를 이루며 관조적 태도가 두드러진다. 진초록 등 무거우면서도 선명한 색채가 사용되기 시작하고, 움직임이 크고 활달한 붓의 흔적들이 마치 상형문자의 기호처럼 등장한다.

표현 방식에서 변화를 줬다고 하지만 어떻게 그 긴 세월을 똑같은 주제에 매달릴 수 있었는지 참 무던하기도 하다.

"면벽하듯이 도를 닦는 기분으로 살았어요. 외국에서 살지는 않았지만 여행을 많이 다녔죠. 여행하면서 그곳에서 공부하지 않기를 잘했다고 생각했어요. 그들이 보기에도 뭔가 새롭다, 뭔가 우리와는 다르다고 이질감을 느낄 수 있는 작품이 나올 수 있도록 작품을 열심히 했어요. 그러고는 변하지 않았죠."

하종현은 35년 동안 몰두해 온 접합시리즈를 기념비적인 작품을

접합

마포에 유채, 153×116, 1974

이후 접합

캔버스에 유채, 180×120, 2011

접합
캔버스에 복합재료, 244×366, 2008

내놓음과 동시에 돌연 종지부를 찍었다. 2008년 발표한 〈접합08-101〉에서 그는 '접합' 연작의 대표작들을 한 화면에 몰아넣고 철조망에 가두었다. 자기 복제에 빠질 위험에 대한 스스로의 경고이자 새로운 출발을 알리는 작품이었다.

"지루해서 그만둔 것은 아니에요. 더 나가면 내가 스스로를 모방하고 과거를 되풀이하는 방법밖에 남지 않았다는 생각이 들어서 여기서 접자고 마음먹은 거예요. 그동안의 상징적인 작품들을 한 캔버스에 묶어서 철조망으로 쳐버렸어요. 나는 너희들을 과거로 돌리고 이제부터 새 일을 하겠다는 의미지요."

2010년 이후 그는 새로운 실험에 도전하고 있다. 그때부터 제작한 작품에는 '이후 접합'이라는 제목을 붙였다. 중성적 색조의 '접합' 연작과 달리 '이후 접합'은 생의 희열을 드러낸 듯 현란한 원색이 물결친다. 원색으로 칠한 캔버스를 세로로 붙이고 물감을 밀어낸다든지 길게 자른 유리거울을 사용하는 등 소재나 기법 면에서도 새로운 시도들이 두드러진다.

"과거에 해온 걸 정리해보니까 열심히 살기는 했어요. 그런데 새로운 것에 늘 관심을 가져왔는데도 뭔가 모자라다는 느낌이 들었죠. 뭐가 모자랐나 하고 들여다봤더니 색깔이 부족한 거예요. 그래도 내가 화가인데 색깔을 풍부하게 써보지도 못하면 절름발이나 다름없지 않나 생각했어요. 퍼즐로 치면 검은 판에 화려한 색깔이 들어가

야 완전한 판이 되지 않겠어요. 이전에 보지 않던 부분을 통해 나를
완성시키고 싶었어요. 그래서 '앞으로의 10년은 색채'라고 스스로
선언했습니다."

'자유의지'란 바로 이런 게 아닐까. 하종현은 수십 년간 매달려온
작업에 스스로 종지부를 찍고 지금은 색채에 전념하고 있다.

"일흔다섯에 시작했으니 여든다섯까지는 갈 거예요. 색채로. 그 다
음엔 뭐 할 거냐고요? 놀 거예요."

그 나이에 이런 변화를 시도한다는 것 자체가 큰 모험일 텐데 그
는 거침이 없다.

"나는 실험적인 것을 좋아해요. 의자를 보면 네 다리가 균형을 이
뤄 잘 버티고 선 게 맞잖아요. 그런데 나는 이런 걸 보면 한 쪽을 툭

잘라서 기우뚱해보고, 그 다음부터 그걸 원상으로 돌리되 다른 것으로 만들어보는 걸 좋아하는 스타일이에요. 과감하게 내버리거나 분질러야 직성이 풀리죠. 원래 새로운 것을 할 때 별로 주저하지 않아요. 내가 추구하는 변화는 나이를 먹었다고 중단하는 게 아니라 살아 있는 한 계속되는 거예요."

화려한 색깔들이 물결을 이뤄 원기왕성하고 생동감 넘치는 작품 '이후 접합'을 그는 '만선의 기쁨'에 비유한다.

"지금까지 경주마처럼 살아온 것 같아요. 옆도 보지 않고 앞만 향해서 달려왔어요. 염라대왕에게 내놓을 보고서에 열심히 살았고 그 증거로 이렇게 마지막 수확으로 배에 만선 표시를 달고 왔습니다, 하고 보여줄 거예요."

캔버스에 물감을 바르고 칠하는 것이 바로 회화의 본질이라고 생각하던 우리의 통념을 단번에 깨버린 하종현. 거리낌 없이, 두려움 없이 자유롭게 변화를 추구하고 있는 그가 보여줄 새로운 반란을 기대해도 될 듯싶다.

인터뷰를 마치고 나니 한낮의 더위는 한풀 꺾이고 훈훈한 저녁바람이 불기 시작했다. 마당으로 나와 대문 쪽으로 걸어가다 보니 집 앞마당에 조각 작품들이 눈에 띈다. 근처에 작업실을 가진 제자들이 오픈스튜디오를 해서 산 작품이라고 했다. 힘든 예술가의 길을 가는 제자들을 아끼는 그의 마음은 그랬다.

하
종
현

1935년 경남 산청에서 태어나 1959년 홍익대 미대 회화과를 졸업했다. 신상회 공모전에 대상을 수상하면서 화단에 등장했고, 1960년대 말 한국 최초로 기하학적 추상을 발표하면서 앵포르멜 회화로 획일화된 한국 화단에 파문을 일으켰다. 작가로서 조명받기 시작한 것은 1965년 파리비엔날레부터. 1967년부터는 앵포르멜에 기하학적 형식이 가미된 작품을 선보였다. 60년대 후반 발표한 '도시계획 백서' 연작은 한국 사회의 역동성과 도시 건축의 기하학적 형태를 회화로 옮겼다는 평가를 받는다. 1969년 한국아방가르드협회(AG) 회장으로서 전통과 기성질서에 대담하게 도전하며 용수철, 철사, 철조망, 나무, 밧줄 등을 사용한 도발적인 작품들을 발표한다. 그리고 1974년부터 그의 대표작이 되는 '접합' 시리즈를 시작한다. 스스로를 "한국에만 있기에는 너무 아까운 인물"이라고 서슴없이 평가한다. 45년간 홍익대에서 후진을 양성한 교육자로서, 서울시립미술관장직을 성공리에 수행한 행정가로서 그리고 미술계의 발전을 위해 많은 일들을 열심히 해왔다. 2001년 홍익대를 퇴직하면서 받은 퇴직금과 사재를 털어 작가와 평론가들을 격려하기 위해 '하종현미술상'을 만들기도 했다.

탐구하는 '청년 작가'로 남다

×

이종상

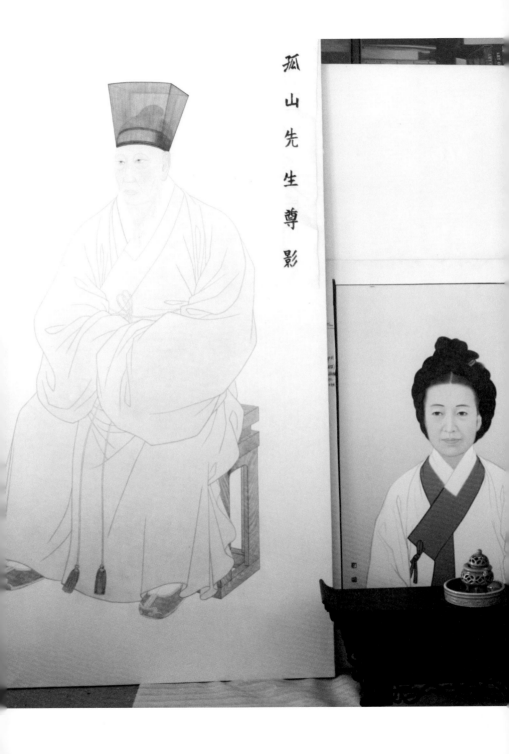

孤山先生尊影

평창동 작업실

일랑 이종상. 그가 어떤 사람이라고 한마디로 규정하는 것은 불가능하다. 그는 단순히 그림을 잘 그리는 화가가 아니다. 다양한 회화적 표현양식을 시도했으며 재료나 장르 측면에서는 청년 작가 못지않은 실험정신으로 일관해 왔다. 작가로서 빛나는 예술혼은 물론 이 시대를 살아가는 지식인으로서의 역사적 소명의식과 식을 줄 모르는 탐구열까지 지닌 르네상스인이다. 수십 년 동안 '한국 문화의 자생성'이라는 화두를 잡고 그 정수를 작품으로 풀어내고 있는 그의 평창동 작업실을 찾았다.

이종상은 작업실로 가기 전에 평창동 커피숍에서 만나자고 했다. 집을 찾기가 좀 어려우니 자신의 차를 따라오라고 한다. 충청도 사람이 느리다는 건 속설에 불과했다. 취재차가 따라가기 힘들 정도로 그는 평창동 언덕길을 빨리도 달렸다. 드디어 도착한 작업실은 겉보기에 특별할 것 없는 평창동의 양옥 주택 중 하나다. 모 회장이 선물했다는 '규룡송' 한 그루가 짱짱하게 자리 잡고 있는 작은 언덕을 사이에 두고 나란히 붙은 두 채를 작업실로 사용하고 있다.

이종상의 작업실 오른쪽 건물 현관문을 열고 들어가자 작품과 갖가지 자료들이 바닥부터 천정까지 꽉 들어차 발 디딜 틈이 없다.

"층층마다 사람이 들어가 앉을 데가 없이 작품들이 꽉 들어찼어요. 당장에 이걸 옮길 데가 없어서 수리도 못해요. 이렇게 쌓아놓고 있어요."

계단을 올라 응접실로 사용하는 공간으로 들어섰다. 이집에서 그나마 숨 쉴 틈이 있는 곳이라고 했다. 정면 유리창 앞에 매달아 놓은 커다란 붓이 눈에 들어온다. 선생이 손잡이 부분을 가리킨다. 자세히 보니 손잡이 부분에 아주 작은 붓이 하나 더 붙어 있다.

"미시성과 거시성이 하나라는 것을 보여 주기 위한 것"이라고 했다. 철학박사인 그의 내공이 보통 아닐 것이라고 짐작하고 있었으나 시작부터 이건 무슨 소리인가.

"나무 한 그루가 큰 숲의 일부라는 개념과 같아요. 나무를 알면 숲도 알 수 있지요. 사람들이 큰 것만 좋아하고, 큰 것만 위대하다고 생각하는데 그림을 그려보니까 다르지 않아요. 미시적인 것과 거시적인 것이 다르지 않아요. 큰 붓을 가지고 뛰어다니며 그릴 때 내 마음은 미세한 붓 안에 들어가 있어요. 작은 붓으로 그릴 때는 그 반대에요. 결국 뿌리는 하나라는 얘기죠. 큰일을 하는 사람은 미세한 부분을 알아야 하고, 미세한 일을 하는 사람도 큰 틀을 알아야 하죠."

이종상은 두 가지 붓으로 그린다. 그러니까 아주 큰 붓으로도 그리고, 아주 가는 붓으로도 그린다. 크기로 말하자면 보통사람은 가누기도 힘든 커다란 붓을 바닥에 대고 춤을 추듯이 기개 넘치게 순식간에 그려낸다. 장판지에 빗자루만한 붓을 들고 일필휘지로 그려내는 모습에서 접신한 무당을 보는 것 같다.

그는 거대한 화면에 우리의 유구한 역사부터 민족의 DNA까지 담아내는가 하면 미세한 점 하나에 자연과 우주를 품기도 한다. 그런가 하면 아주 가느다란 붓으로 수만 개의 점을 찍어가며 표정과 인품까지 살아있는 영정을 그리기도 한다. 현재 사용되는 오천원짜리 지폐 속의 율곡 선생과 오만원짜리 지폐 속의 신사임당 영정은 그 가느다란 붓 끝에서 탄생했다.

거대한 스케일의 벽화부터 현미경을 들이대고 봐도 모자라는 세밀화까지 그의 작품들은 한 사람이 그렸다고는 믿어지지 않을 정도로 다채롭다. 그런데도 그가 표현하려는 것은 오직 한 가지. 그의 작품은 한결같이 한국문화의 자생성이라는 메시지를 담고 있다.

"난 해방 이후에 대한민국 교육을 받은 사람이에요. 그런데 우리나라 것에 대해 배운 적이 없어요. 단 한 가지, 교과서에 수렵도가 나오는데 그걸 보고 하도 신기해서 선생님께 여쭸더니 그냥 지나가라고 하는 거예요. 초등학교는 그렇다 치고 중고등학교에서도 배우지 못했어요."

서울대 회화과에서 서양화를 전공했다. 그런데 수업을 들으면서 오히려 서양 문화의 영향으로 우리 문화의 자생성이 사라지고 있다는 문제의식을 갖게 된다.

"서양화는 자신 있게 그렸어요. 프랑스에서 갓 돌아온 교수님이 내 그림을 보고 서양에서 30년 전에 유행하던 것을 게이초 신조가 다시 하는데 그걸 봤느냐고 하는 거예요. 화선지 한 장 사려면 하루를 굶어야 하는 제가 게이초 신조를 어떻게 알겠습니까. 그런데도 작품에 그런 게 보인다고 하니 기가 막힌 거예요. 내가 내 것을 두고 헛배웠구나 생각했죠. 그동안 고학하면서 사 모은 유화물감을 공터에 가져가서 다 태워버리고 동양화로 바꿨어요. 3학년 때였지요."

전공을 바꾼 그는 1962년 국전에서 300호짜리 대작 〈작업〉으로 수상했다. 이듬해 국전에서도 연달아 수상하자 스물세 살이던 1964년 최연소 국전 추천작가가 됐다. 화가로서 재능을 인정받았고 그림을 사겠다는 사람도 줄을 섰지만 근본 질문에 대한 답을 얻지 못했다.

"새파랗게 젊은 제가 대학 졸업하던 해에 국전 추천작가가 됐어요. 경력을 쌓으려면 작품을 자꾸 발표해야 하는데 그럴 곳이 없어진 거예요. 지금처럼 화랑이 있는 것도 아니었으니까. 기가 막힌 거예요. 탁발승처럼 고행을 생각하고 작업복 입고, 보따리 싸가지고 무전여행을 떠났어요. 휴전선 아래 강화도 외포리부터 시작해서 제

주도까지 갔다가 동해안을 훑고 울릉도까지 갔습니다."

우리 문화의 자생성과 그 원형을 찾기 위해 우리 산하 곳곳을 답사한 끝에 해답을 찾았다. 그것은 고구려 고분벽화였다. 그는 손상 없이 영구히 보존된 벽화의 발색기법부터 연구하기 시작했다. 새로운 기법을 개발한 그는 1965년 이후 국전에는 재질감을 강조한 일련의 추상화를 출품했다. 이어 그의 관심 대상은 고구려 고분벽화의 상징적인 형상 표현, 서술적인 공간 구성으로 영역을 넓혀갔다. 1972년 고구려 문화 자생론과 관련된 논문을 발표했다가 사회주의 작가로 몰려 가택 수사와 함께 중앙정보부에 연행되기도 했다.

"결국은 무혐의로 나왔어요. 그 덕분에 고구려 벽화를 원없이 연구할 수 있었지요."

1978년 한국벽화연구소를 설립하고 북한과 만주에 있는 고구려 고분을 직접 답사하면서 벽화를 연구했다. 이종상은 결국 고구려 벽화의 전통기법과 예술성을 현대적 조형방법으로 복원해 내기에 이른다. 고분벽화를 그린 안료와 기법을 연구해 많은 걸작들을 발표하는가 하면 전통 안료를 동판에 녹여 보존성을 높이는 동유화 기법을 창안했다.

고구려 벽화 연구에서 시작된 우리 문화의 자생성 탐구는 1970년대 중반부터 전통적인 영정기법 연구와 역사적 소재의 재현으로 더욱 구체화됐다. 교과서나 우표에 사용되는 국가 표준영정들과 쌍용

총 벽화 제작도, 석굴암 축조도 등이 이 시기에 완성됐다.

이종상은 작품을 시작하면 그림 대상과 완전히 몰아일체가 된다. 원효대사를 그리기 위해 기신론을 공부하다가 동국대학교 대학원에서 철학 공부를 시작하고, 결국 철학박사 학위까지 받았다.

자생문화에 대한 관심은 우리의 자연으로 영역을 확장한다. 그는 겸재 정선이 그랬듯이 우리 산하를 발로 답사하며 그림을 그렸다. 산을 넘고 내를 건너며 바위를 그리고 나무를 그렸다.

"겸재가 그린 진경산수가 그 시대적 의미가 있듯이 나의 진경에 역사적 소명의식을 담고 싶었어요. 그 시대를 살아가는 작가는 늘 역사읽기에 냉철해야 하고 시대를 앞서가는 창조적 예지가 필요합니다. 역사의식을 상실한 작품은 시대적 소명과 문화적 정체성을 잃어버린 것과 같습니다."

독도시리즈는 일랑의 진경에 대한 철학과 역사 의식이 함축된 작품이다. 그는 1977년 처음으로 독도에 들어가 독도의 기운을 작품으로 담아냈다. 정부든, 국민이든 독도에 관심을 두지 않던 시기였다. 역사가나 지리학자가 독도의 고지도를 찾는 게 전부였다. 그는 누구보다도 앞서 독도의 문화적 상징성을 주창했다.

"일본 사람들이 다케시마(독도를 일본에서 부르는 이름)를 그리기 전에 그려야겠다는 생각이 들었어요. 그들은 유키오에(판화)로 후지산을 그려서 전 세계에 뿌렸거든요. 모르는 사람이 없잖아요. 그들이 다

독도의기 II

장지화, 89×89, 1982

케시마를 판화로 찍어서 뿌리면 당해낼 도리가 없어요. 그러기 전에 독도를 빨리 그려야겠다는 생각에 천신만고 끝에 1977년 독도에 갔지요. 가슴이 쾅쾅 뛰는 거예요. 해가 돋는데 마치 괴물 같은 것이 입에 여의주를 물고 올라가는 것 같아요. 벅찬 가슴을 가눌 길이 없어서 미친 듯이 그리고, 독도의 흙을 바르기도 하고, 그래도 못 다 쏟은 것은 스케치북 뒤에 썼어요. 잊어버리기 전에."

독도와 우리 민족의 역사를 상징적으로 보여 주는 작품을 그리기 위해 독도에 대해 풍수지리, 지질, 역사 등을 연구했다. 몇 번의 붓 터치만으로 고요하면서도 독도 내면의 강한 힘이 느껴지게 하는 작품들은 그런 작가의 노력과 열정의 산물이다. 그는 독도만큼 완벽한 자연물은 세상에 없다고 했다.

'이제 내 눈에는 나무도 들도 숲도 산도 모두 투명한 유리처럼 내 시야를 가리지 않는다. 그 겹겹의 유리 속에 한의 맥이 보인다. 보이는 것이 아니라 만져진다. 이런 나의 끈끈한 한의 맥을 근원 형상으로 표출하고 싶다.'

모든 존재의 근원이며 형상 이전의 원형을 가리키는 '원형상' 시리즈는 재료, 기법, 실험성, 완성도면에서 한국회화사에서 큰 획을 그은 작품이라는 평가를 받는다. 단순히 외형만 그리는 게 아니라 그리는 대상의 역사와 철학 등 인문학적 요소를 체득해 내면의 정신까지 그린 결과다. 특히 주목할 것은 1997년 프랑스 파리의 루브르

박물관 지하 카루젤뒤루브르에서 총 길이 72미터, 높이 6미터에 이르는 설치벽화 〈원형상 94111-마니산〉이다. 14세기의 성벽을 오브제로 활용한 이 작품을 통해 그는 힘찬 필력과 날카로운 역사의식, 실험적 창작기법, 조형적 완벽성을 유감없이 발휘했다. 강화도 마니산을 배경으로, 프랑스 함대의 침탈에서 시작한 작품은 모든 아픔을 딛고 일어서 우리 문화의 관용성으로 마무리되는 이미지를 한지에 강렬한 필치로 형상화한 뒤 배면조명으로 부각시켰다.

"박물관에서는 영구전시하겠다고 했어요. 외규장각 도서와 직지를 반환하면 박물관에 기증하겠다고 했지요. 박물관은 정치적인 문제라며 난색을 표했고, 난 문화적 자존심의 문제라며 작품을 한국으로 가져왔어요."

이종상은 이 역작이 언젠가 다시 햇빛을 볼 날이 있을 거라며 작업실에 보관하고 있다. 그의 벽화 작품 스케일은 어마어마하다. 보통 작가는 엄두도 못 낼 이런 엄청난 작품을 그릴 때 그는 화선지 위에서 선잠을 잔다. 큰 화면의 영감을 얻기 위해서다. 영감이 떠오르면 불현듯 일어나 마치 신들린 듯 붓을 휘둘러 그것을 화면에 옮긴다.

대작을 그릴 때는 오랜 담금질을 거친 뒤 직감으로 일필휘지 그리지만 영정을 그릴 때는 그 반대다. 한 작품을 완성하기 위해 몇 년씩 작업한다. 마치 학자처럼 치밀하게 자료 조사와 고증작업을 거쳐 초

본을 완성하고, 화선지와 장지에 수차례 그리고 나서 인물을 재현해 낸다. 그는 깨알보다 작은 점으로 근육을 따라가면서 그리는 육리문 肉理紋 기법과 인물에서 풍겨 나오는 인품을 그리기 위해서 화면 뒤에서 그리는 배채背彩 등 조선시대부터 내려온 전통 영정기법을 이당 김은호에게서 배웠다.

"내가 다닌 서울대 동양화과는 옛날로 치면 어진을 그리는 화원인 셈이에요. 당연히 우리의 자생적인 정통 기법을 배워 역사에 남는 영정을 그려야겠다고 마음먹었는데 학교에서는 가르쳐 주지 않았어요. 수소문해서 순조의 영정을 그린 이당 선생님을 찾아갔어요. 내게 인품이 어디에서 나오는지를 묻더군요. 뒤에서 우러나온다는 거예요. 그래서 어진을 그리는 초상화 기법은 앞에서만 그리는 게 아니라 뒤에서도 그린다는 말에 얼마나 쇼크를 받았는지 몰라요."

할아버지뻘 되는 이당한테서 전통 영정기법을 배운 인연으로 서른일곱의 젊은 나이에 오천원권 영정을, 훗날 오만원권의 신사임당 영정까지 그리게 됐다.

"영정 한번 그리려면 거의 반 년, 1년씩 걸려요. 거의 않아요. 영정을 할 때는 궂은 곳에 가지 않아요. 이게 안 되면 아예 그리질 말아야 해요. 길거리에서 초상화 그려 파는 게 나아요. 껍데기를 그리는 게 영정이 아녜요. 영정은 숭배하는 게 목적이에요. 그래서 뒤에서도 그려요. 앞에서는 무표정한 것을 그리는데 근육 속에 평소의 표

정이 다 들어 있어요. 겉으로 표현하는 게 아니죠. 육리문 기법으로 역학적 운동을 해부학적으로 따라가면서 그리니 얼마나 힘듭니까. 게다가 인품까지 드러나야 하니까요. 자세히 보면 수만 개의 무수한 점이 근육을 따라가고 있어요. 신사임당의 영정을 보면 표정이 없는 듯하지만 툭 건드리면 빙그레 웃을 것 같잖아요. 율곡의 경우 자애로운 인품이 풍겨 나오도록 했어요."

첫 인터뷰 당시 그는 고산 윤선도의 영정 작업에 몰두하고 있었다. 고산의 어머니와 형의 묘를 파서 이장하는 과정에서 나온 두개골 골상을 3D 입체 영상으로 직접 만들고, 골상에 유기질을 입히는 과정을 거쳐 고산의 생생한 모습을 유추해 내는 새로운 방식의 고증작업을 진행 중이었다. 파묘 과정과 입체 영상들을 담은 동영상을 보여주며 "이 정도 자료가 확보되면 실제 모습에 상당히 근접한 영정을 그릴 수 있을 것"이라고 고무돼 있었다.

1년이 지나 그를 다시 만나러 갔다. 응접실 책장 앞에 사방관을 쓰고 옥색 두루마기를 입은 고산 윤선도의 영정이 세워져 있다. 강직하면서도 인간을 사랑하고 자연을 사랑하던 고산의 인품이 그윽하게 배어나 가슴에 와 닿았다.

그는 "사람이 늙는다는 건 단순히 나이 드는 문제가 아니라 생각이 늙는 게 문제"라고 했다. 고희가 넘었는데도 청년의 정신과 열정으로 연구하며 작업한다. 그는 기록하고 모으는 소질도 타고 났다.

원형상 – 운우산수

닥지화, 49×50, 2004

원형상-관계Ⅲ

수묵화, 220×197, 2006

'백상록百祥錄'이라는 타이틀로 자신이 살았던 시대의 기록을 모아 놓은 스크랩북이 300권이나 된다. 수석의 정기를 받는다는 '산수경석론'을 연구하다 모은 수석이 2000점이나 된다. 하지만 그에게 이 모든 것은 단지 수단일 뿐이다.

"내가 작품을 하는 것은 작품 자체가 목적이 아니에요. 작품을 위해서 모든 걸 할 수 있다는 것은 저와는 거리가 먼 얘기예요. 공자는 논어에서 미에 대한 기준을 '회사후소繪事後素(그림 그리는 일은 흰 바탕의 뒤에 행한다)'라고 했어요. 인간이 먼저 되고 그림이 있다는 거잖아요. 진정한 그림은 붓끝이 아니라 마음에서 나오는 거예요. 화가도 바른 눈과 바른 마음을 갖고 그림을 그려야 합니다. 제가 예술을 하는 목적은 인간다워지기 위해 하는 거예요. 내가 사람다워지기 위해서 그림을 그리고, 사람다운 삶을 영위하고 싶은 거예요. 욕심일지 모르지만……."

그래서 이종상은 일상을 기록한다. 일기를 들여다봤다. 두 장에 6일치씩 빼곡한데 띄어쓰기도 없이 한자를 많이 사용해서 무얼 적어놓았는지 알 수도 없다. 그는 너무나 사랑하는 둘째딸을 저세상으로 보내는 큰 아픔을 겪었다.

"벌써 23년이 됐네요. 딸을 보내고 견딜 수가 없어서 천주교 성당에 다니기 시작했어요. 그리고 내가 하루를 살면서 깨달은 점과 반성할 점을 적기 위해 일기를 쓰기 시작했지요. 예술적 깨달음과 삶

의 깨달음, 반성 등 내 자신의 기록이에요. 내가 죽으면 이 일기들을 같이 묻어달라고 할 거예요."

일랑이라는 호에 대해 물었다.

"한번 일어날 때 남이 간 길을 가지 말고 최초로 일어나는 파도가 되고, 이왕 솟는 것 거하게 높이 올라가는 파도가 되고, 높이 올라갔으면 떨어질 때 멀리 떨어지라는 의미가 있어요."

혹자는 그가 너무 많은 것을 한다고 했다. 맞는 말이다. 그를 만나고 나서 인터뷰를 압축할 수가 없어서 몇날 며칠을 고생했다. 하지만 이제는 정리가 된다. 그는 학문의 경계를 자유롭게 넘나들며 통섭과 융합의 예술을 실현하는 작가다. 그가 남긴 예술 작품과 발자취는 이미 역사가 되었다.

이
종
상

1938년 충남 예산읍에서 태어났다. 고암 이응노 선생과 친하게 지내며 화가의 꿈을 키웠던 부친 덕분에 유치원 때부터 그림을 배웠다. 서울로 올라와 사업을 하던 부친의 갑작스런 사망에 한국전쟁까지 겹쳐 힘겨운 청소년기를 보내지만 화가가 되겠다는 열정을 포기하지 않고 서울대학교 미술대학 회화과에 입학했다. 처음엔 서양화를 전공으로 택했지만 진정한 한국의 현대미술을 개척해야겠다는 생각으로 동양화로 전공을 바꿔 1963년 졸업했다. 동양의 정신세계를 이해하기 위해 철학공부를 시작했다가 철학에 심취해 1979년 동국대학교 대학원 철학과(비교미학 전공)를 졸업하고, 1988년 철학박사학위를 받았다. 대학시절이던 1962년 국전 추천작가가 되었고, 훗날 서울대 미대 동양화과 교수로 오래 있었다. 진경산수에 이은 한국미의 원형상 탐구와 독도 그림들, 현행 오만원권의 신사임당과 오천원권 화폐의 율곡 이이 영정을 그렸다. 1977년 동산방화랑, 1990년 프랑스 그랑팔레 FIAC, 1991년 가나화랑, 1995년 백남준 기획의 베니스비엔날레 'The Tiger's Tail'전, 1998년 프랑스문부성 초대 루브르미술관 카루젤 설치벽화 전, 1997년 파리에서 세계 80人화가전, 2003년 제1, 2회 베이징 비엔날레 등에 초대됐다.

화려한 축제와 열정의 삶을 살다

이두식

이두식의
고양 행주동 작업실

심장이 펄떡이는 느낌을 그림으로 표현한다면? 축제의 대미를 장식하는 화려한 불꽃놀이를 캔버스에 옮긴다면? 아마도 이두식의 그림들이 그에 가장 근접한 것이 아닐까. 강렬한 원색들이 보색의 대비를 이루며 활기차게 전개되는 그의 그림에서는 강한 생명력이 뿜어져 나온다. 살아 있음을 느끼게 만드는 강한 에너지가 있다. 축제, 혹은 잔칫날이라는 이름의 연작으로 '기운생동'을 화폭에 옮기는 이두식의 행주동 작업실을 찾았다. 2012년 10월 어느날 오후였다. 늦가을의 쌀쌀한 기운이 바람결에서 느껴졌다.

경기도 고양시 덕양구 행주외동 210-10. 서울과 일산을 오가면서 행주대교 옆을 수없이 지나다녔지만 그 언저리에 이런 곳이 있을 줄은 몰랐다. 다리를 끼고 빙글빙글 돌아 들어오니 카페와 식당 들로 자그마한 타운이 형성돼 있었다. 서울인데도 서울 같지 않고, 현재인데도 현재 같지 않은 야릇한 분위기가 느껴지는 공간에 상업용 건물도 아니고, 업무용 빌딩도 아니고, 그 흔한 오피스텔도 아닌 건물 3층에 그의 작업실이 있었다.

대한민국 미술계를 쥐락펴락하는 이두식이 아니던가. 이런 곳에 작업실이 있는 것은 의외였다. 그를 무척 좋아하는(미술계의 마당발로 통하는 이두식을 무조건 좋아하는 사람들이 많다) 지인이 무상으로 빌려준 곳이라는데 강을 바라보기 위해서인지 전망대처럼 둥글게 지어져 있다. 그런 건물주의 의도와는 무관하게 전체 유리창은 두꺼운 천으로 가려져 있다. 강변이라 전망이 좋을 테고, 유리창이 많아 자연 채광이 더 좋을 텐데 역시 의외였다.

"나는 늘 조명을 켜 놓고 작업해요. 밤에 주로 작업하기도 하거니와, 낮에도 조명 아래서 물감 색깔이 더 선명하게 보이거든."

그러고 보니 이젤 옆에 조명등이 놓여 있다. 이젤이 놓인 넓은 홀 뒤편 방에는 뜬금없이 드럼이 놓여 있다. 직접 드럼을 연주하느냐고 물으니 배우려고 시도한 적은 있지만 지금은 하지 않는다고 했다. 소파 앞 탁자 위에는 가슴이 유난히도 커다란 여인이 반가부좌를 하고 있는 조각상이 있다. 장소에 전혀 어울리지 않는다 싶었는데 역시나 중국인 친구의 작품이라고 했다.

이두식은 줄담배를 피웠다. 부산비엔날레 운영위원장부터 한국 실업배구연맹회장, 심지어 영주초등학교 총동창회장까지 광폭 사회활동을 하고 있는 그는 각계각층에 다양한 친구가 많기로 유명하다. 인터뷰하는 동안에도 담배 피우랴, 오는 전화 받으랴, 중국 유학생인 조수에게 업무 지시하랴 무척 바빴다. 성큼성큼 작업실을 왔다

갔다 하며 움직이는 모습은 그의 별명 '고릴라' 그대로였다.

어려서부터 운동을 좋아했다는 그는 덩치가 큰 편이다. 그래서인지 한국 사람치고 양복이 꽤 잘 어울린다. 게다가 그는 소문난 멋쟁이다. 그날도 머리부터 발끝까지 신경을 써서 잘 맞춰 입고 있었다. 밤색 트위드 양복에 조끼까지 입고 마호가니색 발목까지 올라오는 부츠, 지퍼가 아닌 끈을 매는 제대로 된 신사용 부츠다. 키가 무척 큰 편인 그는 손도, 발도 크다. 60대 중반의 나이에 이런 부츠를 이렇게 자연스럽게 소화해 낼 줄 아는 사람은 아마도 대한민국에 딱 한 사람이지 싶다.

이렇다 저렇다 말도 많지만 어찌됐든 이두식의 작품은 한눈에 알아볼 수 있을 정도로 개성이 강하다. 빨강·파랑·초록·노랑·검정의 오방정색을 주조로 한 강렬한 색채와 역동적인 선의 유희로 가득 찬 그의 작품에서는 응축된 삶의 에너지가 화면 밖으로 넘쳐난다. 생기가 넘친다. 내부에 응집된 삶의 열정이 무의식적으로 표출된 듯하다. 삶의 무게를 모두 짊어진 듯한 철학적인 작품과는 거리가 멀다.

1970년대 연필드로잉과 수채화를 병행해 극사실 기법으로 그린 '생의 기원' 연작 시기를 지나 1988년 무렵부터 분방한 필치와 채도가 높은 강렬한 색채가 특징인 '도시의 축제' 연작을 발표해 왔다. 그는 우리 민족의 주된 정서로 꼽히는 어둠과 무거움에 대한 반발이었다고 한다.

"우리나라 예술, 판소리나 창이라든지 소설이 한을 소재로 한 것이 많아요. 우리 민족이 한을 갖게 하는 아픈 역사가 많았기 때문인지 너무 암울해요. 감정이 아주 정제되고 고상해요. 하지만 우리 정서가 그런 것만 있는 건 아니거든요. 왜 만날 어둡고 무거운 색으로 그려야 하는지, 의문이 항상 있었어요. 사계절 중에서도 겨울을 그리는 사람이 있으면 봄이나 여름을 그리는 사람이 있는 것처럼 나도 삶의 밝고 즐거운 부분을 그리고 싶었어요."

어둡고 침침하며 진지한 그림을 철학이 있는 것으로 여기는 사회 분위기 탓에 직설적이고 원색적인 그의 그림을 너무 가볍다고 폄하하는 사람들이 있는 것도 사실이다. 하지만 그가 자신의 그림에 내린 평가는 다르다.

"인간의 밝은 면을 추구하는 사람이 그렇게 많지 않았는데 그런 작가로 자리매김한 것은 의미가 있다고 봐요. 저 역시 6·25전쟁 같은 아픈 역사를 겪었고, 개인적으로 어려운 시기도 있었죠. 암울한 시기에 몸부림치듯이 그린 것이 밝은 것으로 튀어나왔다고 할 수 있어요. 물론 어두운 현실을 그대로 표현하는 것은 중요하지만요. 어둡다고 해서 늘 그런 것만 그려야 하는 건 아니거든요."

이두식은 1988년 이후 20년 넘게 '축제' 연작을 발표하고 있다. 발전도 없고 변화도 없이 늘 똑같다는 세간의 평가에 대해 작가는 "대개 이두식 작품은 다 비슷하다, 너무 똑같다고 하지만 그건 대강 본

사람들이 하는 얘기"라며 "조금만 관심을 갖고 보면 10년 단위로 변하고 있는 걸 알 수 있다"고 한다.

"초기엔 의식적으로 암울함에서 벗어나려고 했어요. 당시 내 그림이 매우 화려하다고 했지요. 하지만 그것도 지금 보면 암울한 면이 많아요. 여백의 미를 살리긴 했지만 검은색을 많이 사용했어요. 지금은 검은색이 훨씬 줄었습니다. 밝은색으로 넘어갔다가 최근에는 다시 색채를 빼면서 붓의 빠른 움직임을 이용한 기운생동의 문제, 먹의 농담 등을 작품의 테마로 하고 있어요."

그는 근작에서 좀 더 경쾌하고 분방한 운필법을 구사하고 있다. 아크릴 물감을 묽게 풀어서 동양화용 모필로 호흡을 조절하며 단숨에 그려낸다. 원색과 운필의 효과는 흰색 배경이 주는 여백의 효과와 함께 더욱 기운을 발한다.

이두식은 표현이 아주 직설적이다. 어떤 상황에서든 언제나 열린 감성으로 사람을 대하고, 세상을 대한다. 감정을 숨기지 않는다. 열정적인 삶의 에너지가 유달리 강하게 드러나는 그의 작품도 모호하거나 애매한 표현을 쓰지 않는다. 화려하고 강렬한 원색과 보색의 대비가 감상자에게 직접적이고 직설적으로 다가온다. 오방색이 어우러진 그의 동양적 추상은 좋은 기운이 뿜어져 나오는 그림으로 국내외에서 인기가 있다. 일종의 미적인 카타르시스를 느끼게 하는 그의 작품을 보고 마음의 병을 치유했다는 얘기는 인구에 회자되곤 한다.

"어떤 주부가 전화했는데 남편이 사업도 잘하고 사회활동을 많이 하다가 갑자기 우울증이 왔다는 거예요. 잠깐 사업을 쉬고 부부가 여행하던 중 서울의 한 호텔 로비에 걸린 8미터짜리 내 그림을 보더니 남편이 말을 많이 하고 표정이 밝아졌다고 해요. 새로 장만한 아파트에 내 그림을 걸고 싶다고 해서 연결해 줬어요. 얼마 뒤 연락이 왔는데 남편이 많이 좋아지고 있다고, 의사도 그러더라고 하더군요."

어떤 면이 그런 효과를 가져 왔을까.

"내 그림이 활력이 있어요. 에너지가 넘치죠. 주조색이 원색이니까 화려해요. 중간색을 물론 쓰지만 그건 원색을 살리기 위해서예요. 오방색끼리 서로 배색을 하면 굉장히 화려해 보이는데, 화려한 색을 보면 에너지가 생겨요. 붓에 활력이 있는 기운생동, 적당한 여백이 사람을 활기 있게 만들고 시각적으로, 심리적으로 즐거워지는 그런 효과가 있는 것 같습니다."

이두식의 그림은 국내뿐 아니라 외국에서도 인기가 있다. 특히 빨강, 파랑 등 화려한 색을 즐기는 중국인들이 그의 그림을 좋아한다. 서양적 추상이 아니라 동양의 정서가 풍기는 추상인데다 원색을 사용하지만 조화를 이루기 때문일 것이라고 그는 분석한다. 중국에서 여러 차례 개인전이 열린 것을 비롯해 상하이 주정부에서 그에게 10년간 작업실을 제공해 줄 정도로 그의 인기는 높다.

잔칫날
캔버스에 아크릴, 227.3×181.8, 2007

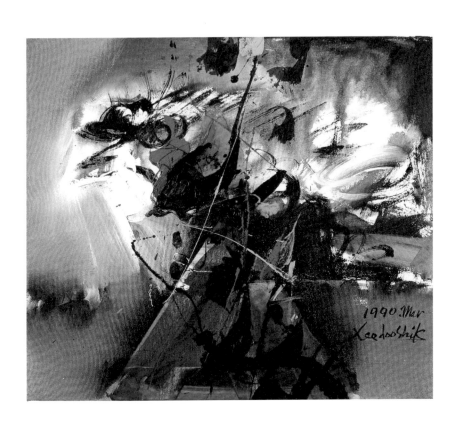

잔칫날
캔버스에 아크릴, 72.7×60.6, 2012

추상표현주의라고 할 수 있는 그의 그림은 빠르고 경쾌하게 선과 면을 구사하고 있지만 자세히 보면 드로잉적인 요소가 담겨 있다. 이두식의 회화에서 드로잉은 매우 중요한 부분을 차지한다.

"드로잉은 운동선수들의 기본 체력 관리를 위한 운동과 같아요. 모든 화가에게 드로잉이 꼭 필요하다고 생각합니다. 미디어가 너무 발달해서 컴퓨터그래픽으로 다 할 수 있지만 인간이 하는 드로잉까지는 할 수 없거든요. 사람의 기초 체력, 건강과 마찬가지입니다. 그런 면에서 나도 늘 드로잉을 하고 있어요. 테크닉적으로도 중요하지만 자신의 생각을, 이미지와 테마를 바로 옮길 수 있는 손의 기술이라고도 할 수 있죠. 새로운 발상이 머리에서 나올 때 손에 의한 이미지를 찾아낼 수도 있고요."

남들이 알아주는 드로잉 실력을 지닌 덕분에 그는 신문 소설의 삽화를 꽤 자주 그렸다. 인터뷰 당시 그는 〈문화일보〉에서 새로 시작하는 '소설 서유기'의 삽화를 준비 중이었다.

"드로잉에 중점을 둔 그림, 드로잉을 포함한 그림을 좋아해요. 추상으로 분류되는 내 작품에도 자세히 보면 드로잉이 포함되어 있습니다. 즉흥적인 붓놀림으로 사물을 묘사한다거나 사물의 움직임을 변형시켜서 움직임을 표현하고 있지요. 자세히 보면 그 속에 드로잉이 들어 있어요. 구체적인 형상과 추상적 형태가 붓의 액션을 통해 혼재되어 들어가 있는데 결국은 드로잉이에요. 내 그림, 붓의 움직

드로잉

임에 의한 기운생동을 포함시킨 추상화는 많은 드로잉 훈련 속에서 나옵니다."

이두식은 1968년 본격적으로 화단에 진출한 이래 양적으로 지명도에 있어 누구도 따라올 수 없을 정도로 왕성하게 활동하고 있다. 지금 그는 누가 봐도 성공한 작가임에 틀림없다. "성공이란 게 어느 것을 기준으로 할지 모르지만 편안하게 원하는 그림을 그릴 수 있으면 그게 성공"이라고 했다. 먹고 살기 위해 원치 않는 '이발소 그림'을 그리던 시절을 보낸 경험에서 우러나온 말이다.

"예술하는 사람들은 대개 어려운 시기를 한 번 이상 겪습니다. 때로 그것이 사랑의 상처일 때도 있지만 대개는 생활고죠. 지금 60대 중반이 되어 돌이켜보니 그 어려운 시기를 잘 보냈다고 봅니다. 돈벌이 없이 좋은 화가가 되고자 하는 마음만 있던 시기에 먹고는 살아야겠고, 할 수 있는 게 그림 그리는 것밖에 없었어요. 수출화를 그렸죠. 이름 있는 작가도 아니고. 그 일을 7년간 했습니다. 그래도 기특하게 생각하는 것은 그렇게 힘들게 일하고 와서도 집에서 짬짬이 내 그림을 그렸어요. 물감도 비싸서 풍족하게 살 형편도 되지 않던 시절이라 물감 없이 드로잉만 갖고도 작품이 되는지를 시도해 봤어요. 그래서 드로잉에 더 집착했는지도 모르죠. 1980년대엔 수채화 물감으로 살짝 바르는 담채화와 연필드로잉을 한 후 수채화 물감으로 완결하는 작품들을 많이 그렸습니다."

그는 누구 못지않게 열심히 작업한다. 왕성한 창작열은 대체 어디에서 나오는 걸까.

"늘 부족해서 자꾸 충족하려고 노력하는 거죠. 누가 그림을 원해서 그리기도 하지만 혼자 있을 때도 늘 뭔가를 그립니다. 글씨를 쓰든지. 늘 그립니다. 어렸을 때도 낙서를 많이 했어요. 유치원 다닐 때 너무 낙서를 많이 해서 보모한테 혼나곤 했죠. 손이 가만있지를 못하는가 봐요."

이두식은 다작의 화가로 알려져 있다. 너무 많이 그리는 게 흠이 된다고 생각하지 않을까?

"4000점이 넘어요. 그렇게 많이 그린 사람도 없을 겁니다. 그걸 흠 잡는 사람도 있다죠. 하지만 이두식이 1만 점을 그리면 남발이고, 피카소가 2만 점 하면 대가고, 그게 우스운 거 아닙니까? 작품은 많아야 합니다. 작품이 많지 않으면 작가로서 시장이 형성되지 않을 수 있어요. 다작을 하면 작품성이 떨어질 수도 있지만 그게 무서워서, 신중하게 한다고 해서 작품이 좋아지는 건 아니거든요. 적게 하는 것보다 나는 작가는 무조건 밥 먹듯이 작업해야 한다고 생각해요. 그림을 자기 생활의 일부로, 작품 속에서 살다 가는 것도 작가로서 좋은 거 아닙니까?"

그는 정년퇴임을 앞두고 있었다.

"엄숙하게 생각하면 반성할 것도 많아요. 과연 내가 교육자로서

얼마나 좋은 작가를 길러냈는지 생각하면 부족한 점도 있고. 후배들에게 자리 물려주고 이제 제대로 시간을 갖고 내 일을 해야죠.”

정년기념으로 홍익대 현대미술관에서 전시회를 열고, 이후 예술의전당 한가람미술관에서 대규모 개인전이 예정되어 있다고 했다. 회고전이 될 것인지 물으니 “아직 회고전이라고 이름 붙이고 싶지는 않다”고 했다.

“회고전이 아니고 그냥 큰 전시회, 큰 개인전을 하는 거예요. 대작을 포함해 작은 드로잉까지 150점 정도 보여줄 예정이에요. 머릿속에서는 2012년 초부터 움직이고 있었죠. 이미지 잡고 테마를 정하는 게 중요한데 이미 그 작업은 시작했어요.”

그는 다시 태어나면 화가가 아니라 성악가가 되고 싶다고 했다.

“성악가. 빠른 게 좋아요. 직접 빨리 전달할 수 있는 방법이 음악이죠. 그림은 천천히 들어왔다가 서서히 느끼게 되는데 음악은 직접 전달력이 있어요. 노래를 잘하는 가수가 되고 싶어요. 성격이 그런가 봐요.”

그는 무척 바쁘다. 각 분야에 친구도 많다. 가수 이장희를 비롯한 세시봉 친구들은 고등학교 때부터 함께 뒹굴던 친구들이다. 연극하는 친구, 소설가, 사업가, 고향 친구, 외국 친구……

“조금만 쉬면 외로움이 와요. 활동을 많이 해도 늘 외롭죠. 아내가 먼저 갔기 때문에 더 그런 것 같아요.”

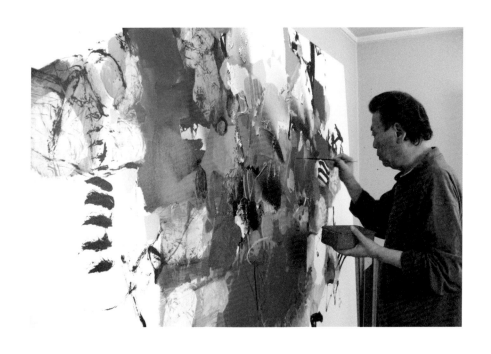

그는 서울예고 시절 만난 동갑내기 아내를 10년 전 먼저 떠나보 냈다.

"많이 속상했죠. 빨리 가서 너무 아쉬웠어요. 지금도 가슴 속에 있습니다."

외롭다는 말도 거침없이 하고 먼저 세상을 떠난 부인이 그립다는 말도 거침없이 하던 그였다. 외로운 틈을 내어 주지 않으려는 듯 몇 사람 몫을 하며 바쁘게 살고, 열정적으로 그림을 그리던 그는 2013년 2월 23일 그렇게도 그리워하던 아내 곁으로 떠났다. 정년퇴임을 앞두고 후배들이 꾸며준 〈이두식과 표현·색·추상〉 전시회가 개막된 바로 다음날이었다.

"정년으로 강단을 떠나는 건 아쉽지만 새로운 출발선에 선 심정이라 무척 설레기도 해요. 학교를 그만두면 시간이 많아지니까, 좀 더 자유롭겠죠. 여행도 하고, 좀 쉬기도 하고. 정년 후엔 내 시간을 자유롭게 쪼개 쓸 수 있을 테니 그동안 못한 걸 해야지요. 친구들도 만나고, 작품도 마음 놓고 하고…… 무척 바쁠 것 같아요."

정년 이후의 계획을 묻자 이렇게 대답했던 그다. 지금도 어디선가 축제 같은 삶을 살고 있을 것만 같다.

이
두
식

1947년 경북 영주 부석사 근처에서 사진관집 아들로 태어났다. 어렸을 적 집에 침모를 두고 옷을 지어 입었을 정도로 여유가 있는 집이었다. 일본에 유학해 사진을 전공한 부친(이중강)의 적극 지원으로 서울예고에 진학했다. 홍익대학교 미술대학 회화과(1969)와 같은 대학원을 졸업했다. 초기 작품은 연필드로잉과 수채로 그린 '생의 기원' 시리즈, 극사실적 드로잉이 주를 이룬다. 원색적이고 강렬한 작품으로 전환한 것은 1972년 '축제'라는 작품을 발표하면서부터다. 적, 청, 황, 흑, 백색을 기조로 한 전통적 오방색을 기조로 한 풍부한 색채의 사용과 즉흥적이고 비정형적인 구성의 유화작품들로 일찌감치 그만의 회화세계를 구축했다. 80년대 중반부터 작품들은 더 강렬하고 폭발적인 에너지를 표현했다. 자유분방한 필선과 격정적 감정을 일으키는 화려한 색채 구사가 화면을 압도했다. 1976년~89년 에콜 드서울전, 1983년 한국현대미술전, 1987 상파울루 국제회화제, 1988년 한·중 현대회화전, 1995~98년 한국현대미술순회전, 2003년 베이징 비엔날레, 2005년 쾰른아트페어 등에 출품했다. 홍익대 교수로 있으면서 정년퇴임을 앞둔 2013년 2월, 후배들이 마련해준 전시회 개막식 다음날 심장마비로 갑작스럽게 세상을 떠났다. 삶을 불꽃처럼, 축제처럼 살면서 수많은 작품과 자전적 에세이집《고릴라 로마역에 서다》를 남겼다.

이 책에 실린 작품 이미지는 해당 작가가 제공했다.

단 방혜자, 노은님, 정상화 작품은 갤러리현대에서 제공했다.

작업실과 작가 사진은 일부를 제외하고 저자가 찍었다.

특히 서도호, 이강소, 박서보 작업실 사진은 해당 작가가 제공했다.

또한 이두식 작가 사진은 홍익대 미대에서 제공했다.